摄影与影视制作系列丛书

影视画面编辑

王来哲 孙立研 编著

化学工业出版社

·北京·

内容简介

本书采用模块化、任务驱动的教学模式,通过项目任务讲解影视画面编辑的相关知识。每个模块内含学习情境描述、能力要求、素质要求与任务点分配,每个任务从任务描述、任务分析及知识讲解,到任务实施,将学习者带入情境式项目制作的全过程,最后结合自己所学再进行任务评价、能力拓展。本书把影视理论通过与项目任务相结合,有效提升了学习者的兴趣和对知识的掌握。

本书共分为五个模块,第一模块主要讲述对影视画面编辑的认知,第二模块讲述影视画面版式与文字设计,第三模块讲述影视画面语言思维构建,第四模块讲述影视画面声音与图像处理,第五模块讲述影视画面转场与效果表现等。

本书可作为本科院校、高等职业院校、中等职业院校和社会培训机构相关专业课程的教材,也可作为从事影视编辑、后期制作等专业技术人员的参考用书。

图书在版编目(CIP)数据

影视画面编辑/王来哲,孙立研编著. —北京:化学工业出版社,2021.10
(摄影与影视制作系列丛书)
ISBN 978-7-122-39727-0

Ⅰ.①影… Ⅱ.①王… ②孙… Ⅲ.①画面-电子剪辑 Ⅳ.①J932

中国版本图书馆CIP数据核字(2021)第162820号

责任编辑:李彦玲 　　　　　　　　文字编辑:李　曦
责任校对:宋　玮 　　　　　　　　装帧设计:王晓宇

出版发行:化学工业出版社(北京市东城区青年湖南街13号　邮政编码100011)
印　　装:中煤(北京)印务有限公司
787mm×1092mm　1/16　印张12$\frac{1}{2}$　字数318千字　2022年1月北京第1版第1次印刷

购书咨询:010-64518888 　　　　　　　　售后服务:010-64518899
网　　址:http://www.cip.com.cn
凡购买本书,如有缺损质量问题,本社销售中心负责调换。

定　价:59.80元 　　　　　　　　　　　　　　　　　　版权所有　违者必究

前言

随着高新技术的迅猛发展和数字化信息时代的不断进步,近年来,数字影像行业的发展突飞猛进,以互联网为载体的数字影像已经成为人们娱乐、传播和交流信息不可缺少的一部分。数字影视、数字短视频、数字图像、网络广告等创造了全新的艺术样式和信息传播方式,方便快捷影响着人们的生活。全新的数字媒体时代已经到来。数字媒体时代,是互联网信息互动的时代,更是数字影视编辑的黄金时代。近年来,市场上对数字影视编辑的需求量越来越大,技术要求也越来越高,这给数字影视编辑行业的从业人员带来了巨大的挑战。

本书为了适应市场需求,是结合数字媒体时代对影视编辑的新要求,按照新思路、新方法进行的编写。本书以影视画面编辑的基础理论为基础,以知识点讲解和任务实施为重点,全面系统地总结和分析了影视画面编辑的相关知识,并结合大量的国内外经典影视作品进行分析,通俗易懂,可传播性强。在讲解知识点的同时,把理论与实践相结合,通过项目案例制作,学习项目、巩固知识。

本书根据影视画面编辑知识内容,共划分为五个模块,第一模块主要讲解对影视画面编辑的认知;第二模块以示范校建设项目《示范的力量》为案例讲解影视画面版式与文字设计;第三模块以快闪短片《我和我的祖国》为案例讲解影视画面语言思维构建;第四模块以公益短片《不忘初心·逐梦前行》为案例讲解影视画面声音与图像处理;第五模块以建党百年短片《牢记使命·坚守信仰》为案例讲解影视画面转场与效果表现等。每个模块的项目案例以任务的形式完成,项目案例通过技术手段,分解成为若干任务,以任务完成知识点,最后汇合成一个完整案例。每个项目任务通过学习目标、任务描述、任务分析引入,重点讲述知识点理论和实践项目的任务实施。本书理论和实践相结合,内容新颖、概念清晰、能够为学习者提供有力的帮助,为从事影视编辑的从业人员和爱好者提供参考。

本书由辽宁经济职业技术学院的王来哲、孙立研编著。其中,模块一、三由王来哲编写,模块二、四由孙立研编写,模块五由王来哲、孙立研共同完成,全书由王来哲统稿。

尽管我们在本书的编写过程中做了很多努力,但由于影视画面编辑是一门综合性的学问,涉及方方面面的知识,且编者的水平有限,本书难免存在疏漏和不完善之处,恳请各位读者与业界同人给予批评指正。

<div style="text-align:right">

编者

2021 年 6 月

</div>

目录 CONTENTS

模块一　影视画面编辑的认知　001

任务一　了解影视画面编辑 ········· 003

任务描述 / 003
任务分析 / 003
知识讲解 / 003
一、影视画面编辑基础知识 / 003
二、常用专业术语 / 005
三、影视编辑制作流程 / 006
四、常用软件 / 007
五、常用文件格式 / 009
任务评价 / 012
能力拓展 / 012

任务二　影视画面编辑构成要素 ········· 013

任务描述 / 013
任务分析 / 013
知识讲解 / 013
一、构图 / 013
二、景别 / 015
三、镜头 / 017
四、组接 / 018
五、影调 / 019
六、声音 / 020
任务评价 / 021
能力拓展 / 021

任务三　影视画面编辑与职业规划 ········· 021

任务描述 / 021
任务分析 / 022
知识讲解 / 022
一、就业岗位 / 022
二、职业素质 / 024
任务评价 / 024
能力拓展 / 025

模块二　影视画面版式与文字设计　026

任务一　《示范的力量》章节片头——版式设计 ········· 028

任务描述 / 028
任务分析 / 028
知识讲解 / 029
一、动态版式设计 / 029

　　二、动态版式设计中的点、线、面 / 029　　任务评价 / 042
　　三、动态版式设计的原则 / 032　　能力拓展 / 042
　　任务实施 / 033

任务二　《示范的力量》章节片头——文字设计 ………………………………043

　　任务描述 / 043　　三、影视画面中的文字与图像结合 / 048
　　任务分析 / 043　　任务实施 / 049
　　知识讲解 / 044　　任务评价 / 062
　　一、影视画面中的文字 / 044　　能力拓展 / 062
　　二、影视画面中的文字创意原则 / 046

模块三　影视画面语言思维构建　　063

任务一　快闪短片《我和我的祖国》——片头设计与制作 ……………………065

　　任务描述 / 065　　二、蒙太奇 / 068
　　任务分析 / 065　　任务实施 / 072
　　知识讲解 / 066　　任务评价 / 077
　　一、镜头语言 / 066　　能力拓展 / 078

任务二　快闪短片《我和我的祖国》——镜头组接 ………………………………078

　　任务描述 / 078　　三、声画组合 / 084
　　任务分析 / 079　　任务实施 / 085
　　知识讲解 / 079　　任务评价 / 092
　　一、剪辑点 / 079　　能力拓展 / 092
　　二、镜头匹配 / 082

模块四　影视画面声音与图像处理　　093

任务一　公益短片《不忘初心·逐梦前行》——同期声处理 …………………095

　　任务描述 / 095　　三、同期声的录制技巧 / 097
　　任务分析 / 095　　四、同期声的编辑与应用 / 098
　　知识讲解 / 096　　任务实施 / 098
　　一、同期声的种类 / 096　　任务评价 / 102
　　二、同期声的作用 / 096　　能力拓展 / 102

任务二　公益短片《不忘初心·逐梦前行》——图像处理与合成 …………… 103

　　任务描述 / 103　　　　　　　　　　二、影视特效 / 104
　　任务分析 / 103　　　　　　　　　　任务实施 / 107
　　知识讲解 / 104　　　　　　　　　　任务评价 / 110
　　一、抠像技术 / 104　　　　　　　　能力拓展 / 111

任务三　公益短片《不忘初心·逐梦前行》——画面调整与合成 …………… 111

　　任务描述 / 111　　　　　　　　　　二、节奏设计 / 115
　　任务分析 / 112　　　　　　　　　　任务实施 / 118
　　知识讲解 / 112　　　　　　　　　　任务评价 / 130
　　一、颜色校正 / 112　　　　　　　　能力拓展 / 130

模块五　影视画面转场与效果表现　　　　131

任务一　《牢记使命·坚守信仰》镜头——时间效果设计 …………………… 133

　　任务描述 / 133　　　　　　　　　　四、画面倒转与倒叙 / 138
　　任务分析 / 133　　　　　　　　　　五、未来时间 / 138
　　知识讲解 / 133　　　　　　　　　　任务实施 / 139
　　一、画面时间延长 / 134　　　　　　任务评价 / 148
　　二、画面时间压缩 / 136　　　　　　能力拓展 / 148
　　三、画面时间停滞 / 137

任务二　《牢记使命·坚守信仰》镜头——空间叠加效果设计 ……………… 148

　　任务描述 / 148　　　　　　　　　　三、影视空间的拓展方法 / 150
　　任务分析 / 149　　　　　　　　　　任务实施 / 151
　　知识讲解 / 149　　　　　　　　　　任务评价 / 155
　　一、画面的空间结构 / 149　　　　　能力拓展 / 156
　　二、影视空间的分类 / 149

任务三　《牢记使命·坚守信仰》——转场与字幕添加 ……………………… 156

　　任务描述 / 156　　　　　　　　　　二、片头、片尾与字幕 / 160
　　任务分析 / 157　　　　　　　　　　任务实施 / 162
　　知识讲解 / 157　　　　　　　　　　任务评价 / 193
　　一、转场 / 157　　　　　　　　　　能力拓展 / 193

参考文献　　　　194

模块一　影视画面编辑的认知

 ## 学习情境描述

　　影视画面编辑是影视媒体作品创作中的重要组成部分,主要是对前期拍摄的影视素材根据作品创作的内容进行筛选、编辑,重新排列组合,再进行特效、后期制作,最终达到创作者的要求。

　　本模块首先介绍数字影视画面编辑的基础知识,影视编辑制作流程以及常用的编辑软件、文件格式等,然后延伸到影视画面编辑的构成要素,主要有构图、景别、镜头、组接、影调及声音等,最后介绍影视画面编辑的岗位认知与职业规划、职业素质,为就业铺平道路。

 ## 能力要求

　　1.熟知影视画面编辑的基础知识、制作流程、常用软件与格式;
　　2.掌握影视画面编辑构成要素;
　　3.了解影视画面编辑的岗位认知、职业规划与职业素质。

 ## 素质要求

　　较高的政治文化素养、艺术审美眼光;过硬的技术本领;较强的业务能力、沟通能力;良好的团队合作能力、敬业精神;敏锐的创新思维。

任务一 了解影视画面编辑

学习目标
1. 了解影视画面编辑基础知识
2. 掌握影视画面编辑常用专业术语和制作流程
3. 掌握影视画面编辑常用的软件、常用的文件格式

 任务描述

影视画面编辑包括电影编辑和电视编辑，两者既有相同也有区别，但无论是何种编辑，专业技能永远是影视制作最重要的支点，而掌握专业技能就是要学习它的基础知识，用理论支撑实践，知识支撑技能，正所谓万丈高楼平地起，有了强大的基础知识支撑，才能推进技术技能更上一层楼，在工作中，当你遇到各种问题时就会发现，解决问题的思路总是很相似的，那就是从源泉中寻找甘甜，从原始理论中寻找进阶。本任务作为本书的最基础部分，是迈向影视制作的第一步。

 任务分析

作为一名合格的影视画面编辑工作者，首先要掌握影视画面编辑的基础知识，包括线性编辑与非线性编辑的概念以及区别、电视制式、分辨率概念等；熟悉影视编辑制作中常用的一些专业词汇，例如：剪辑、帧、帧速率、采集、转场、压缩等；再就是要熟练掌握影视画面编辑的制作流程以及常用的软件、常用的文件格式等。在本任务的学习过程中，对以上概念一定要熟练掌握，随手拈来。

 知识讲解

一、影视画面编辑基础知识

1.线性编辑

线性编辑就是传统的磁带编辑，编辑人员通过播放磁带来编辑视频，视频顺序不能随意修改，在编辑时按照播放顺序寻找需要的视频画面并进行记录，不能跳跃进行，需要反复播放和选择，因此素材的选择低效费时间，编辑制作很不方便。节目编辑完成后要想删除、缩短或者

加长某一段是很困难的，除非那一段的画面重新录制。

线性编辑系统结构复杂，设备种类繁多，经常出现不匹配的状况，可靠性低。

2.非线性编辑

非线性编辑是相对于传统的线性编辑而言的。非线性编辑是借助计算机来进行数字化制作，几乎所有的工作都在计算机里完成，不再需要那么多的外部设备，对素材的调用也是瞬间完成，不用反反复复在磁带中寻找，突破单一的时间顺序编辑限制，可以按照各种顺序排列，具有快捷简便、随机的特性。

非线性编辑只要上传一次就可以多次的编辑，信号质量始终不会变低，节省了设备、人力，提高了效率。但是非线性编辑需要专用的编辑软件、硬件来共同支持。在数字化的今天，现在所有的电视电影制作，基本都采用了非线性编辑。

3.电视制式

电视信号的标准简称电视制式，可以简单地理解为用来实现电视图像或声音信号所采用的特定制度和技术标准。制式的区分主要在于其帧频（场频）的不同、分解率的不同、信号带宽以及载频的不同、色彩空间的转换关系不同等。

世界上主要使用的电视制式有PAL、NTSC、SECAM三种，中国、德国、英国、澳大利亚等一些国家使用PAL制式，美国、加拿大、日本、韩国、菲律宾等国家使用NTSC制式，法国、俄罗斯及一些东欧国家则使用SECAM制式。

4.分辨率

分辨率，又称解析度、解像度，它是一个表示图形图像精细程度的概念，具体可以细分为显示分辨率、图像分辨率、打印分辨率等。

显示分辨率（屏幕分辨率）是显示器在显示图像时的分辨率，是指显示器所能显示的像素有多少。由于屏幕上的点、线和面都是由像素组成的，显示器可显示的像素越多，画面就越精细，同样的屏幕区域内能显示的信息也越多，所以分辨率是个非常重要的性能指标。

显示器分辨率通常用"水平像素数×垂直像素数"的形式表示（像素单位为px），如800px×600px、1024px×768px、1280px×1024px等，也可以用规格代号表示，如VGA、XGA和SXGA等。传统CRT显示器所支持的分辨率较有弹性，而LCD显示器的像素间距已经固定，所以支持的显示模式没有CRT显示器那么多。

图像分辨率是指在计算机中保存和显示一幅数字图像所具有的分辨率，它和图像的像素有直接的关系。例如，一张分辨率为640px×480px的图片，其分辨率就达到了307200px，也就是常说的30万像素；而一张分辨率为1600px×1200px的图片，它的像素就是200万。

图像分辨率决定了图像细节的精细程度，也就是图像质量。通常情况下，图像的分辨率越高，所包含的像素数目就越多，图像也就越清晰、逼真，印刷的质量也就越好。同时，它也会增加文件占用的存储空间。

图像分辨率与显示器分辨率是两个不同的概念，显示器分辨率用于确定显示图像的区域大小，而图像分辨率用于确定组成一幅图像的像素数目。如在显示器分辨率为1024px×768px的显示屏上，一幅图像分辨率为320px×240px的图像约占显示屏的1/12，而一幅图像分辨率为2400px×3000px的图像在这个显示屏上是不能完全显示的。

对于具有相同图像分辨率的图像，屏幕分辨率越低（如800px×600px），则图像看起来较大，但屏幕上显示的项目少；屏幕分辨率越高（如1024px×768px），则图像看起来就越小。

打印分辨率是指打印过程中分辨率的设置，这关系到打印机输出图像或文字的质量，打印分辨率用 DPI 表示，指每英寸打印出来多少个点。例如：打印机为 360DPI，是指在用该打印机输出图像时，在每英寸打印纸上可以打印出 360 个表征图像输出效果的色点。打印机分辨率的这个数值越大，表明图像输出的色点越小，输出的图像效果就越精细。

此外，还有扫描仪分辨率、电视分辨率、投影仪分辨率等。在这里，不再一一赘述。

5.逐行扫描和隔行扫描

隔行扫描（也称为交错）是一种对位图图像进行编码的方法，就是把每一帧图像通过两场扫描完成，两场扫描中，第一场（奇数场）只扫描奇数行，依次扫描 1、3、5……行，而第二场（偶数场）只扫描偶数行，依次扫描 2、4、6……行。奇数场和偶数场组合起来，就构成一幅完整的图像。隔行扫描技术在传送信号带宽不够的情况下起了很大作用，采用隔行扫描，在图像质量下降不大的情况下，有效地提高了带宽的利用率。

逐行扫描指的是每一帧图像由电子束按顺序一行接着一行连续扫描而成。因此，经逐行扫描出来的画面清晰无闪烁，动态失真较小。目前显示器大多数采用逐行扫描方式，显示效果较好。逐行扫描和隔行扫描的显示效果主要区别在稳定性上面，隔行扫描的行间闪烁比较明显，逐行扫描克服了隔行扫描的缺点，画面平滑自然无闪烁。

图 1-1 为逐行扫描与隔行扫描效果的对比图。

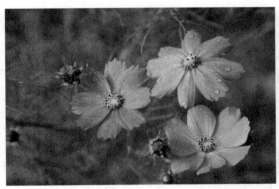

图 1-1　逐行扫描和隔行扫描的区别

二、常用专业术语

1.剪辑

剪辑，就是将影视制作中所拍摄的大量素材，经过选择、取舍、分解与组接，最终完成一个连贯流畅、含义明确、主题鲜明并有艺术感染力的作品。从美国导演格里菲斯开始，先采用分镜头拍摄的方法，然后再把这些镜头组接起来，从而产生了剪辑艺术。剪辑既是影片制作工艺过程中一项必不可少的工作，也是影片艺术创作过程中所进行的最后一次再创作。

2.帧

帧是影视画面中最基本的信息单元，指的是影视画面中最小单位的单幅影视画面，一帧就是一幅静止的画面，连续的帧就形成影视画面。帧分为关键帧和过渡帧，任何运动或变化的影视画面，前后都至少要给出两个不同的关键状态，称之为关键帧，在两个关键帧之间，自动完成过渡画面的帧叫做过渡帧。

3. 帧数率

帧数率，也称为时基，或帧/秒。它是指每秒钟刷新图片的帧数，也可以理解为图形处理器每秒钟刷新图片几次。一般NTSC制式的电视系统帧数是30帧/秒，PAL制式的电视系统帧速率为25帧/秒。

4. 采集

采集就是对素材的收集整理，并将这些素材用编辑软件进行数字化制作。

5. 转场

转场就是指视频中从一个镜头切换到另外一个视频镜头时的过渡方式或者转换方式，它主要分为技巧转场和无技巧转场，无技巧转场是用镜头自然过渡来连接上下两段的内容，主要适用于蒙太奇镜头段落之间的转换和镜头之间的转换。技巧转场主要是加入一些过渡效果，比如淡入淡出、闪白、叠化等。

6. 压缩

压缩是一种通过特定的算法，对编辑好的视频进行重新组合，减小文件容量大小的方法。压缩主要分为无损压缩和有损压缩，无损压缩压缩率较小，没有失真现象，有损压缩则会损失一些"不必要"的信息，对文件进行剪裁以使它变得更小，压缩率较大。

三、影视编辑制作流程

影视编辑制作流程主要可分为四个步骤：前期准备、现场拍摄、后期制作、客户签收，如图1-2所示。

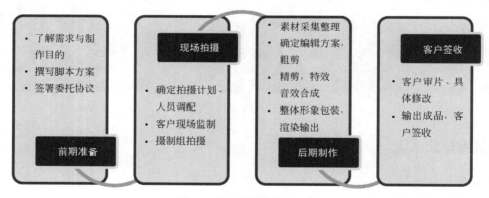

图1-2　影视编辑制作流程图

1. 前期准备

① 与客户沟通，深入了解客户对影片的需求与影片制作的目的。
② 根据客户的需要，确定主题，制定文稿提纲，撰写影片创意脚本方案。
③ 客户确认创意脚本和制作费用后，双方签署委托制作协议。

2. 现场拍摄

① 讨论并确定拍摄计划，导演负责影片的整体创作以及组织人员的分配等工作。
② 客户到现场监制，如发现问题及时与导演沟通，利于双方妥善处理。

③ 摄制组演职人员准备、彩排、拍摄，后勤保障有条不紊高效运转。

3. 后期制作

① 剪辑师将拍摄素材采集到影视非线性编辑系统中，整理并收集素材。
② 导演与剪辑师根据影片创意脚本确定编辑方案，进行初剪、最终精剪画面。
③ 动画师根据影片创意脚本中规定的特效画面，进行动画制作，添加转场、特效、字幕等，并进行视觉艺术包装。
④ 客户试听录音小样，制作方选择合适的配音员，剪辑师完成配音配乐、音效合成。
⑤ 剪辑师和动画师完成影片整体形象包装合成，渲染输出视频。

4. 客户签收

① 客户根据影片创意脚本进行审片，并提出具体的修改意见。
② 根据客户提出的具体意见进行修改，最终经客户同意输出成品片，客户签收。

四、常用软件

1. Adobe Photoshop

Adobe Photoshop，简称"Ps"，是由 Adobe 公司开发的图像处理软件。Photoshop 主要处理以像素所构成的数字图像。使用其编修与绘图工具，可以有效地进行图片编辑工作。它是一个集图像扫描、编辑修改、图像制作、广告创意、图像合成、图像输入及输出、网页制作于一体的专业图形处理软件。Photoshop 为影视画面编辑工作者提供了无限的创意空间，可以从一个空白的画面或从一幅现成的图像开始，通过各种绘图工具的配合使用及图像调整方式的组合，在图像中任意调整颜色、明度、彩度、对比，甚至轮廓及图像本身；通过几十种特殊滤镜的处理，为作品增添变幻无穷的魅力。

2003年，Adobe Photoshop 8 被更名为 Adobe Photoshop CS。2013年7月，Adobe 公司推出了新版本的 Photoshop CC（图1-3），自此，Photoshop CS6 作为 Adobe CS 系列的最后一个版本被新的 CC 系列取代。

图1-3　Adobe Photoshop 软件

2. Adobe Premiere

Adobe Premiere 是由 Adobe 公司开发的一款常用的视频编辑软件，简称"Pr"（图1-4）。它是一款编辑画面质量比较好的软件，有较好的兼容性，且可以与 Adobe 公司推出的其他软件相互协作。目前这款软件被广泛应用于视频制作和电视节目制作中。

图1-4　Adobe Premiere软件

　　Premiere是视频编辑爱好者和专业人士必不可少的视频编辑工具。它可以提升您的创作能力和创作自由度，它是易学、高效、精确的视频剪辑软件。Premiere提供了采集、剪辑、调色、美化音频、字幕添加、输出、DVD刻录的一整套流程，并和其他Adobe软件高效集成，还可以外挂各种插件，使您能够完成在编辑、制作、特效等工作上遇到的所有挑战，满足您创建高质量作品的要求。

3.Adobe After Effects

　　Adobe After Effects简称"Ae"（图1-5），是Adobe公司推出的一款图形视频处理软件，适用于从事设计和视频特技制作的机构，包括电视台、动画制作公司、个人后期制作工作室以及多媒体工作室，它属于层类型的后期处理软件。

图1-5　Adobe After Effects软件

　　Adobe After Effects软件可以高效且精确地创建无数种引人注目的动态图形和震撼人心的视觉效果。并可以利用它与其他Adobe软件无与伦比的紧密集成度和高度灵活的2D、3D合成能力，以及软件中自带的数百种预设效果和动画，为您的电影、视频等作品增添令人耳目一新的效果。

4.NUKE

　　NUKE是由THE FOUNDRY公司研发的一款数码节点式合成软件（图1-6），它包含了完整的3D系统，并集合成与摄影机跟踪功能于一体。其视觉效果无与伦比，NUKE曾被用在很多电影和商业片中，其参与制作的著名影视有：《后天》《极限特工》《泰坦尼克号》《真实的谎言》《X战警》《金刚》等。

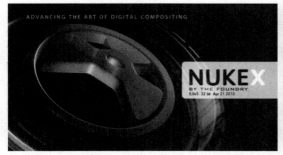

图1-6　NUKE软件

NUKE曾获得学院奖（Academy Award），在数码领域，NUKE已被用于近百部影片和数以百计的商业与音乐电视的制作，无论视觉效果是什么风格或者有多复杂，它都能将先进的最终视觉效果与电影、电视无缝结合。

五、常用文件格式

1. 图像格式

图像格式是计算机存储图片的格式，常见的存储格式有BMP、JPEG、TIFF、GIF、TGA等。

（1）BMP格式

BMP是英文BitMaP（位图）的简写，BMP是一种与硬件设备无关的图像文件格式，使用范围非常广，它是Windows环境中标准图像格式，因此在Windows环境中运行的图形图像软件都支持BMP图像格式。

它的优点是包含的图像信息比较丰富，缺点是不支持压缩，这会造成文件非常大。

（2）TIFF格式

TIFF是一种标签图像文件格式（Tag Image File Format，TIFF）是由Aldus和Microsoft公司为桌上出版系统研制开发的一种较为通用的图像文件格式。TIFF格式灵活易变，它又定义了四类不同的格式：TIFF-B适用于二值图像；TIFF-G适用于黑白灰度图像；TIFF-P适用于带调色板的彩色图像；TIFF-R适用于RGB真彩图像。

TIFF是现存图像文件格式中最复杂的一种，它具有扩展性、方便性、可改性，对于介质之间的交换，TIFF格式可以说是位图格式的最佳选择之一。

（3）JPEG格式

JPEG原为它的开发组——联合照片专家组（Joint Photographic Expert Group）的英文缩写。JPEG是最常用的图像文件格式，应用非常广泛，目前各类浏览器均支持JPEG这种图像格式，因为JPEG格式的文件尺寸较小，下载速度快。

JPEG压缩技术十分先进，它用有损压缩方式去除冗余的图像数据，在获得极高压缩率的同时能得到较好的图像品质，而且JPEG是一种很灵活的格式，具有调节图像质量的功能，允许用不同的压缩比例对文件进行压缩，支持多种压缩级别。

（4）GIF格式

GIF是一种图形交换格式（Graphics Interchange Format，GIF），是CompuServe公司开发的图像文件格式。GIF文件的数据是一种基于LZW算法的连续色调的无损压缩格式，其压缩率一般在50%左右。

GIF格式的文件是8位图像文件，最多为256色，不能存储真彩色图像，不支持Alpha通道。GIF格式产生的文件较小，常用于网络传输，网页上常见的图片大部分都是GIF和JPEG格式的。GIF格式与JPEG格式相比，其优点在于GIF格式的文件可以保持动画效果。

（5）TGA格式

TGA意为已标记的图形格式（Tagged Graphics），是由美国Truevision公司为其显示卡开发的一种图像文件格式。TGA的结构比较简单，属于一种图形、图像数据的通用格式，在多媒体领域有很大影响，是计算机生成图像向电视转换的一种首选格式。

TGA图像格式最大的特点是可以做出不规则形状的图形、图像文件，一般图形、图像文件都为四方形，若需要有圆形、菱形甚至是镂空的图像文件时，TGA可就派上用场了，TGA格式支持压缩，使压不失真的压缩算法，是一种比较好的图片格式。

（6）PSD格式

PhotoShopDocument（PSD）是Photoshop图像处理软件的专用文件格式，可以支持图层、通道、蒙板和不同色彩模式的各种图像特征，是一种非压缩的原始文件保存格式。扫描仪不能直接生成该种格式的文件。PSD文件有时容量会很大，但由于可以保留所有原始信息，在图像处理中对于尚未制作完成的图像，选用PSD格式保存是最佳的选择。

（7）EPS格式

EPS是封装的PostScript格式（Encapsulated PostScript，EPS）是跨平台的标准格式，主要用于矢量图像和光栅图像的存储。EPS格式采用PostScript语言进行描述，并且可以保存其他一些类型信息，例如多色调曲线、Alpha通道、分色、剪辑路径、挂网信息和色调曲线等，因此EPS格式常用于印刷或打印输出。Photoshop中的多个EPS格式选项可以实现印刷打印的综合控制，在某些情况下甚至优于TIFF格式。

（8）PNG格式

PNG意为便携式网络图形（Portable Network Graphics）是一种采用无损压缩算法的位图格式，是网上接受的最新图像文件格式。PNG能够提供长度比GIF小30%的无损压缩图像文件。它同时提供24位和48位真彩色图像支持以及其他诸多技术性支持。由于PNG格式非常新，所以并不是所有的程序都可以用它来存储图像文件。

其优点有：PNG支持高级别无损耗压缩、支持Alpha通道透明度、支持伽马校正、支持交错，受最新的Web浏览器支持。其缺点为：作为Internet文件格式，与JPEG的有损耗压缩相比，PNG提供的压缩量较少，对多图像文件或动画文件不提供任何支持。

（9）FLM格式

FLM（Filmstrip）胶片格式是Premiere中一种将视频分帧输出时的图像文件格式。这种格式是把一个视频序列文件转换成若干静态图像序列而得的，它是一幅包括了全部视像帧的无压缩静止图像，因此需要大量的磁盘空间。这种格式可以由Adobe Photoshop图像处理软件读取，可以由Premiere生成，然后用Adobe Photoshop图像处理软件对其进行逐帧画面的再加工，最后再由Premiere转换成一个视频序列文件。

2.视频格式

视频格式实质是视频编码方式，可以分为适合本地播放的本地影像视频和适合在网络中播放的网络流媒体影像视频两大类，常见的存储格式有AVI、MPEG、MOV、RM等。

（1）AVI格式、nAVI格式

AVI（Audio Video Interleaved）是音频视频交错的英文缩写，它将视频和音频封装在一个

文件里，且允许音频同步于视频播放，它于1992年被Microsoft公司开发推出。这种视频格式的优点是图像质量好，可以跨多个平台使用；其缺点是体积过大，而且由于压缩标准不统一，在不同版本Windows的媒体播放器中不具备兼容性，存在有时会出现不能调节播放进度和播放时只有声音没有图像等一些莫名其妙的问题的状况。它对视频文件采用了一种有损压缩方式，但压缩比较高，因此尽管画面质量不是太好，但其应用范围仍然非常广泛。

nAVI是newAVI的缩写，它是由Microsoft ASF压缩算法修改而来的，但是又与ASF视频格式有所区别，它以牺牲原有ASF视频文件的视频"流"特性为代价，通过增加帧率来大幅提高视频文件的清晰度。可以说，nAVI是一种去掉视频流特性的改良型ASF格式。

（2）ASF格式

ASF（Advanced Streaming Format）高级流格式是Microsoft为了和Real Player竞争而发展出来的一种可以直接在网上观看视频节目的文件压缩格式。用户可以直接使用Windows自带的Windows Media Player对其进行播放。它使用了MPEG-4的压缩算法，其压缩率和图像质量都很不错。因为ASF是以一种可以在网上即时观赏的视频流格式存在的，所以它的图像质量比VCD差一点，但比同是视频流格式的RAM格式要好。

（3）MPEG格式

MPEG的英文全称为Moving Picture Experts Group，即运动图像专家组格式，家里常看的VCD、SVCD、DVD就是这种格式。MPEG文件格式是运动图像压缩算法的国际标准，它采用了有损压缩方法，从而减少了运动图像中的冗余信息。MPEG的压缩方法说得更加深入一点就是保留相邻两幅画面绝大多数相同的部分，而把后续图像中和前面图像中有冗余的部分去除，从而达到压缩的目的。目前MPEG主要压缩标准有MPEG-1、MPEG-2、MPEG-4、MPEG-7与MPEG-21。

（4）H.264、H.265

H.264标准是ITU-T（国际电信联盟电信标准分局）与ISO（国际标准化组织）联合开发的一代数字视频编码标准，这一图像信源编码压缩标准于2003年7月由ITU（国际电信联盟）正式批准。H.264与MPEG-2相比，在同样的图像质量条件下，H.264的数据速率只有其1/2左右，压缩比大大提高。

H.264最大的优势是具有很高的数据压缩比率，在同等图像质量的条件下，H.264的压缩比是MPEG-2的2倍以上，是MPEG-4的1.5～2倍。尤其值得一提的是，H.264在具有高压缩比的同时还拥有高质量流畅的图像，正因为如此，经过H.264压缩的视频数据，在网络传输过程中所需要的带宽更少，也更加经济。

H.265是ITU-T VCEG（其中VCEG指Video Coding Experts Group，即视频编码专家组）继H.264之后所制定的新的视频编码标准。H.265标准围绕着视频编码标准H.264，保留了原来的某些技术，同时对一些相关的技术加以改进。H.265使用了更先进的技术用以改善码流、编码质量、延时和算法复杂度之间的关系，以达到最优化设置。

（5）MOV格式

MOV即QuickTime影片格式，它是Apple公司推出的一种音频、视频文件格式，用于存储常用数字媒体类型。QuickTime因具有跨平台、存储空间要求小等技术特点，而采用了有损压缩方式的MOV格式文件，画面效果较AVI格式要稍微好一些。

（6）RM格式、RMVB格式

RM格式是RealNetworks公司开发的一种流媒体视频文件格式，可以根据网络数据传输的不同速率制定不同的压缩比率，格式文件较小，从而实现了低速率的Internet上进行视频文件

的实时传送和播放，因此得到了迅速推广。

RMVB是一种视频文件格式，其中VB指的是Variable Bit Rate（可变比特率）。它的优势在于打破了原先RM格式那种平均压缩采样的方式，它在保证了静止画面质量的前提下，大幅地提高了运动图像的画面质量，较RM格式画面要清晰的多，并降低了静态画面下的比特率，从而使图像质量和文件大小之间达到了微妙的平衡。不仅如此，RMVB视频格式还具有内置字幕和无须外挂插件支持等独特优点。

（7）WMV格式

WMV（Windows Media Video）是Microsoft公司推出的一种流媒体格式，它是由ASF格式升级延伸而来。在同等视频质量下，WMV格式的体积非常小，因此很适合在网上播放和传输。

WMV是一种独立于编码方式的在Internet上实时传播多媒体的技术标准，Microsoft公司希望用其取代QuickTime之类的技术标准以及WAV、AVI之类的文件扩展名。WMV的主要优点在于：可扩充的媒体类型、本地或网络回放、可伸缩的媒体类型、流的优先级化、多语言支持、扩展性等。

（8）FLV格式、F4V格式

FLV是Flash Video的简称，也是一种视频流媒体格式。由于它形成的文件较小、加载速度很快，使得网络观看视频文件成为可能，它的出现有效地解决了视频文件导入Flash后导出的SWF文件体积庞大，不能在网络上很好地使用等缺点，应用较为广泛。

F4V是Adobe公司为了迎接高清时代而推出继FLV格式后的支持H.264的流媒体格式。它和FLV主要的区别在于，FLV格式采用的是H.263编码，而F4V则支持H.264编码的高清晰视频，码率最高可达50Mbps。相同文件大小情况下，F4V更小更清晰，更利于网络传播，并已逐渐取代FLV，且已被大多数主流播放器兼容播放，而不需要通过转换等复杂的方式。

 任务评价

请根据表1-1中的任务内容进行自检。

表1-1　模块一任务一任务内容自检表

序号	项目	鉴定评分点	分值	评分
1	基础知识	了解影视编辑基础知识	20	
2	专业术语	掌握剪辑、帧、帧速率等常用专业术语	20	
3	制作流程	掌握影视编辑制作流程	20	
4	常用软件	掌握影视编辑常用软件	20	
5	文件格式	掌握图像、视频、音频等常用文件格式	20	

 能力拓展

请同学们任意找几部电影或视频文件，打开属性，以加深对不同视频的格式、制式、像素、分辨率、帧速率等专业技术知识的了解。

任务二　影视画面编辑构成要素

> 学习目标
> 1. 熟悉影视画面构图的特征、构图形式等
> 2. 掌握不同的影视画面景别
> 3. 掌握镜头语言及镜头不同的拍摄方式
> 4. 掌握镜头组接规律与组接技巧
> 5. 掌握影调的主要分类及含义
> 6. 掌握人声、音响、音乐等影视声音的表现形式

　任务描述

　　影视是声画的艺术，从影视发展的历程来看，电影是从无声电影到有声电影的发展过程，画面可以说是影视造型最主要的要素。我们平时看影视作品可以体会到，欣赏一部影片，留给人们恒久记忆的就是那些经典的画面。例如电影《泰坦尼克号》中，在超豪华游轮的船头，那个充满朝气的帅小伙杰克与美丽迷人的露丝张开双臂拥抱大海的场面，我相信肯定会给很多人留下难以忘怀的记忆。

　　经典的影视画面，需要经典的画面镜头，以及声乐配合，而影视画面的构成要素则是本任务阐述的主要内容。

　任务分析

　　本任务主要让同学们熟练掌握影视画面的构成要素，主要包括构图、景别、镜头、影调、声音等，通过构成要素的分析理解，举一反三，分析一些经典影视的画面构成，进行有效借鉴，从而为项目创作积累经验，达到事半功倍的效果。

　知识讲解

一、构图

　　构图是一个造型艺术术语，即为了表现作品的主题思想和美感，在一定的空间中，安排和

模块一　影视画面编辑的认知

处理人、物的关系与位置，把个别或局部的形象组成艺术的整体，构成一个协调的完整画面。

构图是门学科，称为构图学，在这里就不再一一叙述了，本节主要介绍影视画面构图。影视画面构图主要是结合被拍摄对象（动态和静态的）和摄影造型要素，按照时间顺序和空间位置有重点地将它们分布、组织在一系列活动的影视画面中，形成统一的画面形式。一般来说，影视画面构图分为主体、陪体和环境三部分。

主体指画面的主要表现对象，可以是人，也可以是物，它处于中心的地位。陪体是指与主体构成一定的关系，作为主体的陪衬而出现的人或物。环境是围绕着主体与陪体的环境，包括前景与后景两个部分，这三个部分的组合关系构成了特定的画面。

在影视画面中，构图其实有很多种，摄像师会根据具体情况决定画面的成分位置和画面比例。构图的主要方式有：直线构图、对称构图、水平构图、斜线构图、对角线构图、三角形构图、黄金比例构图等，如图1-7～图1-10所示。

图1-7　水平构图、斜线构图

图1-8　直线构图、对称构图

图1-9　对角线构图、三角形构图

图1-10　黄金比例构图

二、景别

景别是指摄像机镜头与被摄对象的距离不同，被摄对象在摄像机中所呈现的范围大小的区别，摄像机与被摄对象越近，被摄对象的影像就越大，反之就越小，因此形成了各种不同的景别。

景别的划分，一般可分为五种（图1-11），由远至近分别为远景（被摄体所处环境）、全景（人体的全部和周围背景）、中景（指人体膝部以上）、近景（指人体胸部以上）、特写（指人体肩部以上）。在电影中，导演和摄影师利用复杂多变的场面调度和镜头调度，交替地使用各种不同的景别，可以使影片剧情的叙述、人物思想感情的表达、人物关系的处理更具有表现力，从而增强影片的艺术感染力。

图1-11　景别

1.远景

远景一般用来表现浩大的场面和大范围背景，展示广阔的空间环境，自然景色和群众活动大场面的镜头画面。它从比较远的距离观看景物和人物，视野宽广，能包容广大的空间，人物

较小，背景占主要地位，画面给人以整体感。它的主要功能通常用于环境塑造、抒发情感、创造意境，或者渲染气氛，在拍摄外景时常常使用这样的镜头可以有效地描绘雄伟的峡谷、豪华的庄园、荒野的丛林等。

在电影诞生之初，电影和电影放映机的发明人卢米埃尔兄弟就发现并开始运用远景画面善于表现大的物象的特点。《工厂大门》和《火车进站》所表现的就是众多工人上班和火车到站时站台上熙熙攘攘的景象。随着现代数字技术的进步，远景越来越成为电影营造视觉气氛的手段。一些气势恢宏的大场面出现在很多影片中，例如好莱坞影片《指环王》系列、《阿凡达》《泰坦尼克号》等，都有非常好的远景镜头运用。

2. 全景

全景画面主要用来表现场景的全貌与人物的全身动作，在影视剧中一般用来表现人物之间、人与环境之间的关系。全景画面用来表现人物全身，可以将其体型、衣着打扮、身份交代的比较清楚，环境、道具看得比较明白。在电视剧、电视专题、电视新闻中全景镜头不可缺少，大多数节目的开端、结尾部分都会用到全景或远景。而全景画面比远景更能全面阐释人物与环境之间的关系，一般可以通过特定的环境来表现特定人物，这在各类影视片中被广泛地应用。全景在展示人物的行为动作，表情相貌方面比远景更有优势，也可以从某种程度上来表现人物的内心活动。

全景画面中包含整个人物形貌，既不像远景那样由于细节过小而不能很好地进行观察，又不会像中、近景画面那样不能展示人物全身的形态动作。它在叙事、抒情和阐述人物与环境的关系的功能上，起到了独特的作用。

3. 中景

拍摄截止在膝盖上下的部位或场景局部的画面称为中景。

中景和全景相比，包容景物的范围缩小，其重点在于表现人物的上身动作。中景画面为叙事性的景别，因此在影视作品中占的比重较大。处理中景画面要注意避免死板的构图方式，其拍摄角度、演员调度，姿势要注意均衡协调。人物中景要注意掌握分寸，画面可根据内容、构图灵活掌握。

中景是叙事功能最强的一种景别。在包含对话、动作和情绪交流的场景中，利用中景景别可以很好地兼顾表现人物之间、人物与周围环境之间的关系。中景的特点决定了它可以更好地表现人物的身份、动作以及动作的目的。而且在需要表现的人物众多时，可以清晰地体现出人物之间的相互关系。

4. 近景

只拍摄到人物胸部以上或物体的局部画面称为近景。近景能比较清楚地看清人物的细微动作，它是人物和人物之间进行感情交流的景别，也是刻画人物性格最有力的景别，电视节目中节目主持人与观众进行情绪交流也多用近景。这种景别适应于电视屏幕小的特点，在电视摄像中用得较多，因此有人说电视是近景和特写的艺术，近景产生的接近感，往往给观众以较深刻的印象。但由于近景人物面部看得十分清楚，所以面部缺陷在近景中会得到突出表现，这就要求在造型上必须细致，无论是化装、服装、道具都要十分逼真和生活化，不能让观者看出破绽。

近景中的环境退于次要地位，画面构图尽量简洁，避免杂乱的背景干扰，因此常用长焦镜头拍摄，利用景深小的特点虚化背景，人物近景画面用人物局部背影或道具做前景可增加画面

的深度、层次和线条结构。近景人物一般只有一人做画面主体，其他人物往往作为陪体或前景处理。

5. 特写

画面截止在人物肩部以上的头像，或被摄对象局部的称为特写镜头。特写镜头让被摄物体充满画面，比近景更加接近观众。特写镜头提示信息、营造悬念，能细微地表现人物面部表情、刻画人物，表现复杂的人物关系，它给人以生活中不常见的特殊的视觉感受。正因为特写镜头具有强烈的视觉感受，因此特写镜头不能滥用，要用得恰到好处，才能起到画龙点睛的作用，滥用会削弱它的表现力，尤其是脸部大特写（只含五官）应该慎用。

由于特写画面视角最小、视距最近，画面细节最突出，所以能够最好地表现对象的线条、质感、色彩等特征。特写画面把物体的局部放大，并且在画面中呈现这个单一的物体形态，有利于细致地对景物进行表现，也更易于被观众重视和接受。

尽管无论人物还是景物都是存在于环境之中，但由于特写画面视角小、景深小、景物成像尺寸大、细节突出，所以观众的视觉已经完全被画面的主体占据，这时候环境完全处于可以忽略的地位。所以观众不易观察出特写画面中对象所处的环境，因而我们可以利用这样的画面来转换场景和时空，避免不同场景直接连接在一起时产生的突兀感。

三、镜头

这里的镜头指镜头语言，就是用镜头像语言一样去表达我们的意思，而不是物理意义上的机械装置镜头，我们通常可由摄像机所拍摄出来的画面看出拍摄者的意图，因为可从它拍摄的主题及画面的变化，去感受拍摄者透过镜头所要表达的内容。镜头的语言虽然和我们平时讲话的表达方式不同，但目的是一样的，所以说镜头语言没有规律可言，只要是用镜头表达出来的意思，不管用何种镜头方式，都可称为镜头语言。镜头如果从拍摄方式上，主要可以归纳为以下几种：

推：即推拍、推镜头，指被拍摄对象不动，通过摄像机向前运动拍摄，取景范围由大变小，分快推、慢推、猛推，与变焦距推拍存在本质的区别。

拉：与推镜头完全相反，指被拍摄对象不动，通过摄像机向后运动拍摄，取景范围由小变大，也可分为慢拉、快拉、猛拉。

摇：摄像机位置固定不动，机身依托于三脚架上的底盘作上下、左右旋转等运动，或者跟着被拍摄对象的移动拍摄，这种镜头使观众如同站在原地环顾、打量周围的人或事物。

移：又称移动拍摄。从广义说，运动拍摄的各种方式都称为移动拍摄。但在通常的意义上，移动拍摄专指把摄像机安放在运载工具上，如轨道或摇臂、升降机上，沿水平面在移动中拍摄对象，形成一种富有流动感的拍摄，移拍与摇拍结合可以形成摇移拍摄方式。

跟：指跟踪拍摄。跟移是一种，还有跟摇、跟推、跟拉、跟升、跟降等，即将跟摄与拉、摇、移、升、降等20多种拍摄方法结合在一起。总之，跟拍的手法灵活多样，它使观众的眼睛始终盯在被跟摄人体、物体上。

升：上升摄像。

降：下降摄像。

俯：俯拍，常用于宏观地展现环境、场合的整体面貌。

仰：仰拍，带有高大、庄严的意味。

甩：甩镜头，乜即扫摇镜头，指从一个被摄对象甩向另一个被摄对象，用以表现急剧的变化，作为场景变换的手段时可以不露剪辑的痕迹。

悬：悬空拍摄，有时还包括空中拍摄。它有广阔的表现力。

空：亦称空镜头，指没有剧中角色（不管是人还是相关动物）的纯景物镜头。

切：转换镜头的统称，任何一个镜头的剪接，都称之为切。

综：指综合拍摄，又称综合镜头。它是将推、拉、摇、移、跟、升、降、俯、仰、甩、悬、空等拍摄方法中的几种结合在一个镜头里进行拍摄。

长：指长镜头，一般指超过30秒以上的连续画面。

反打：指摄像机在拍摄二人场景时的异向拍摄。例如拍摄男女二人对坐交谈，先从一边拍男，再从另一边拍女（近景、特写、半身均可），最后交叉剪辑构成一个完整的片段。

变焦拍摄：摄像机不动，通过镜头焦距的变化，使远方的人或物清晰可见，或使近景从清晰到虚化。

主观拍摄：又称主观镜头，即表现剧中人的主观视线、视觉的镜头，常有可视化的心理描写的作用。

四、组接

组接指镜头组接，就是将影片中单独的画面有逻辑、有构思、有意识、有创意和有规律地把它们连贯在一起，就形成了镜头组接。一部影片通常是由许多镜头合乎逻辑地、有节奏地组接在一起，从而用以阐释或叙述某件事情的发生和发展的技巧。画面组接的一般规律有：动接动，静接静，声画统一等。

如果影片画面中同一主体或不同主体的动作是连贯的，可以动作接动作，达到顺畅、简洁过渡的目的，简称为"动接动"。如果两个画面中的主体运动是不连贯的，或者它们中间是有停滞的，那么这两个镜头的组接必须在前一个画面主体做完一个完整动作停下来后，接上一个从静止到开始的镜头，这就是"静接静"。"静接静"组接时，前一个镜头结尾停止的片刻叫"落幅"，后一个镜头运动前静止的片刻叫做"起幅"，起幅与落幅时间间隔大约为一两秒钟。

运动镜头和固定镜头组接，同样需要遵循"动接动""静接静"的规律。如果一个固定镜头要接一个摇镜头，则摇镜头开始要有"起幅"；相反一个摇镜头接一个固定镜头，那么摇镜头要有"落幅"，否则画面就会给人一种跳动的视觉感。为了特殊效果，也有"静接动"或"动接静"的镜头。在电影《埃及王子》（图1-12）的最后部分整个段落动—静—动的情绪线索、快速—舒缓—快速的剪接节奏和音乐一起构成了流畅的视听语言。

图1-12　影片《埃及王子》剧照

五、影调

影调，就是指镜头在光的作用下所用以表现物体的明暗调子，也称为影片的"基调"。它包括白、浅灰、深灰、黑等。由于这种色泽的变化富有一种强烈的冲击力，所以影调最能影响视觉、感染情绪、调动感情，是处理画面构图、营造现场氛围、增强语言效果、表达思想情感的重要手段。

影调的主要分类及含义如下：

1. 以光线明暗和色彩明度划分

高调：以亮度等级偏高的光线为主构成的画面影调，起到抒情的作用，给人一种高雅、美好、阳光的感觉。

中间调：以一般亮度等级为主构成的画面影调，给人较为柔和、唯美、舒适的感觉。

低调：以亮度等级偏低的光线为主构成的画面影调，给人一种神秘、深沉、凝练、模糊不清、阴暗的感觉。

例如影片《同桌的你》（图1-13）采用高调的影调方式，将周小栀和林一恋爱中的画面表现得唯美浪漫，起到了抒情的作用。影片《站台》（图1-14）则采用中间调的方式，故事中的画面常常以自然的光效为主，影调方式偏向于中间，更加客观、理性。影片《盗梦空间》（图1-15）镜头采用低调的影调方式，给人一种暗虚、模糊不清、阴暗的感觉，制造出来恐怖的气氛。

2. 以光的反差划分

软调：明暗对比弱、反差小、画面质感强、表现细腻的情感、色彩和谐，常用于抒情、压抑的气氛。

硬调：明暗对比强、反差大、色彩对比强烈，常用来表示梦境、梦幻的感觉。

中间调：明暗分布比较均匀，反差适中。

例如影片《美丽心灵》（图1-16）采用软调的影调方式，用极强的画面感，展现出人物面部的表情变化，有利于人物形象的塑造。影片《野草莓》（图1-17）中通过硬光的拍摄

图1-13 《同桌的你》剧照

图1-14 《站台》剧照

图1-15 《盗梦空间》剧照

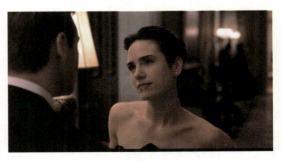

图1-16 《美丽心灵》剧照

方式，将主人公的梦境予以展现，以此来表达主人公此时的内心世界。

3.以光线造型效果划分

自然光效：运用自然、真实的采光方法，每一个光源都有存在的客观依据。

戏剧光效：运用假定的、非自然的采光方法，每一个光源都有主观意味的光线造型。

影片《荒野猎人》（图1-18）大部分场景是通过自然光效来完成的，长镜头贯穿始终，剧情也缓慢悠长，运用真实自然的光线镜头，来反映爱护自然的主题，记录自然的复仇与人性的斗争。影片《钢的琴》（图1-19）中运用戏剧光效的拍摄方式来展现陈桂林偷琴时被发现的无奈，通过此种拍摄方式，将主人公对于梦想的追求和责任的担当得以戏剧化的表现，展现了那个时代小人物的生活态度和生活哲学。

图1-17 《野草莓》剧照

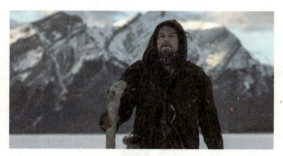

图1-18 《荒野猎人》剧照

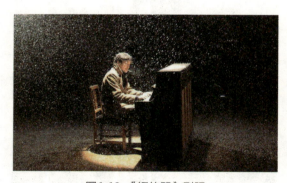

图1-19 《钢的琴》剧照

六、声音

物理学上的声音指由物体振动产生的声波，通过介质（空气或固体、液体）传播并能被人或动物听觉器官所感知的波动现象。而影视声音则是电影媒介基本元素之一，是一种特殊的艺术造型手段。它使影视作品从纯视觉的媒介变为视听结合的媒介，使得过去在无声电影中通过视觉因素表现出来的相对时空结构，变为通过视觉和听觉因素同时表现出来的相对时空结构。

影视声源主要有三种形式：人声、音响效果、影视音乐。从功能来讲，它们具有互动互换性。例如，影视中鼎沸的人声既是人声，也是环境音响；用音乐器材发出的声音来表示鸟的尖叫声，既是音乐，也是模拟自然音响。

1.人声

人所发出的由音调、音色、力度、节奏等因素所组成的声音以及人的话语。是人类在交流思想感情中所使用的声音手段，在影视作品中主要有人物的对白、解说和画外音。

2.音响效果

除了人声以外，在影视作品时空关系中所出现的自然音响和人造模拟音响，音响效果具有独特的影视语言意义。

3.影视音乐

是从纯音乐形式转化而来的影视视听手段的一个组成部分，是作曲家根据影视和剧情的需

要，经过艺术构思创作的，或者为影视作品选择、编辑的直接为影片服务的音乐作品，由于它被纳入了影视的时空关系之中，因此其性质完全不同于纯音乐。

影视音乐根据功能的不同一般可分为情节性音乐、情绪性音乐和背景音乐等。

任务评价

请根据表1-2中的任务内容进行自检。

表1-2　模块一任务二任务内容自检表

序号	项目	鉴定评分点	分值	评分
1	构图	掌握影视画面构图的特征、构图形式等	15	
2	景别	掌握不同的影视画面景别	15	
3	镜头	掌握镜头语言及镜头不同的拍摄方式	15	
4	组接	掌握镜头组接规律与组接技巧	15	
5	影调	掌握影调的主要分类及含义	20	
6	声音	掌握人声、音响、音乐等影视声音的表现形式	20	

能力拓展

请同学们找一部经典的电影，根据故事情节分析电影画面的构图和不同的景别、镜头语言及组接规律、影调等，并分析这些画面知识与整部影片表达内容的关联。

任务三　影视画面编辑与职业规划

学习目标
1. 了解影视编辑的就业对应岗位
2. 掌握影视编辑的职业要求，并养成良好的职业素质

任务描述

随着我国经济的发展和互联网技术的进步，移动终端的智能化，给了影视传

媒充分发展的土壤。不可否认，头条、抖音、快手等各种传媒载体已经成了我们生活中不可缺少的一部分，电影、电视等更是早已离不开了。在这个行业之间竞争越来越激烈的今天，影视传媒方面的技术人才反而是稀缺的。据统计，影视传媒制作行业人才缺口常年在20万以上，这其中，编辑/剪辑师、后期制作/特效设计师、栏目包装设计师、微短片制作者等人才最为缺乏，同时，影视传媒行业的薪酬也比其他行业高得多，尤其影视传媒比较发达的城市，更是人才难求，而且大部分影视传媒公司都是效益较好、福利完善、奖励手段非常多的。

任务分析

本任务是为了让同学们了解影视编辑的就业对应岗位，其中主要包括录像员/摄像师、编辑/剪辑师、后期制作/特效设计师、栏目包装设计师和编导等。而从事这些职业除了技术技能之外，还应拥有良好的职业素质。所谓职业素质主要包括受教育程度、职业兴趣、职业道德、职业技能、职业目标等。

知识讲解

一、就业岗位

1.录像员/摄像师

摄像师主要任务是将分镜头脚本的内容运用影视画面艺术的形式表达出来。从熟悉剧本到完成拍摄计划，形成艺术构思实施拍摄方案，利用光线、色彩、线条、景别、影调、运动等手段创造出各种类型的画面气氛，并以此向观众传达特定的艺术思维内涵。

摄像师需要控制：拍摄景别、画面构图；镜头运用、机位设置；画面色度、对比度；运动镜头速度等。

主要工作内容：

① 根据拍摄任务，制定详细的拍摄工作计划与时间安排；
② 挑选合适的摄像设备，并根据拍摄角度，安放摄像设备；
③ 根据导演的要求，运用摄像艺术手段完成画面的影视造型；
④ 在完成拍摄任务的过程中，与拍摄小组的其他成员紧密合作；
⑤ 与被拍摄者协调沟通，以达到快速进入拍摄状态的效果；
⑥ 使用专业的设备对所拍摄的影像进行编辑处理。

2.编辑/剪辑师

剪辑师是摄制组的主创人员之一，负责选择、整理、剪裁全部分割拍摄的镜头素材（画面素材和声音素材），运用蒙太奇技巧进行编纂组接，使之成为一部完整的影片。

剪辑师在深刻理解剧本和导演总体构思的基础上，以分镜头剧本为依据，通过对镜头（画面与声音）精细而恰到好处的剪接组合，使整部影片故事结构严谨，情节流畅，节奏变化自

然，从而突出人物、深化主题，提高影片的艺术感染力。作为导演的亲密合作者，剪辑师通过细致而繁复的再创作活动，对一部影片的成败，有着举足轻重的作用。

主要工作内容：

① 参与与导演有关的创作活动，为后期的剪辑制定方案；
② 通过对镜头的编剪、组接，实现导演的创作意图和艺术构思；
③ 进行影片的音乐、对白，音响的套剪及混录；
④ 运用纯熟的剪辑技术，针对影片特性进行剪辑创意，完成节目编辑和成片输出。

3.后期制作/特效设计师

影视后期制作就是对拍摄完的影片或者软件制作的动画，做后期的处理，使其形成完整的影片，包括加特效、文字，并且为影片制作音效等。

主要工作内容：

① 组接镜头，运用镜头语言实现创意目标；
② 特效制作，特技镜头、光效的运用，动画以及3D特殊效果的使用；
③ 影视画面与音效编辑加工，合理搭配；
④ 高级抠像合成；
⑤ 高级调色与画面修复、处理光线，统一影调、色彩等。

4.栏目包装设计师

电视栏目包装是对电视节目、栏目、频道甚至是电视台的整体形象进行一种外在形式要素的规范和强化。这些外在的形式要素包括声音（语言、音响、音乐、音效等）、图像（固定画面、活动画面、动画等）、颜色等诸要素。栏目包装目前已成为电视台和各影视传媒公司、广告公司最常用的概念之一。

电视节目、栏目、频道包装有多少种形式，主要有以形象标志为主的设计，电视台或电视频道的形象宣传片等。

主要工作内容：

① 确定目标，制作包装的整体风格、色彩节奏等；
② 设计分镜头脚本，绘制故事板；
③ 进行音乐的设计与视频设计方案的制定；
④ 进行实际拍摄、影视编辑、后期制作等；
⑤ 最终合成为成片输出播放。

5.编导

编导是影视节目制作中最重要的核心人员，具体是指对选取的有价值的题材进行策划、制定拍摄提纲、组织拍摄、编辑、后期制作，最后对作品进行把关检查的系统性创作活动的人。从事这项工作的人，应具备节目策划、创作、制作等方面的专业知识，具有较高的理论修养和文艺鉴赏能力，掌握影视数字化制作的技术。

首先是创作前期，主要工作内容：

① 选题：作为编导，题材选择正确与否是成功的一半，一般选题主要基于几点，第一是时代要求与观众需求；第二是经济条件；第三是考虑在什么平台播出并制定对应的基调。
② 构思、确定拍摄方案：对选题作深入的、富有创意的思考，从而确定主题、表现方式及基本结构，制定拍摄提纲。

③ 拍摄前的准备：筹建摄制组，进行合理分工；对拍摄对象及场地的勘察；拍摄设备、器材的准备。

其次是现场拍摄，拍摄是影视节目制作中获取素材的最重要环节。编导在此期间一是对外联系，落实拍摄地点、时间等具体事项；二是对内统筹安排拍摄进程；三要在拍摄现场进行场面调度、安排或指挥现场拍摄，发现问题，及时处理。

最后是后期制作，主要工作为：

① 对文字稿的把关、定夺；

② 向剪辑人员阐明自己的创作构思和要求；

③ 指导影片的剪辑工作，把握作品画面和声音的表情达意、节奏、风格等；

④ 特技、字幕等技术手段的指导。

二、职业素质

职业素质（professional quality）是劳动者对社会职业了解与适应能力的一种综合体现，其主要表现在职业兴趣、职业能力及职业目标等方面。影响和制约职业素质的因素很多，主要包括：受教育程度、实践经验、社会环境、工作经历以及自身的一些基本情况（如身体状况等）。一般说来，劳动者能否顺利就业并取得成就，在很大程度上取决于本人的职业素质，职业素质越高的人，获得成功的机会就越多。

职业素质主要包括：

① 受教育程度。笔者认为，受教育程度是评价职业素质高低的首要条件，但这个教育不仅仅是来自国家的正规教育，也来自于个人的努力及自我价值的实现，也就是知识面的提高。人可以没有文凭，但必须拥有大量的知识，例如历史中的朱元璋，虽没有接受过正规教育，但知识面却非常丰富。

② 职业兴趣。职业素质与职业兴趣有着非常紧密的关联，一个人如果对自己的工作不感兴趣，那就会味同嚼蜡，就算是再有能力和知识也是毫无意义，只有对自己的本职工作很感兴趣，且努力往上发展，才能够使它成为职业素质里的一道靓丽的风景线。

③ 职业道德。士有百行，以德为先，只有拥有良好的职业道德，工作才会如鱼得水，品德的败坏，只能让自己的职业生涯走向失败。在职业生涯中恪尽职守、认真负责，这既是职业道德，也是一个从业者的基本素质要求。

④ 职业技能。就是你对职业的掌控能力，这也是你所掌握职业能力的体现。这个技能还表现在与人的交际能力和处理问题的能力上，以及对于突发事件的应变能力上等。

⑤ 职业目标。任何一种好的职业素质都有一个预定的目标，只有定下了目标，才会向那个目标迈进。如果你毫无目标，当一天和尚撞一天钟，毫无上进心，自然不会有好的职业态度和职业素质了，因此，想拥有好的职业素质，就得有一个好的职业目标。

任务评价

请根据表1-3中的任务内容进行自检。

表1-3 模块一任务三任务内容自检表

序号	项目	鉴定评分点	分值	评分
1	就业岗位	了解影视编辑的就业对应岗位	50	
2	职业要求	掌握影视编辑的职业要求，并养成良好的职业素质	50	

能力拓展

请同学们从自身出发，模拟一个就业岗位，并从岗位的主要工作内容出发，进行岗位分析，提出问题并解决问题。

模块二　影视画面版式与文字设计

学习情境描述

影视语言中蕴含丰富的传播符号，如人物形象、光影、线条、文字、色彩、运动等具有直观、形象的表现特点，诸多传播符号的共同作用使影视画面成为吸引人们视觉注意力的中心。版式与文字特效的运用，不仅强化了信息可读性传递，还增强了影视画面表现力与传播效果，使影视画面的视觉效果锦上添花。

本模块需要设计制作专题片《示范的力量》的章节片头，章节片头作为标题对于整片具有结构性分段作用，每段时长5秒钟。先要设计出章节片头画面静态版式效果，然后再进行章节片头画面动态效果设计。在充分体现专题片特色的基础上，合理使用运动与特效等效果，清晰地、明确地传递出每个专题章节的标题信息。

能力要求

通过本模块中实践任务的训练，促使学习者要达到的能力目标是：
1. 提升学习者的影视版式设计能力与审美能力；
2. 培养学习者分析画面版式构成、调度与解决问题的能力；
3. 培养学习者文字动态特效的应用及创新能力。

素质要求

通过本模块中实践任务的训练，需要学习者在了解影视画面版式与文字设计创作过程的基础上，加强对文字设计、色彩搭配与画面构成等知识的涉猎及拓展。

"打铁还需自身硬"，一名好铁匠要想打出精巧耐用的好铁器，自身首先就得本领过硬，要有过硬的身体素质、过硬的精神状态和过硬的技艺水平。设计是技术与艺术的高度统一，注重提升设计者自身的能力是每一名合格设计者所必需的素质要求。

任务一 《示范的力量》章节片头——版式设计

学习目标
1. 了解影视画面动态版式设计的理论知识
2. 掌握影视画面设计的基本理念与技巧
3. 熟练掌握Adobe Photoshop等平面设计软件的使用

《示范的力量》
章节片头

 任务描述

专题片《示范的力量》分为七个部分叙述,总时长14分58秒。本任务是完成专题片中五个篇章的章节片头静态版式设计(表2-1)。

表2-1 《示范的力量》专题主要内容

篇章	主要内容
总述	基本概况
第一篇章	创新办学体制机制 实现校企协同育人
第二篇章	改革人才培养模式 优化课程体系建设
第三篇章	强化产教深度融合 推进实践基地建设
第四篇章	创新互派互聘制度 打造特色"双师"团队
第五篇章	发挥示范引领作用 铸就社会服务品牌
结尾	结束语

 任务分析

一个成功的影视设计,一定是具有独创性的,一定是量身定做的。首先必须明确客户的目的,并且深入去了解、观察、研究与设计有关的方方面面。画面离不开内容,只有做到主题鲜明突出、一目了然,才能达到设计的最终目标,增强观者的注目力与理解力。

一般专题片的设计,首先是主题的定位。专题片是围绕一个主题进行阐述的片子。《示范的力量》的主题定位非常明确,主要表现的内容是高校示范校的建设过程与成果展示。

其次是表现形式的定位。专题片不同于其他类型的短片,可以有更多的表现性,一般分为写实性、写意性和写意与写实综合三种表现形式。《示范的力量》是一种官方性质的表述,是一种规范的、正式的展示,所以是要以写实为主的表现形式。

然后是展示策划的定位。为了更好地传播客户信息,展示策划也是增添效果的关键所在。专题展示不仅仅是事件过程与结果的纪实展示,还要追求一种可视性和节奏性,这样才能符合观众的需求,避免叙述的枯燥无味。

《示范的力量》章节片头的版式设计,先要从学院的特点、特色入手,对学院的校园风貌、文化内涵以及人文理念作深入了解,找出能够代表学院发展战略的形象代表,融入设计、创意设计,追求理想的展示效果。

 知识讲解

一、动态版式设计

版式设计是平面设计的重要课程内容,主要指运用造型要素及形式原理对版面内的文字字体、图像图形、线条、色块等要素,按照一定的要求进行编排,再按照视觉规律艺术地表达出来,并通过对这些要素的编排,使观看者直观地感受到要传递的信息,使经过设计的内容更加醒目、美观。如今,影视媒体设计已经成为当今视觉艺术的主流发展方向,版式设计的知识也被广泛应用于影视媒体设计的片头制作与栏目包装等方面,因影视媒体的画面是运动的,不断变换的,且又有其自身的特点,在此基础上发展出了其特有的动态版式设计,如图2-1所示。

动态版式设计是一种视觉空间艺术,是基于时间和空间的思维动态形式,不断变换,向外无限延伸,综合平面和动态这两者的结合物。它会使人们原有的平面设计思维模式产生改变,这给设计思路的创新和开阔提出了较高的要求,而虚拟空间感的不确定性也给设计增添了难度。伴随着信息元素的运动路线和运动过程,人们的注意力和视线会被吸引,使人们更好地融入到信息的传递过程,唤起人们的心理反应和情感上的交流,对于信息的把握和接受也会更加容易理解和对信息记忆得更为深刻。

二、动态版式设计中的点、线、面

点、线、面是抽象的符号,它们在动态版面设计中不仅仅具有简单的造型,还有经过艺术处理后丰富的形式延展,无论想要体现的内容和形式有多复杂,最终都可以简化成点、线、面的基础构成形式,如图2-2所示。学习者要理解它们不仅是几何意义上的点、线、面,而且也是空间中包含文字、图片、影像、符号等多种视觉元素的简称。点、线、面的艺术语言表达既可以体现自身的含义,又可以承载特殊的内涵,所以在动态版式设计中点、线、面构成原理依然是我们有效控制画面效果的基本原则。

图2-1 动态版式设计

图2-2 粒子效果

1.点

点是相对线和面而言，与线相比它没有方向性，而与面相比它较小，并且受到形状、位置、大小、方向等因素影响。点具有凝聚和扩散的作用。凝聚感能够集中视线，在画面中突出主题，形成视觉的"亮点"，起到引人注目的作用。扩散感是点具有的张力，是利用点的组合向四周扩张，在视觉层次上有覆盖功能，具有夺人眼球的力量。

点有视觉优先性，在影视画面中点的运动变化能产生不同的视觉效果。点的缩小能起到点缀画面的作用，点的扩大能增加图像的形式感。点在版面上可以独立出现，也可以与其他形态组合，起到协调画面、填补空间的作用。

2.线

线是点的运动轨迹，具有长度、宽度、方向、形状等特点。在影视画面中的线形态多样，除了平面设计中有的直线、曲线、实线、虚线、明线、暗线、空间延伸线以外，还有灵动的、仿真的、绚丽的光线效果。

在空间里，线是一种感觉，用线可以突出重点、区分层次、建立视觉次序、分割画面。与点相比线条的强大力场可以通过线构成的运动形态表现出来，更具有磅礴的气势和浓厚的情感意蕴。当有需要强调的内容时，尤其是光线的运动可以有效地吸引读者的注意，起到增强画面效果的作用，如图2-3所示。

图2-3　以运动的光线增强画面效果

3.面

线是点的延展，面又是线的延展，面相对于线和点而言面积大，拥有长度和宽度。面在视觉感受上比线、点要强烈，重要的是它有造型。造型就是面围成的形状和形象。面的形状有三角形、四边形、圆形、多边形等基础形状，面的形还包括正形和负形，正形是在版面上能够被人感知的造型，反之就是负形，正形和负形在特殊情况下会互换。面的形象包括动物形象、人物形象、风景形象、意象形象、抽象形象、具象形象等。面是包含多种设计元素的造型，它自身就是信息的载体，同时自身的造型可以强化信息的情感，因而它的视觉语言和情感最为丰富。

4.点、线、面在动态画面中的关系

点、线、面是构成画面的基本要素。它们是可以互相转化又可以相互依存的关系，点的移动轨迹形成线，线的移动和旋转形成面，面的切割和交错又可分离出点。在影视片头、栏目包装、MG动画等设计实践中，我们会使用点、线、面综合的方法进行设计。

画面的处理从某种意义上可以看成是对点、线、面关系的协调和确定，但它们都会统一于一个核心，就是对画面内容的服从。设计者要在对画面内容的服从这个大背景下再根据一定的逻辑关系和形式法则对画面进行富有形式感的编排和设计。相对画面元素而言，文字可以是点，一排文字可以是线，一段文字可以是面；一张图片也可以是点，一排图片也可以是线，一组图片或者一块空白都可以是面。但是点、线、面的情感张力是不一样的，蕴含着不同的变化和

节奏，学习者要善于用点、线、面来经营影视画面设计，如图2-4所示。

图2-4　点、线、面相结合的画面设计

三、动态版式设计的原则

1. 主题鲜明突出

动态版式设计的最终目的是使画面产生清晰的条理性。便于理解以更好地突出主题，达成最佳的诉求效果才是设计思想的最佳体现。它有助于增强观者对画面的注意，增进对内容的理解。要使影视画面获得良好的诱导力，鲜明地突出诉求主题，可以通过画面的空间层次、主次关系、运动变幻、视觉效果以及对彼此间的逻辑条理性的把握与运用来达到。

2. 形式与内容统一

首先，画面各元素是传递信息的载体，所以设计追求的任何完美形式都必须符合主题的思想内容，这是动态版式设计的前提。其次，一定要达到表现形式与思想内容二者的统一。作为设计者首先要深入领会主题的思想精神，再融合自己的思想感情，找到一个符合两者的完美表现形式，使形式和内容达到一致，才能体现出设计所具有的独特价值。

3. 合理的整体布局

整体布局是指将画面的各种编辑要素，在结构和色彩以及运动形态上做整体设计，通过对画面的整体组织与协调性的设计，加强整体的结构组织和视觉秩序，使画面具有秩序美、和谐美，从而获得更良好的视觉效果，如图2-5所示。

图2-5　影视广告设计

4. 符合逻辑思维的视觉特效

特效能创造影视画面的声、光、色，以及三维立体空间的变换，是视听语言中一种极富表现力的手段，可以给观众带来全新的视觉感受。画面元素的运动性是影视媒体所特有的艺术表现形式。画面元素的运动并不是单纯为了运动而运动。画面内的运动一定是符合人的视觉心理需求及版式设计的审美原则的，必须精准地表现诉求语言，使传媒信息如虎添翼，起到画龙点睛的传神作用，从而更吸引人、打动人，使视觉特效既美化了画面，又提高了传达信息的功能，同时能使观者从中获得美的享受。

任务实施

《示范的力量》 章节片头工程文件

《示范的力量》 版式设计工程文件

步骤一　建立项目

① 启动 Adobe Photoshop CC 2018 中文版。

② 执行【新建】>【新建文档】菜单命令，设置【宽度】为1920像素、【高度】为1080像素、【像素长宽比】为"方形像素"、【方向】选择"横向"图标、【分辨率】为300像素/英寸、【颜色模式】为RGB颜色、16位、【背景内容】为白色，修改【预设详细信息】为"示范的力量"，点击【创建】如图2-6所示。

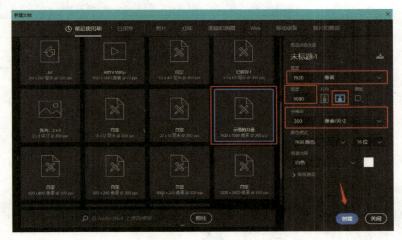

图2-6　新建文件

步骤二　导入素材制作背景

① 打开素材文件夹，选择图片素材"背景0"，拖拽至【画布】面板上，如图2-7所示。

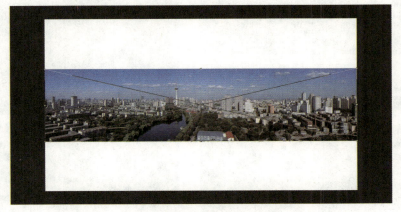

图2-7　【画布】面板

② 单击【Enter】键置入图片，然后执行【右键】>【栅格化图层】菜单命令，如图2-8所示。选择"背景0"图层，然后执行【图像】>【调整】>【去色】菜单命令，如图2-9所示。

图2-8 菜单信息　　　　　　　　　图2-9 为"背景0"去色

③ 选择"背景0"图层，单击【图层】面板下方的【添加矢量蒙版】图标，如图2-10所示。然后选择【工具栏】里渐变填充工具中的【线性渐变】图标，【左键】双击，弹出【渐变编辑器】面板，如图2-11所示，点击【颜色条】左下角的【色标】图标，在【拾色器中】修改左边【色标】的颜色为"黑色"，如图2-12所示，同样设置右边【色标】的颜色也为"黑色"。点击【颜色条】右上角的【不透明度色标】图标，修改【不透明度】的值为0%，单击【确定】键，如图2-13所示。

图2-10 点击【图层】面板上的【添加矢量蒙版】

图2-11 修改【渐变编辑器】左下角【色标】的颜色

图2-12 在【拾色器】中选取"黑色"

图2-13 修改颜色条上的【不透明度】

④ 选择"背景0"图层，单击【图层】面板中的【矢量蒙版】 ，然后用渐变填充工具 ，自上至下填充【矢量蒙版】，效果如图2-14所示。

图2-14　用渐变填充后的渐变效果

⑤ 选择"背景0"图层，将图像移动至画布底部，修改图层【不透明度】的值为70%，如图2-15所示。

图2-15　【不透明度】调整为70%后的效果图

⑥ 导入"背景1"图层，按【Enter】键置入图片。按Ctrl+T快捷键拉伸图片匹配画面。为图层添加【矢量蒙版】，然后用渐变填充工具 ，自上至下填充【矢量蒙版】，如图2-16所示。

图2-16　"背景1"用渐变填充后的效果图

⑦ 单击【图层】面板下方的【创建新图层】图标，添加新图层。修改图层名称为"黄色层"。选择【油漆桶】工具，打开【拾色器】，设置颜色值为（R:200 G:150 B:45），单击【确定】键，设置图层【不透明度】的值为50%，如图2-17、图2-18所示。

图2-17 在拾色器中将颜色值设为（R:200 G:150 B:45）

图2-18 在图层面板中将【不透明度】调整为50%

⑧ 单击【图层】面板下方的【新建文件夹】图标，重命名为"背景"，将"黄色层""背景1""背景0"拖入背景文件夹中。导入"主题雕塑"图层，按【Enter】键置入图片。运用【钢笔】工具，进行抠图，如图2-19所示。

图2-19 用【钢笔】抠图后的效果图

⑨ 将"主题雕塑"图片同比例放大，放置在画面中适当位置，如图2-20所示。

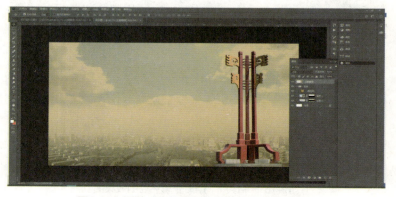

图2-20 调整"主题雕塑"图片位置后的效果图

步骤三 制作字幕条

① 单击【图层】面板下方的【创建新图层】图标，添加新图层。修改图层名称为"红条"，如图2-21所示。选择【矩形选框】工具，画出【高度】值为1.38cm【宽度】值为10.20cm的线框。然后，选择【油漆桶】工具，打开【拾色器】，设置颜色值为（R:170 G:15 B:20），单击【确定】键，填充颜色，如图2-22所示。

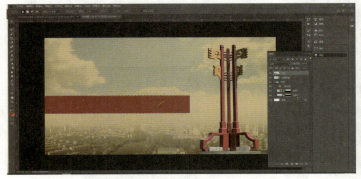

图2-21 添加新图层并将图层名改为"红条"　　　　图2-22 在拾色器中将颜色值设为（R:170 G:15 B:20）

② 选择【文字】工具，按下键盘【Caps lock】键，输入字母"LEMCI"，如图2-23所示。设置【颜色】值为（R:170 G:15 B:20），【字体】为黑体，【字符大小】为14点，【字符间距】为10，点选【加粗】，如图2-24所示。

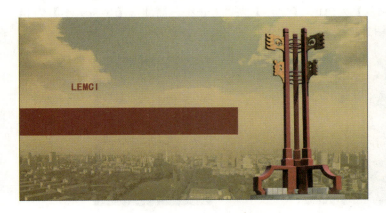

图2-23 在图上输入字母"LEMCI"　　　　图2-24 在【字符】面板修改【字符间距】为10

③ 选择"LEMCI"文字图层，按下Ctrl+T快捷键，将文字旋转90°，如图2-25所示。

④ 将"LEMCI"文字图层，移动至"红条"左端，运用【矩形选框】工具，在"红条"图层减除相应位置，为其制作腰线文字效果，如图2-26所示。

⑤ 选择【文字】工具，输入文字"创"，设置【颜色】为白色，如图2-27所示。【字体】为"方正综艺简体"，【字符大小】为30点，如图2-28所示。

模块二 影视画面版式与文字设计　037

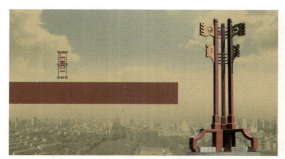
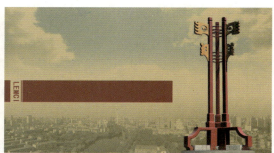

图2-25 将"LEMCI"旋转90°　　　　图2-26 移动"LEMCI"位置并裁切下方"红条"

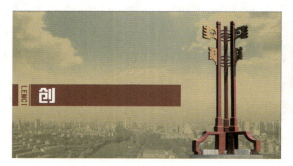

图2-27 输入"创"字并调整　　　　图2-28 在【字符】面板上设置"创"字的字体和大小

⑥ 选择【文字】工具 T，输入文字"新办学体制机制"，设置【颜色】为白色，【字体】为"方正综艺简体"，【字符大小】为14点，点选【加粗】。选择【文字】工具 T，输入文字"实现校企协同育人"，设置【颜色】为白色，【字体】为"方正综艺简体"，【字符大小】为14点，点选【加粗】，如图2-29、图2-30所示。

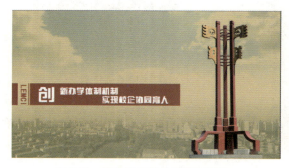

图2-29 输入后半部分标题并调整　　　　图2-30 在【字符】面板上设置"创"字之外文字的字体和大小

⑦ 单击【图层】面板下方的【创建新图层】图标 ，添加新图层。修改图层名称为"线1"。选择【矩形选框】工具 ，添加条形线框，选择【油漆桶】工具 ，打开【拾色器】，设置颜色值为（R:170　G:15　B:20），单击【确定】键，填充颜色，设置图层【不透明度】的值为75%。复制"线1"图层，重命名为"线2"，在画面中移动"线2"图层至"红条"图层下方，如图2-31、图2-32所示。

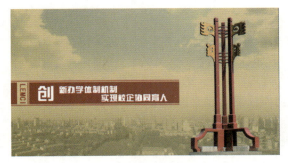

图2-31 新建图层并改名和调整图层

图2-32 在【图层】面板上设置【不透明度】、复制图层并改名、调整顺序

⑧ 选择【文字】工具，输入大写英文"INNOVATIVE INSTITUTIONAL MECHANISM FOR RUNNING THE COLLEGE THE COLLEGE AND ENTERPRISES' COLLABORATE EFFORTS FOR EDUCATION"，设置【颜色】为白色，【字体】为"黑体"，【字符大小】为5点，【字符间距】为-30，点选【加粗】，如图2-33、图2-34所示。

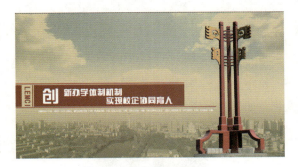

图2-33 输入图中的英文

图2-34 在【字符】面板上设置【颜色】【字体】【字符大小】和【字符间距】并【加粗】

⑨ 单击【图层】面板下方的【创建新图层】图标，添加新图层。修改图层名称为"红条2"。选择【矩形选框】工具，添加条形线框，选择【油漆桶】工具，打开【拾色器】，设置颜色值为（R:170 G:15 B:20），单击【确定】键，填充颜色。选择"线2"图层，按Ctrl+T快捷键，将其右端延长至"红条2"右端并平齐，效果如图2-35所示。

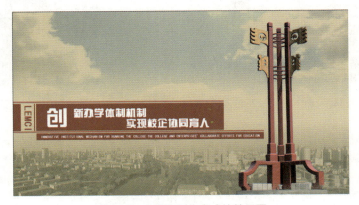

图2-35 字幕条制作完成的效果图

模块二 影视画面版式与文字设计

步骤四　添加装饰

① 单击【图层】面板下方的【创建新图层】图标 ，添加新图层。修改图层名称为"细红条2"。选择【矩形选框】工具 ，添加条形线框，选择【油漆桶】工具 ，打开【拾色器】，设置颜色值为（R:170　G:15　B:20），单击【确定】键，填充颜色。如图2-36所示。

② 单击【图层】面板下方的【创建新图层】图标 ，添加新图层。修改图层名称为"块1"。选择【矩形选框】工具 ，添加方形线框，选择【油漆桶】工具 ，打开【拾色器】，设置颜色值为（R:170　G:15　B:20），单击【确定】键，填充颜色。如图2-37所示。

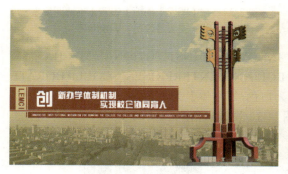

图2-36　在英文下红条前添加细红条　　　　图2-37　在中文标题下红条右侧添加红色小块

③ 选择"块1"图层。并复制出图层"块2"至"块16"，位置按图2-38中的排列方式进行排列，并调整其大小与图层【不透明度】的变化，如图2-39所示。

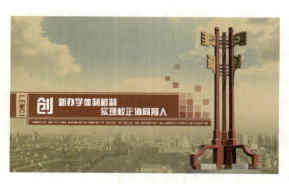

图2-38　将"块1"复制出16个，排列位置并调整大小　　图2-39　在【图层】面板调整图层【不透明度】

④ 选择"块1"图层。并复制出图层"块18"至"块20"，位置如图2-40中的排列方式进行排列，并调整其图层【不透明度】的变化。

⑤ 导入素材"网格线.PNG"，在【图层】面板中调整其位置至"主题雕塑"图层的下方。导入素材"院标.PNG"，将其中院标位置与"LEMCI"图层文字垂直对齐，效果如图2-41所示。

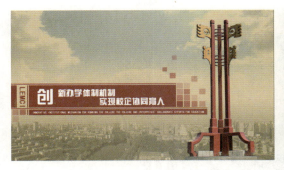
图2-40　将"块18"至"块20"摆放于图中"LEMCI"下的位置

图2-41　装饰完成后的效果图

步骤五　调整画面效果，输出制作文件

① 选择"背景0"图层，按Ctrl+T快捷键，压缩城市图片，使天空空间更为广阔，画面效果如图2-42、图2-43所示。

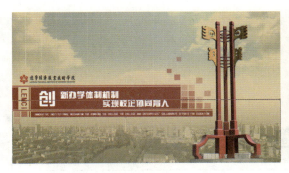
图2-42　"背景0"压缩前的效果

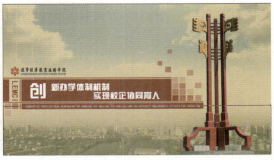
图2-43　"背景0"压缩后的效果

② 选择"黄色层"图层，调整图层【不透明度】的值为40%。选择"背景1"图层，执行【图像】>【调整】>【黑白】菜单命令，弹出【黑白】调节面板，单击【确定】，画面效果如图2-44、图2-45所示。

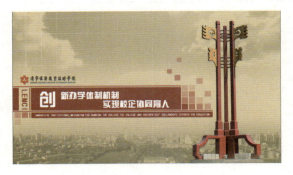
图2-44　调整"黄色层"【不透明度】

图2-45　【黑白】调节面板

③ 预览最终效果,如图2-46所示。

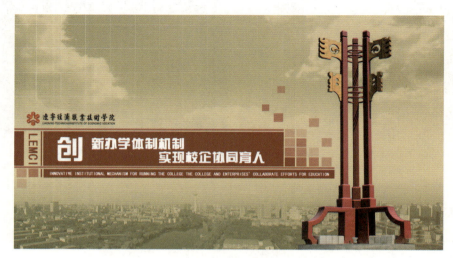

图2-46 《示范的力量》章节片头版式最终效果图

④ 根据制作动态效果的要求,输出PNG格式图层文件。

 任务评价

请根据表2-2中的任务内容进行自检。

表2-2 模块二任务一任务内容自检表

序号	项目	鉴定评分点	分值	评分
1	建立项目	熟悉新建文档的菜单设置选项,熟练建立新项目	10	
2	导入素材制作	熟练掌握菜单命令的使用,掌握【矢量蒙版】【渐变编辑器】的应用,熟练使用【钢笔工具】进行抠图。	20	
3	制作字幕条	熟练使用工具进行版式文字的创意设计,使视觉效果更好	25	
4	添加装饰	合理添加装饰,熟练使用工具与【拾色器】	25	
5	调整画面	掌握图层调整的技巧,达到理想效果	20	

 能力拓展

项目名称:章节片头制作

创作思路:从第二篇章到第五篇章中任选一个章节题目,参照任务所给素材,自主进行章节片头的平面创意设计。

制作要求:1.制作方案要符合任务要求。
　　　　　2.可自行选择或调整素材的使用。
　　　　　3.输出PNG格式文件。

任务二 《示范的力量》章节片头——文字设计

学习目标

1. 了解影视画面中文字的功能及基础知识
2. 掌握影视画面中文字创意的原则和方法
3. 熟练掌握Adobe After Effiects软件的使用

 任务描述

鲁道夫·阿恩海姆在《艺术与视知觉》一书中说："运动,是最容易引起视觉强烈注意的现象"。任务一中,我们完成了专题片《示范的力量》章节片头的平面创意部分,并导出了相应的图层文件,接下来我们要让画面中这些视觉元素动起来。章节片头时长为5秒,采用PAL制式,帧频为25帧/秒,分辨率1920px×1080px。

 任务分析

动态化的符号和元素具有强烈的视觉吸引力,且更加的生动、形象、富有生命力,运动时会引起人们无意识的注意和观察,主导着视线的流向。章节片头时长为5秒,静止的画面效果显得缺乏生动的气氛,而动作过多又会让人眼花缭乱,不能利用有效时间了解主题内容。因此我们在制作中适当增加了一些动态的素材,使画面"活"起来,营造出空间感、层次感和情绪渲染的视觉效果,既能吸引观众的注意力,又能形成有效的信息传递。

依据上述任务背景与解析创意中的分析,现订制出表2-3中的设计方案:

表2-3 设计方案

素材分类	视觉元素	效果设定
背景部分	城市远景	静止
	天空、云	添加动态云图像
近景部分	主题雕塑	静止
文字部分	主题文字	添加显示动画、文字效果、扫光光效等
	学院标识	添加显示动画
	英文主题	添加显示动画
装饰部分	装饰条	添加显示动画
	装饰色块	添加显示动画
	动态条	素材自带显示动画

知识讲解

一、影视画面中的文字

文字是人类文化的重要组成部分，是人类用表意符号记录表达信息以传之久远的方式和工具，也是人们用来交流和信息传递的主要手段，是人类历史的真实载体（图2-47）。数字信息时代的影视媒体设计赋予了文字更加强大的生命力，风格多变的表现形式和设计手法使文字动态效果呈现出更加生动、活泼和鲜明的特色，在信息传播过程中更加准确和形象化。文字是画面设计中不可缺少的重要元素之一（图2-48）。

图2-47　说文解字

图2-48　广告文字

根据文字在影视画面中的作用，我们将画面中的文字分为以下几种类型。

1. 说明性文字

说明性文字主要是对画面作辅助性介绍，交代一些诸如人物、时间、地点等内容的文字，这样可以使人简明地了解最基本的事实要素。一般来说，每个栏目的片头、片名、片尾文字都能起到说明功能（图2-49～图2-51）。

图2-49　新闻联播片头的说明文字

图2-50　新闻联播中的说明文字

图2-51　新闻联播片尾的说明文字

2. 信息性文字

信息性文字又称为补充性文字，主要作为一种独立的表意单元传达某种相对完整的信息，用来补充影视作品直接内容之外的信息。广义上说，任何屏幕文字都具有信息功能。我们这里所说的文字的信息功能是指屏幕文字传达了与影视画面、声音语言不同的新信息。增加了影视画面的信息量，与画面、音乐、解说词等视听语言元素配合，使观者对作品有了完整的理解，突出了作品的表现主题（图2-52）。

图2-52 宣传片中的信息性文字

3. 文学性文字

文学性文字不是为了介绍和说明某个事物，也不是单纯为了传达某种真实的信息，而是具有某种类似文学语言的作用，能使人通过阅读产生引申和联想。影视画面一般擅长表现宏观的场面、具体的细节，却不擅长表达抽象的概念、思想、哲理和肉眼看不见的微观世界的变化，用画面表现极其苍白、平淡，无法揭示事物的本质和深层的内涵，而文字恰恰可以弥补画面的不足。它既是对画面内容的加强，又具有游离于画面内容之外的独立意义，如图2-53所示。

图2-53 公益广告中的文学性文字

4. 结构性文字

结构性文字字幕往往可以使画面更加丰富，可以扩大镜头的格框，并且可以使镜头达到预期的戏剧性效果，电视专题片、纪录片常用文字结构全片，将整个节目贯穿下来，起到对节目和栏目的整合和分割作用，以文字为结构形式，可以增加时代感、节奏感、紧张感、震撼力。如我们本节的任务《示范的力量》章节片头，就是结构性文字的典型代表，如图2-54所示。

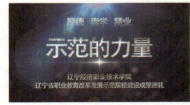

图2-54 《示范的力量》章节片头中的结构性文字

5. 强调性文字

强调性文字主要是对画面和语言解说所表达的意义进行强调，使观众加深对节目内容的

图2-55 新闻联播中的强调性文字

理解。这种强调通常有两种方式，一种是抽出内容的概要，以文字的形式表现，观众从阅读中直接理解其想要表达的意思；另一种是通过对解说词的重复来加强意义的感受程度，从而形成强调，如图2-55所示。

6. 渲染性文字

随着现代影视技术的进步，一些传统的文字表现形式得到了突破和发展。屏幕文字也成为对影视作品气氛、基调、情绪进行渲染的一种手段。许多影视宣传片中也常以视觉特效、创意的文字传达不同的情绪，增添气氛和情趣，产生不同的感染效果，如图2-56所示。

图2-56 渲染性文字

7. 装饰性文字

装饰性文字主要是指文字作为视觉元素，在影视画面的视觉表达中起到了协调、平衡、构成的作用。文字是灵活的图形组合元素，它可以轻而易举地排列组合成各种线条和形状，成为画面上优美的视觉元素。同时，文字也是在后期制作中对前期拍摄的画面进行加工和完善的一种重要手段，如图2-57、图2-58所示。

图2-57 装饰性文字1

图2-58 装饰性文字2

二、影视画面中的文字创意原则

文字的视觉效果设计一方面能够如实地表达出视觉上信息的传递，另一方面文字的画面视

觉表现力也提升了画面的美感，丰富了观众的眼球，增强了作品的视觉冲击力与艺术魅力，可以将信息更高效地传达给观众，从而更好在信息传播中发挥其重要的作用。

影视画面中的文字创意是根据传播内容与形式定位、受众感受、画面编辑风格而确定的。所以影视文字创意应当遵循以下原则：

1. 信息传播的准确性原则

文字创意的最终目的就是给观众以清晰的视觉印象，向观众传递准确的信息。文字在画面中出现的时间往往比较短，比如栏目片头、落版文字，在画面中一般停留三秒钟，还时常以运动的方式出现（图2-59），如果观众在这个较短的时间内，看不清或看不懂所出现的文字，就根本不能接收到其中所传达的信息。无论创意多么富于形式感、运动感、美感，如果失去了文字的可识性，这一设计无疑是失败的。

图2-59　画面中运动着出现的文字

2. 审美性原则

一个设计从构思到成为优秀的作品都会经历一个从实用性到艺术性两方取舍、平衡的必经过程，优秀的文字创意强调节奏与韵律，更富有表现力和感染力，总是能让人过目不忘。既要起到传递信息的功效，把内容准确、鲜明地传达给观众，又要符合画面的整体性要求，达到视觉审美的目的，因而它必须在传达情感的基础上，同时具有视觉上的美感（图2-60）。

图2-60　文字符合审美性原则的作品

3. 节奏性原则

文字在运动状态中所产生效果的好坏主要是由运动方向和运动速度的快慢来决定的。运动方向可以清楚地描绘出文字的运动轨迹。文字的运动轨迹在形态上来说一般可分为曲线、直线（图2-61）、抛物线三种。文字运动速度的快慢是文字能否很好表达情感的重点，因为它控制着整个信息在传播过程中的节奏感与大众的情绪感。快节奏的运动状态虽然会让人更容易感受到它的速度感和活力感，但是也会容易让大众产生心理上的紧张感；慢速的运动状态则会带给人们一种宁静、祥和、放松的心理感受，这些不同的情绪状态都是通过运动节奏的改变和轨迹不同来进行调节的，最后才能正确地表达出信息要传播的具体内容，这样的效果会更加直观、生动化和趣味化，如图2-62所示。

图2-61　文字与节奏性原则1

图2-62　文字与节奏性原则2

4.创新性原则

所谓创新就是突破传统思维模式、变通、创造，就是标新立异，开拓新的思维空间，不断推陈出新。影视媒体的出现，其本身就打破了传统报纸、书籍等的表现形式与传播形式，文字也从静态印刷变成了可运动的，再经过特效创意设计后展现出了绚丽的动态效果，这些带有个性色彩的文字效果才能增加视觉性，吸引大众眼球。

每一个设计者都在着力突出作品的个性形象，从创意、造型到表现形式等都要贯穿个性化的指导思想，才能设计塑造出富有个性的独特形象，增强作品的吸引力与冲击力。创新性原则无疑是影视画面设计必须遵循的一条重要的原则。

三、影视画面中的文字与图像结合

在影视作品中，文字传递的不仅是文字的信息，更是视觉上的深刻印象。文字在这里从表达字面意义的符号变为了承载视觉表现的元素，在影视媒体信息传播中展现出强大的可塑性和自身表达方面的活泼性、生动性，文字创意需要通过动态的表现来得到大众在视觉上的认可，如图2-63所示。

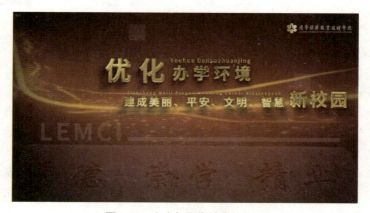

图2-63　文字与图像结合的作品

文字具体直接，图像形象生动，且可以运动变化，能丰富画面视觉效果，虽然二者之间在传达信息上呈现出不同的特点，但两者是相辅相成的。如果说设计师是一场话剧的导演，那么文字与图像元素就是演员。它们在以时间为基础的环境中结合起来，每一句台词，每一个动作都需要仔细的斟酌和设计，再添加到动作和时间的维度中去。想象一下，在清新优美的旋律当中，醒目的具有动感的文字出现在画面里，精彩夺目的视觉效果一定会吸引人们的目光，可以让人们充分地感受到视觉化的体验带给心灵上的冲击和感受，并且能够更清晰地讲述具有表现力和深刻含义的故事。所以文字和图像具有不可分割的联系，掌握文字和图像结合的方法在影视画面编辑中是非常重要的。

任务实施

步骤一　建立项目

① 启动 Adobe After Effects CC 中文版。

② 执行【新建合成】>【合成设置】菜单命令，创建一个【预设】为"自定义"的合成，设置【宽度】为1920px、【高度】为1080px、【像素长宽比】为"方形像素"、【帧速率】为25、【持续时间】为5秒、【背景颜色】为黑色，并将其命名为"主题文字"，如图2-64所示。

③ 执行【文件】>【另存为】>【另存为（v）】菜单命令，弹出【另存为】面板，选择保存项目的文件夹，修改文件名进行项目保存，如图2-65所示。

图2-64　新建名为"主题文字"的合成　　　图2-65　修改文件名为"示范的力量"将项目保存

步骤二　导入素材并整理

① 执行【文件】>【导入】>【文件】菜单命令，也可双击【项目】库内空白处，弹出【导入文件】面板，从文件夹中选择需要的素材。如是序列文件，需勾选 PNG 序列 【PNG序列】前面的方框；如果是按字母顺序命名的序列文件，需加勾选 强制按字母顺序排列 【强制按字母顺序排列】前面的方框。可并列选择多项素材，点击【导入】将素材导入【项目】库，如图2-66所示。

② 素材导入后，需要对素材进行整理归类。创建素材文件夹，选择【文件】>【新建】>【新建文件夹】；也可以在【项目】库中，右键点击空白处，执行【新建文件夹】菜单命令；或

模块二　影视画面版式与文字设计　049

点击【项目】库下方的【文件夹】图标创建文件夹。然后为该文件夹重命名，选择【新建文件夹】图标，单击鼠标【右键】弹出菜单，在菜单中选择【重命名】命令，重新为该文件夹命名，如图2-67所示。

③ 依据素材的内容进行分类，创建素材文件夹，把导入【项目】库中的素材移动到【新建文件夹】中，如图2-68所示。

图2-66　导入素材

图2-67　在【项目】库将新建的文件夹改名为"主题文字"

图2-68　将导入的素材分类建文件夹并移动到【新建文件夹】中

步骤三　制作主题文字

① 在【项目】库中拖拽素材"金属背景.mp4"文件，将其添加到"主题文字"合成的【时间线】面板中。拖拽文字素材"创.png""实现.png""创办.png"，将其添加到"主题文字"合成的【时间线】面板上。展开"金属背景.mp4"图层的属性菜单，设置其【缩放】属性值为149.0%，并拖拽至文字下方。如图2-69所示。

② 选择文字素材"创.png""实现.png""创办.png"图层，然后按Ctrl+shift+C快捷键合并图层，弹出【预合成】面板，默认点选【将所有属性移动到新合成】，将新合成命名为"文字"，如图2-70所示。

图2-69　制作主题文字完成的效果图

图2-70　在【预合成】面板为新合成命名为"文字"

③ 然后，在【时间线】面板中，选中"金属背景.mp4"图层，修改【图层混合模式】为"亮度"遮罩，如图2-71所示。画面预览效果，如图2-72所示。

图2-71 在【时间线】面板将"金属背景.mp4"
的【图层混合模式】修改为"亮度"遮罩

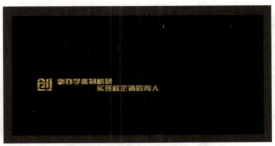
图2-72 修改【图层混合模式】为
"亮度"遮罩后的效果图

④ 选择"文字"图层,按Ctrl+D快捷键复制一个图层,开启显示 ,然后执行【效果】>【生成】>【梯度渐变】菜单命令,修改【渐变起点】的值为(756.0,520.0)、【渐变终点】的值为(756.0,747.0)、【起始颜色】的值为(R:246 G:246 B:246)、【结束颜色】的值为(R:26 G:26 B:26),如图2-73所示。

⑤ 选择"文字"图层,执行【效果】>【透视】>【投影】菜单命令,然后修改【不透明度】的值为30%,【距离】的值为2.0,如图2-74所示。

图2-73 在【梯度渐变】菜单对
"文字"图层进行设置

图2-74 对"文字"图层的【投影】菜单进行设置

⑥ 选择"文字"图层,执行【效果】>【透视】>【斜面Alpha】菜单命令,然后修改【边缘厚度】的值为1.00、【灯光角度】为(0x+325°),如图2-75所示。

⑦ 选择"文字"图层,执行【效果】>【颜色校正】>【曲线】菜单命令,然后调整【RGB】(三原色通道)的曲线,如图2-76所示。

图2-75 对"文字"图层的【斜面Alpha】
菜单进行设置

图2-76 对"文字"图层的【曲线】
菜单进行调整

⑧ 选择"文字"图层,执行【效果】>【颜色校正】>【色相/饱和度】菜单命令,勾选【彩

色化】选项，修改【着色色相】的值（0x+45°），【着色饱和度】的值为100，如图2-77所示。

⑨ 选择"文字"图层，执行【效果】>【颜色校正】>【色阶】菜单命令，如图2-78所示，然后修改【输入白色】值为235.0、【灰度系数】值为1.50，如图2-79所示。

图2-77　对"文字"图层的【色相/
饱和度】菜单进行设置

图2-78　进入【效果控件】执行【效果】>
【颜色校正】>【色阶】菜单命令

⑩ 选择"文字"图层，执行【效果】>【杂色和颗粒】>【分形杂色】菜单命令，设置【分形类型】为"动态渐进"选项，修改【对比度】的值为1000.0，【亮度,】的值为–1.0，如图2-80所示。

图2-79　对【效果控件】中的【色阶】菜单进行设置　　　图2-80　对【分形杂色】菜单进行设置

⑪ 设置【演化】属性的关键帧动画，在第0帧处设置其值为（0x+0.0°），在第5秒处设置其值为（0x+300.0°），如图2-81所示。在【效果控件】面板中上调【分形杂色】至【梯度渐变】下面，画面效果如图2-82所示。

图2-81　对"文字"图层的关键帧进行设置

⑫ 选择"文字"图层，按Ctrl+D快捷键复制一个图层，为其命名"文字1"，从【效果控件】面板中去除【分形杂色】效果。修改【曲线】效果，如图2-83所示。

图2-82　上调【分形杂色】至【梯度渐变】下面　　　　图2-83　修改新复制出的"文字1"的【曲线】效果

⑬ 选择"文字1"图层，执行【效果】>【风格化】>【发光】菜单命令，修改【发光阈值】为10.0%，【发光半径】的值为1.0，【发光强度】的值为0.2，【发光颜色】为"A和B颜色"选项，【颜色循环】为"三角形A＞B＞A"，【A和B中点】为50%，【颜色A】的值为（R:255　G:248　B:126），【颜色B】的值为（R:255　G:214　B:57），【发光维度】选择"水平和垂直"选项，如图2-84所示。

图2-84　对"文字1"图层的【发光】菜单进行设置　　　　图2-85　新建【纯色】图层命名为"过光"

⑭ 执行Ctrl+Y快捷键，新建【纯色】图层，将该层命名为"过光"，如图2-85所示。选择"过光"图层，执行【效果】>【生成】>【CC Light Sweep】（CC扫光）菜单命令，设置【Center】（中心）的值为（969.3，474.0）、【Direction】（方向）的值为（0x+30.0°），【Shape】（形状）选项为"Smooth"（光滑）、【Width】（宽度）的值为75.0、【Sweep Intensity】（扫光强度）的值为50.0、【Edge Intensity】（边缘强度）的值为27.0、【Edge Thickness】（边缘厚度）的值为2.80、【Light Color】（扫光颜色）为米黄色（R:255　G:212　B:131），【Light Reception】（光线接受）的叠加模式为"Add"（相加），如图2-86所示。

图2-86　对"过光"图层的【CC Light Sweep】菜单进行设置

⑮ 选择"过光"图层，将图层的【叠加模式】修改为"变亮"，打开调节图层按钮◙，接着设置【Center】（中心）的值在第1秒处为（–70.0，620.0），第5秒处为（1500.0，620.0），如图2-87所示。

图2-87 对"过光"图层的关键帧进行设置

⑯ 执行Ctrl+Y快捷键，新建【纯色】图层，将其命名为"锐化"。选择"锐化"图层，执行【效果】>【模糊和锐化】>【锐化】菜单命令，设置【锐化量】的值为50，如图2-88所示，打开该图层的调节层按钮◙，如图2-89所示。

图2-88 对"锐化"图层的【锐化】菜单进行设置　　　图2-89 打开"锐化"图层的调节层按钮

⑰ 选择"文字1"图层，然后使用【矩形工具】■为该图层创建【蒙版】，分别在第1秒15帧处和第4秒24帧处创建【蒙版路径】的关键帧动画，设置【蒙版羽化】值为（50.0，50.0像素），如图2-90、图2-91所示。

图2-90 在第1秒15帧处创建【蒙版路径】　　　图2-91 在第4秒24帧处创建【蒙版路径】
　　　　　的关键帧动画　　　　　　　　　　　　　　　的关键帧动画

步骤四　制作背景

① 执行Ctrl+N快捷键创建合成，弹出【合成设置】面板，修改【合成名称】为"背景"、【预设】为"自定义"、【宽度】为1920px、【高度】为1080px、【像素长宽比】为"方形像素"、【帧速率】为25、【持续时间】为5秒、【背景颜色】为黑色，如图2-92所示。

② 将素材"线标.png""01.png""02.png""04.png""05.png"文件，添加到"背景"合成的【时间线】面板上。如图2-93所示。

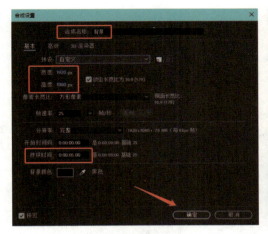

图2-92 创建新的合成"背景"

图2-93 为"背景"合成的【时间线】添加素材

③ 在【项目】面板中,拖拽素材"云.mp4"文件,将其添加到"背景"合成的【时间线】面板上,隐藏其声音显示 。选择"云.mp4"图层,在【变换】中选择【缩放】属性,设置【缩放】属性的值为150.0%。为"云.mp4"图层添加【蒙版】,如图2-94所示。修改【蒙版羽化】的值为(75.0,75.0像素),修改【缩放】属性的值为(170.0,170.0%),修改【位置】属性的值为(960.0,615.0),如图2-95所示。

图2-94 为"云.mp4"图层添加蒙版

图2-95 对"云.mp4"图层的蒙版进行设置

④ 选择"云.mp4"图层,如图2-96所示,执行【效果】>【颜色校正】>【三色调】菜单命令,修改【与原始图相混合】的值为60.0%,如图2-97所示。

图2-96 蒙版设置完成后的效果图

图2-97 对"云.mp4"图层执行【三色调】菜单命令

步骤五　制作字幕条

① 执行Ctrl+N快捷键创建合成，弹出【合成设置】面板，修改【合成名称】为"字幕条"、【预设】为"自定义"、【宽度】为1920px、【高度】为1080px、【像素长宽比】为"方形像素"、【帧速率】为25、【持续时间】为5秒、【背景颜色】为黑色，如图2-98所示。

② 在【项目】面板中，拖拽素材"光晕.png""红条.png"文件，将其添加到"字幕条"合成的【时间线】面板上。如图2-99所示。

图2-98　新建"字幕条"合成

图2-99　在时间线面板上拖拽入素材"光晕.png"和"红条.png"

③ 在【时间线】面板中，选择素材"光晕.png""红条.png"，然后按Ctrl+Shift+C快捷键合并图层，弹出【预合成】面板，修改【新合成名称】为"主字幕条"，如图2-100所示。画面效果如图2-101所示。

图2-100　合并图层并改名为"主字幕条"

图2-101　"主字幕条"在画面中的效果

④ 选择"主字幕条"图层，在【变换】中选择【位置】属性，为【位置】属性添加关键帧动画，在第1秒处【位置】属性的值为（960.0，540.0），在第0帧处【位置】属性的值为（-280.0，540.0），如图2-102所示。

图2-102　第0帧处修改关键帧设置

⑤ 在【项目】面板中，拖拽素材"线1.png""线2.png"文件，将其添加到"字幕条"合成的【时间线】面板上。选择"线1.png"图层，在【变换】中选择【位置】属性，为其【位置】属性添加关键帧动画，在第1秒10帧处【位置】属性的值为（960.0，540.0），如图2-103所示，在第0帧处【位置】属性的值为（-270.0，540.0）。点击【图表编辑器】图标 。红色线为X轴变化线，绿色线为Y轴变化线，选择【钢笔工具】 为X轴变化线添加关键帧，点击【缓动】图标 为其添加缓动效果，按"Ctrl+左键"移动关键帧到合适的位置，如图2-104所示。

图2-103　对第1秒10帧处进行关键帧设置　　　图2-104　在【图表编辑器】中对"线1.png"图层进行调整

⑥ 选择"线2.png"图层，在【变换】中选择【位置】属性，为其【位置】属性添加关键帧动画，在第1秒10帧处【位置】属性的值为（960.0，540.0），在第0帧处【位置】属性的值为（–480.0，540.0）。单击【图表编辑器】图标 ，选择钢笔工具 ，为X轴变化线添加关键帧，点击【缓动】图标 ，为其添加缓动效果，按"Ctrl+左键"移动关键帧到合适的位置，如图2-105所示。

⑦ 在【项目】面板中，拖拽素材"院标.png"文件与"背景"合成，将其添加到"字幕条"合成的【时间线】面板中。选择"院标.png"图层，在【变换】中选择【位置】属性，为其【位置】属性添加关键帧动画，在第1秒处【位置】属性的值为（960.0，540.0），在第0帧处【位置】属性的值为（520.0，540.0）。再次选择"院标.png"图层，然后按Ctrl+Shift+C快捷键合并图层，弹出【预合成】面板，修改【新合成名称】为"院标合成"，如图2-106所示。

图2-105　在【图表编辑器】中对"线2.png"图层进行调整　　　图2-106　新建预合成"院标合成"

⑧ 选择"院标合成"图层，然后使用【矩形工具】 为该图层创建【蒙版】。使用【蒙版】后的画面效果如图2-107所示。

模块二　影视画面版式与文字设计　057

⑨ 在【项目】面板中,选择素材"LEMCI.png"文件,将其添加到"字幕条"合成的【时间线】面板上。选择"LEMCI.png"图层,然后使用【矩形工具】■为该图层创建【蒙版】,分别在第1秒处和第1秒10帧处创建【蒙版路径】的关键帧动画,如图2-108、图2-109所示。

图2-107 对"院标合成"图层使用【蒙版】后的效果图　　图2-108 在1秒处创建【蒙版路径】的关键帧动画

⑩ 在【项目】面板中,选择素材"细红条.png"文件,将其添加到"字幕条"合成的【时间线】面板上。选择"细红条.png"图层,然后使用【矩形工具】■为该图层创建【蒙版】,分别在第1秒处和第1秒5帧处创建【蒙版路径】的关键帧动画,如图2-110所示。

图2-109 在1秒10帧处创建【蒙版路径】关键帧动画　　图2-110 设置关键帧后的画面

⑪ 在【项目】面板中,选择素材"红条2.png"文件,将其添加到"字幕条"合成的【时间线】面板上。选择"红条2.png"图层,然后使用【矩形工具】■为该图层创建【蒙版】,分别在第1秒5帧处和第2秒处创建【蒙版路径】的关键帧动画并进行设置,如图2-111、图2-112所示。

⑫ 在【项目】面板中,选择素材"块18.png""块19.png""块20.png"文件,将其添加到"字幕条"合成的【时间线】面板上。创建图形块逐帧显示动画,选择素材块"18.png"图层,在【时间线】面板中,拉动显示条在1秒5帧处开始显示;选择素材块"19.png"图层,在【时间线】面板中,拉动显示条在1秒6帧处开始显示;选择素材块"20.png"图层,在【时间线】面板中,拉动显示条在1秒7帧处开始显示。如图2-113所示。

图2-111　在1秒5帧处创建【蒙版路径】关键帧动画

图2-112　在2秒处创建【蒙版路径】关键帧动画

图2-113　在【时间线】上拉动"18.png""19.png""20.png"的显示条

⑬ 在【项目】面板中，选择素材编号"块1.png"～"块16.png"共16个图形文件，将其添加到"字幕条"合成的【时间线】面板上。同上面的方法，在1秒0帧处开始创建图形块的逐帧动画，排列顺序如图2-114所示。

图2-114　将"块1.png"～"块16.png"在【时间线】上排列顺序

步骤六　制作总合成

① 执行Ctrl+N快捷键创建合成，弹出【合成设置】面板，修改【合成名称】为"背景"、【预设】为"自定义"、【宽度】为1920px、【高度】为1080px、【像素长宽比】为"方形像素"、【帧速率】为25、【持续时间】为5秒、【背景颜色】为黑色，如图2-115所示。

② 在【项目】面板中，选择"字幕条"合成、"主题文字"合成、"配乐.mp3"文件，将其添加到"总合成"的合成【时间线】面板上，如图2-116所示。

图2-115　新建"背景"合成并进行设置

模块二　影视画面版式与文字设计　059

③ 选择"主题文字"图层，然后使用【矩形工具】■为该图层创建【蒙版】，分别在第1秒处和第2秒处创建【蒙版路径】的关键帧动画，设置【蒙版羽化】值为（50.0，50.0像素），如图2-117、图2-118所示。

图2-116 添加文件到"总合成"的合成【时间线】面板上　　图2-117 在第1秒处创建【蒙版路径】的关键帧动画

④ 在【项目】面板中，选择"版头1-体制机制英文.png"文件，将其添加到名为"总合成"的合成【时间线】面板上。在【变换】中选择【位置】属性，对其【位置】属性添加关键帧动画，在第1秒1C帧处【位置】属性的值为（-330.0，540.0），在第2帧处【位置】属性的值为（960.0，540.0），如图2-119所示。

图2-118 在第2帧处创建【蒙版路径】的关键帧动画　　图2-119 对第2帧【位置】属性值进行设置

图2-120 新建合成"版头英文"

⑤ 选择"版头1-体制机制英文.png"图层，然后按Ctrl+Shift+C快捷键合并图层，弹出【预合成】面板，修改【新合成名称】为"版头英文"，如图2-120所示。

⑥ 选择"版头英文"合成图层，然后使用【矩形工具】■为该图层创建【蒙版】效果，如图2-121所示。

⑦ 在【项目】面板中，选择"动态条.mov"文件，将其添加到名为"总合成"的合成【时间线】面板上。如图2-122所示。

图 2-121　为"版头英文"合成图层创建【蒙版】效果

图 2-122　添加"动态条.mov"到"总合成"的【时间线】

⑧ 选择"动态条.mov"图层，拖动其显示条初始点至 1 秒处，接着将该图层的【叠加模式】修改为"屏幕"，在【变换】中选择【位置】属性，修改该图层【位置】属性的值为（–280.0，420.0），如图 2-123 所示。

⑨ 选择【矩形工具】■绘制矩形，【填充】为白色，在【变换】中选择【不透明度】属性，修改其【不透明度】属性的值为 30.0%，如图 2-124 所示。

图 2-123　属性设置 1

图 2-124　属性设置 2

⑩ 执行 Ctrl+D 复制图层，修改其【不透明度】属性的值为 20.0%。再次执行 Ctrl+D 复制图层，修改其【不透明度】属性的值为 40.0%，如图 2-125 所示。

⑪ 按小键盘上的数字 0，预览最终效果，如图 2-126 所示。

图 2-125　属性设置 3

图 2-126　任务二最终效果图

模块二　影视画面版式与文字设计

 任务评价

请根据表2-4中的任务内容进行自检。

表2-4 模块二任务二任务内容自检表

序号	项目	鉴定评分点	分值	评分
1	建立项目	熟悉新建合成的菜单设置选项，熟练建立新项目	10	
2	导入素材制作	熟练整理并归纳素材；掌握菜单命令的使用；掌握【矢量蒙版】【渐变编辑器】的应用；熟练使用【钢笔工具】进行抠图	20	
3	制作主题文字	掌握预合成选项设置；熟悉【梯度渐变】【投影】【透视】等菜单命令的使用；对图像进行【颜色校正】与关键帧动画设置；熟练使用图层【蒙版】	35	
4	制作背景	能够熟练进行背景图像处理	15	
5	制作字幕条	合理制作动画效果，添加装饰效果	20	

 能力拓展

项目名称：章节片头动态效果制作

创作思路：从第二篇章到第五篇章中任选一个章节题目，参照任务所给素材，自主进行章节片头的动态效果设计。

制作要求：1. 制作方案要符合任务要求。

2. 可自行选择或调整素材的使用。

3. 影片规格1920px×1080px，时长5秒。

4. 输出mp4格式的影片。

模块三 影视画面语言思维构建

学习情境描述

影视画面语言就是利用视听刺激的合理安排向受众传播某种信息的一种感性语言。既然是语言，就要有语法，就要有思维方式，本模块介绍了影视画面语言的思维构建，包括长镜头、短镜头、空镜头等镜头语言和蒙太奇，镜头与镜头之间的剪辑点、镜头匹配和声音、画面之间的组合关系。

本模块以快闪短片《我和我的祖国》为例来进行讲解、制作。短片共计时长3分10秒，讲解分为三个任务，任务一是片头设计与制作，主要学习镜头语言与蒙太奇，任务二是筛选镜头进行组接，主要学习剪辑点、剪辑匹配、声画组合等。

能力要求

通过本模块实践任务的训练，学习者要达到的能力目标是：
1. 掌握长镜头、短镜头、空镜头等镜头语言和蒙太奇思维；
2. 掌握素材的整合和剪辑，剪辑点设置、镜头匹配以及声画组合。

素质要求

通过本模块任务的训练，需要学习者在了解镜头语言的基础上，熟练掌握蒙太奇和镜头匹配、声画组合等知识的学习与拓展。

任务一 快闪短片《我和我的祖国》
——片头设计与制作

学习目标
1. 熟悉长镜头、短镜头、空镜头的概念
2. 掌握蒙太奇的概念、作用和分类
3. 掌握素材整理归纳、视频剪辑技巧
4. 掌握效果控件、转场特效的使用

快闪短片
《我和我的祖国》

 任务描述

"我和我的祖国，一刻也不能分割……"在新中国成立70周年之际，一首温暖的旋律唱遍祖国大地，行色匆匆的旅客放慢了脚步，人们放下手中的工作，一同唱响《我和我的祖国》，用最真诚的歌声，向祖国献上最深情的告白和祝福。很多人也自发地唱响、拍摄制作了快闪短片《我和我的祖国》，本案例即是在当时的背景下我校组织师生进行拍摄制作的。

本任务主要学习快闪短片《我和我的祖国》的片头设计与制作，内容包括镜头语言与蒙太奇思维等知识点、视频剪辑技巧和特效的使用。

 任务分析

快闪是"快闪影片"或"快闪行动"的简称，是近年来流行的一种行为艺术，其主要的特点是有组织、有纪律、有主题和内容的一种活动形式。"快闪短片"指以专业歌舞为主制作的短片，目的主要以短片在网络上的传播效果为主，拍摄时难度较高，为达到影片效果会反复多次，流传度较广，常与公益或商业相结合传播。

快闪短片《我和我的祖国》的片头设计，先以近拍花丛镜头入手，转场工艺美术学院标志性雕塑的仰视镜头，中间穿插出现飘带、流光、金色粒子等特效，然后转场旗手挥动手臂升国旗、敬礼画面。整个片头设计简洁明了，主题突出。

模块三 影视画面语言思维构建

知识讲解

一、镜头语言

前面第一模块我们讲述了镜头语言的基础概念，这里我们重点讲述镜头语言中的长镜头、短镜头与空镜头。众所周知，镜头语言内容比较丰富，包罗万象，只要是用镜头表达出来的语言，都属于镜头语言的范畴。

1. 长镜头

长镜头是一种拍摄手法，指用比较长的时间（有的长达10分钟），对一个场景、一场戏进行连续拍摄，形成一个比较完整的镜头段落。顾名思义，就是在一段持续时间内连续拍摄较长的镜头。这样命名主要是相对短镜头而来的。摄影机在一次开机到关机之间拍摄的内容为一个镜头，一般一个时间超过10秒的镜头称为长镜头。长镜头能包容较多所需内容或成为一个蒙太奇句子（而不同于由若干短镜头切换组接而成的蒙太奇句子）。其长度并无明确的、统一的规定，是一种相对于"短镜头"的讲法。

例如2020年上映，获得多项奥斯卡大奖的电影《1917》，整部影片就是一组长镜头的组接，为了挑战"一镜到底"最长的拍摄时间长达8分半钟。然后用技术手段将多个较长的镜头组接起来，让整部影片看起来好似是一个镜头拍成。一镜到底（观感）的实现主要依靠精妙的设计、反复的排练以及团队的严谨配合，如图3-1所示。

图3-1　电影《1917》剧照

长镜头种类一般分为三种。

（1）固定长镜头

机位固定不动、连续拍摄一个场面所形成的镜头，称固定长镜头。最早的电影拍摄方法就是用固定长镜头来记录现实或舞台演出过程的。卢米埃尔1897年初发行的358部影片，几乎都是一个镜头拍完的。

（2）景深长镜头

用拍摄大景深的技术手段拍摄，使处在空间纵深中不同位置上的景物（从前景到后景）都能看清，这样的镜头称景深长镜头。例如拍火车呼啸而来，用大景深镜头，可以使火车出现在远处（相当于远景），逐渐驶近（相当于由全景、中景、近景逐步递进到特写）使观众全部都能看清。一个景深长镜头实际上相当于一组远景、全景、中景、近景、特写镜头组合起来所表

现的内容。

（3）运动长镜头

用摄影机的推、拉、摇、移、跟等运动拍摄的方法形成多景别、多拍摄角度（方位、高度）变化的长镜头，称为运动长镜头。一个运动长镜头可以起到一组由不同景别、不同角度镜头构成的蒙太奇镜头的表现作用。

2.短镜头

短镜头也是一种拍摄手法，主要指用很短的时间对一个场景、一场戏进行连续拍摄，其拍摄时间一般不超过10秒，有时候也指1秒以下非常短的镜头，其长度并无明确的、统一的规定，它是相对于长镜头的讲法。它往往出现在需要回忆、闪回及特殊刻画事物和人物的地方，具有短促而强烈的视觉冲击感。

例如在影片《流浪地球》中（图3-2），电影的开场，相继用了地球出现的各种灾难，如火灾、旱灾、水灾、人为灾祸等的短镜头，为影片做铺垫。

图3-2　电影《流浪地球》剧照

长镜头与短镜头的区别：

电影中长镜头和短镜头是两种发挥着截然不同作用的镜头，二者之间的区别主要在于持续时间的长短，长镜头通常是持续时间比较长的镜头，而短镜头反之。长镜头大多应用在纪实的电影作品当中，因为长镜头能够不间断地记录一件事情，使观众感受到一个真实的过程；而短镜头由于持续时间短，编创人员可以把没有关系的镜头接在一起从而产生新的意义，因此短镜头适合用于故事片叙事蒙太奇的创作。

3.空镜头

空镜头又称为"景物镜头"，是指影视画面中只出现自然景物或者场面描写，而没有人的镜头。常用以介绍环境背景、交代时间空间、抒发人物情绪、推进故事情节、表达作者态度，具有说明、暗示、象征、隐喻等功能，在影片中能够产生借物喻情、见景生情、情景交融、渲染意境、烘托气氛、引起联想等艺术效果，在银幕的时空转换和调节影片节奏方面也有独特作用。空镜头有写景与写物之分，前者通称"风景镜头"，往往采用全景或远景表现；后者又称"细节描写"，一般采用近景或特写。空镜头的运用，不只是单纯描写景物，而且还成为了影片

创作者将抒情手法与叙事手法相结合，加强影片艺术表现力的重要手段。

空镜头与常规镜头可以互补而不能代替，是导演阐明思想内容、叙述故事情节、抒发感情的重要手段。

例如在电影《上甘岭》中，随着卫生员王兰"一条大河波浪宽"的歌声，画面上渐渐出现了一系列镜头：滔滔的江水，飞泻的瀑布，碧波荡漾的水库等。这些画面与炮火连天的战场形成了对比，为影片增加了一抹诗情画意，如图3-3所示。

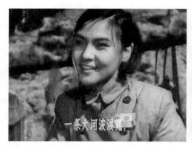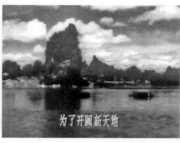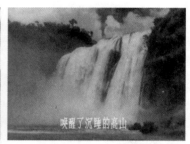

图3-3　电影《上甘岭》剧照

二、蒙太奇

蒙太奇是法语Montage的音译，原为建筑学用语，意为构成、装配。到了20世纪中期，电影艺术家将它引入到电影艺术中，意思转变为剪辑、组合剪接，即影片构成形式和构成方法的总称。在无声电影时代，蒙太奇表现技巧和理论的内容只局限于画面之间的剪接。在后来出现了有声电影后，影片的蒙太奇表现技巧和理论又包括了声画蒙太奇和声声蒙太奇技巧与理论，使它的含义也更加广泛了。

当不同的镜头组接在一起时，往往会产生各个镜头单独存在时所不具有的含义。例如卓别林把工人群众赶进厂门的镜头，与被驱赶的羊群的镜头衔接在一起；普多夫金把春天冰河融化的镜头，与工人示威游行的镜头衔接在一起，就使原来的镜头表现出了新的含义。爱森斯坦认为，将对列镜头衔接在一起时，其效果"不是两数之和，而是两数之积"。凭借蒙太奇的作用，电影享有了时空上的极大自由，甚至可以构成与实际生活中的时间、空间并不一致的电影时间和电影空间。蒙太奇可以产生演员动作和摄影机动作之外的第三种动作，从而影响影片的节奏。

1. 蒙太奇的功能

通过镜头、场面、段落的分切与组接，对素材进行选择和取舍，以使表现内容主次分明，达到高度的概括和集中。

引导观众的注意力，激发观众的联想。每个镜头虽然只表现一定的内容，但按照一定顺序组接的镜头，能够规范和引导观众的情绪与心理，启迪观众思考。

创造独特的影视时间和空间。每个镜头都是对现实时空的记录，经过剪辑，蒙太奇可以实现对时空的再造，形成独特的影视时空。

2. 蒙太奇的主要种类

蒙太奇具有叙事和表意两大功能，据此，我们可以把蒙太奇划分为三种最基本的类型：叙事蒙太奇、表现蒙太奇、理性蒙太奇。第一种是叙事手段，后两类主要用以表意。

（1）叙事蒙太奇

叙事蒙太奇由美国电影大师格里菲斯率先使用，是影视片中最常用的一种叙事方法。此时尚不存在电影蒙太奇的概念，还是一种无意识的行为，它的特征是以交代情节、展示事件为主旨，按照情节发展的时间流程、因果关系来分切组合镜头、场面和段落，从而引导观众理解剧情。这种蒙太奇组接脉络清楚、逻辑连贯、明白易懂。叙事蒙太奇又包含下述几种具体技巧。

① 平行蒙太奇。这种蒙太奇常以不同时空（或同时异地）发生的两条或两条以上的情节线并列表现，分头叙述而统一在一个完整的结构之中。格里菲斯、希区柯克都是极善于运用这种蒙太奇的大师。平行蒙太奇应用广泛，首先因为用它处理剧情，可以删节过程以利于概括集中、节省篇幅、扩大影片的信息量，并加强影片的节奏；其次，由于这种手法是几条线索平列表现、相互烘托、形成对比，易于产生强烈的艺术感染效果。

② 交叉蒙太奇。交叉蒙太奇又称交替蒙太奇，它将同一时间不同地域发生的两条或数条情节线迅速而频繁地交替剪接在一起，其中一条线索的发展往往会影响到另外的线索，各条线索相互依存，最后汇合在一起。这种剪辑技巧极易引起悬念，营造出紧张激烈的气氛，加强矛盾冲突的尖锐性，是掌握观众情绪的有力手法，惊险片、恐怖片和战争片中常用此法拍摄追逐或惊险的场面。如《南征北战》中抢渡大沙河一段，将我军和敌军急行军奔赴大沙河以及游击队炸水坝三条线索交替剪接在一起，表现了那场惊心动魄的战斗，如图3-4所示。

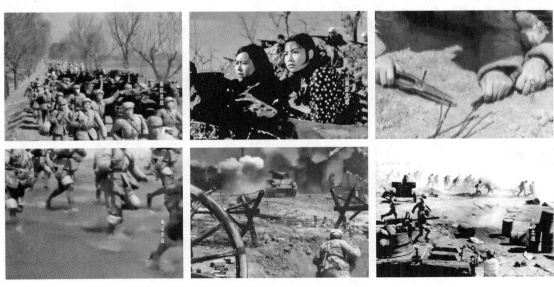

图3-4　电影《南征北战》剧照

③ 颠倒蒙太奇。这是一种打乱结构的蒙太奇方式，先展现故事的或事件的当前状态，再介绍故事的始末，表现为事件概念上"过去"与"现在"的重新组合。它常借助叠印、划变、画外音、旁白等转入倒叙。运用颠倒式蒙太奇，虽然打乱的是事件顺序，但时空关系仍需交代清楚，叙事仍应符合逻辑关系，事件的回顾和推理都以这种方式表现。

④ 连续蒙太奇。这种蒙太奇不像平行蒙太奇或交叉蒙太奇那样多线索发展，而是沿着一条单一的情节线索，按照事件的逻辑顺序，有节奏的连续叙事。这种叙事自然流畅，朴实平顺，但由于缺乏时空与场面的变换，无法直接展示同时发生的情节，难以突出各条情节线之间的对列关系，不利于概括，易有拖沓冗长、平铺直叙之感。因此，在一部影片中鲜少单独使

用，多与平行、交叉蒙太奇手法交混使用、相辅相成。

（2）表现蒙太奇

表现蒙太奇是以镜头对列为基础，通过相连镜头在形式或内容上相互对照、冲击，从而产生单个镜头本身所不具有的丰富涵义，以表达某种情绪或思想。其目的在于激发观众的联想，启迪观众思考。

① 抒情蒙太奇。是一种在保证叙事和描写连贯性的同时，表现超越剧情之上的思想和情感的拍摄手法。让·米特里指出：它的本意既是叙述故事，亦是绘声绘色的渲染，并且更偏重于后者。意义重大的事件被分解成一系列近景或特写，从不同的侧面和角度捕捉事物的本质含义，渲染事物的特征。最常见，最易被观众感受到的抒情蒙太奇，往往在一段叙事场面之后，恰当地切入象征情绪情感的空镜头。例如苏联影片《乡村女教师》中，瓦尔瓦拉和马尔蒂诺夫相爱了，马尔蒂诺夫试探地问她是否永远等待他。她答道："永远！"紧接着画面中切入两个盛开的花枝的镜头。这两个镜头本与剧情并无直接关系，但却恰当地抒发了作者与人物的情感，如图3-5所示。

图3-5　电影《乡村女教师》剧照

② 心理蒙太奇。心理蒙太奇是对人物心理描写的重要手段，它通过画面镜头组接或声画有机结合，形象生动地展示出人物的内心世界，常用于表现人物的梦境、回忆、闪念、幻觉、遐想、思索等精神活动。这种蒙太奇在剪接技巧上多用交叉穿插等手法，其特点是画面和声音形象的片段性、叙述的不连贯性和节奏的跳跃性，声画形象带有剧中人强烈的主观性。

③ 隐喻蒙太奇。通过镜头或场面的对照进行类比，含蓄而形象地表达创作者的某种寓意。这种手法往往将不同事物之间某种相似的特征突现出来，以引起观众的联想，使观众从中领会导演的寓意和领略事件的情绪色彩。如普多夫金在《母亲》一片中将工人示威游行的镜头与春天冰河水解冻的镜头组接在一起，用以比喻革命运动势不可挡，如图3-6所示。

图3-6 电影《母亲》剧照

④ 对比蒙太奇。对比蒙太奇类似文学中的对比描写，即通过镜头或场面之间在内容（如贫与富、苦与乐、生与死、高尚与卑下、胜利与失败等）或形式（如景别大小、色彩冷暖、声音强弱、动静等）的强烈对比，产生相互冲突的情节，以表达创作者的某种寓意或强化所想要表现的内容和思想。

（3）理性蒙太奇

让·米特里给理性蒙太奇下的定义是：它是通过画面之间的关系，而不是通过单纯的一环接一环的连贯性叙事表情达意。理性蒙太奇与连贯性叙事的区别在于，即使它的画面属于实际经历过的事实，按这种蒙太奇组合在一起的事实表现得也更多是主观视像。这类蒙太奇是苏联学派主要代表人物爱森斯坦创立，主要包含：杂耍蒙太奇、反射蒙太奇、思想蒙太奇。

① 杂耍蒙太奇。爱森斯坦给杂耍蒙太奇的定义是：杂耍是一个特殊的时刻，其间一切元素都是为了促使把导演打算传达给观众的思想灌输到他们的意识中，使观众进入引起这一思想的精神状况或心理状态中，以造成情感的冲击。这种手法在内容上可以随意选择，不受原剧情约束，只要能够促使造成最终能说明主题的效果即可。与表现蒙太奇相比，这是一种更注重理性、更抽象的蒙太奇形式。为了表达某种抽象的理性观念，往往硬摇进某些与剧情完全不相干的镜头。

② 反射蒙太奇。它不像杂耍蒙太奇那样为表达抽象概念随意生硬地插入与剧情内容毫无相关的象征画面，而是让所描述的事物和用来做比喻的事物同处一个空间，使它们互为依存；或是为了与该事件形成对照，或是为了确定组接在一起的事物之间的反应，或是为了通过反射联想揭示剧情中包含的类似事件，以此作用于观众的感官和意识。

③ 思想蒙太奇。这是维尔托夫创造的，方法是利用新闻影片中的文献资料重加编排表达一个思想。这种蒙太奇形式是一种抽象的形式，因为它只表现一系列思想和被理智所激发的情感。观众冷眼旁观，在银幕和他们之间造成一定的"间离效果"，其参与完全是理性的。

任务实施

《我和我的祖国》
PR工程文件

《我和我的祖国》
素材

步骤一　建立项目

① 启动 Adobe Premiere Pro CC 中文版。

② 执行【新建项目】命令，点击【浏览】命令，选择文件夹，在名字文本框中输入"我和我的祖国"，如图3-7所示。然后点击确定，进入软件界面。

图3-7　新建项目"我和我的祖国"

③ 在"项目：我和我的祖国"的面板，点击右键【新建项目】>【序列】，新建序列文件，在这里，我们不用序列预设，使用自定义设置。点击【设置】，选择编辑模式为"自定义"，时基为25.00帧/秒，帧大小为1920px×1080px，像素长宽比为"方形像素（1.0）"，场为无场（逐行扫描），序列名称为片头，如图3-8、图3-9所示。

图3-8　新建序列1

图3-9　新建序列2

步骤二　导入并整理素材

① 点击菜单【文件】>【导入】，执行导入命令，也可双击"项目：我和我的祖国"面板空白处，弹出【导入文件】对话框，从文件夹中选择"素材"文件夹，把"拍摄素材""特效素材"文件夹整体导入，"片头字体合成"是序列文件，需勾选【图像序列】前面的方框，背景音乐选择背景音乐文件夹中的"中央乐团合唱团《我和我的祖国》"，如图3-10所示。

②素材导入后，需要整理素材，首先把素材名字规范，然后给摄像机拍摄素材、特效素材等建立素材箱管理，素材整理最好是在导入前做好，导入后直接就可以使用，方便快捷。整理完的项目面板和素材箱如图3-11所示。

图3-10 "我和我的祖国"项目的素材文件夹

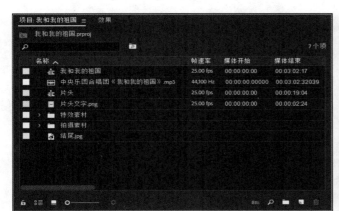

图3-11 "我和我的祖国"的项目库素材

步骤三 项目内容制作

① 首先，将素材箱里【拍摄素材】下的"B_3000""B_3010""B_3020"三个素材按住鼠标左键，拖拽到【时间线】视频V1轨道，如图3-12所示。然后再把音频素材（中央乐团合唱团《我和我的祖国》）拖拽到音频V4轨道。

② 在视频素材处按住鼠标左键框选，选择视频轨道里的三个素材，点击右键，选择【取消链接】，如图3-13所示。然后删除其自带的音频素材。

图3-12 把选中的三个素材拖入时间线

图3-13 取消三个素材的链接

③ 点击工具箱里的【剃刀工具】，或者按快捷键C，在视频素材上选择适当的剪辑点，先对素材"B_3000"进行前后剪辑，留取中间一段即可，其余删除，然后切换到【选择工具】，或者按快捷键V，在剪辑过程中，【剃刀工具】和【选择工具】可来回切换。以此类推，剪辑掉"B_3010"和"B_3020"多余的部分。"B_3020"只保留升旗手甩旗、升旗的一段即可，最后剪辑完毕，共计10秒。在剪辑过程中，点击音频素材前面的小锁工具，锁定音频轨道，以免误碰。最终剪辑结果如图3-14所示。

图3-14　剪辑后的时间线窗口

④ 在素材箱选择素材"D_1200"和"MVI_0010"，拖入时间线进行剪辑，"D_1200"素材保留旗帜展开的一瞬间，其余部分剪掉删除。"MVI_0010"素材保留旗帜举过头顶行走的部分，其余部分剪掉删除，最终所有视频剪辑完的时间为19秒左右，正好与歌曲前奏音乐匹配。剪辑点如图3-15所示。

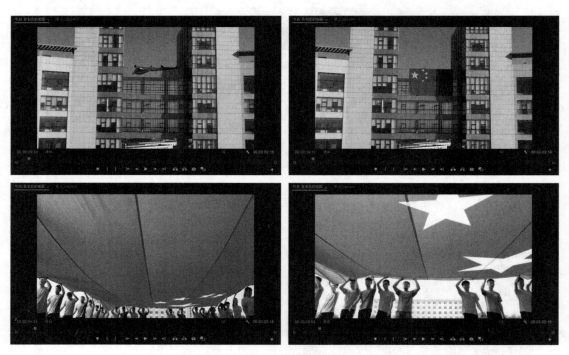

图3-15　素材剪辑点

⑤ 点击【效果控件】，我们对素材"D_1200"进行修改，调整【缩放】，值设为200.0，调整完后，我们发现素材有点歪，进行校正，选择【旋转】，设置值为-1.0°，选择【位置】。设置横向值为790.0，上下不变。调整后的结果如图3-16所示。

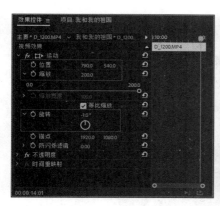

图 3-16　调整后的效果控件和位置

⑥ 调整完位置，我们需要制作位置和缩放动画效果，使素材更具有运动感。在素材"D_1200"开头部分，点击【缩放】前面的 ⏱ 动画按钮，添加关键帧动画，初始缩放值为 200.0，然后点击最后一帧，把缩放值调整为 70.0。点击【位置】前面的动画按钮，添加关键帧动画，初始位置为（790.0，540.0），然后点击最后一帧，把位置值调整为（930.0，540.0）。调整后的【效果控件】如图 3-17 所示。

⑦ 在素材箱，打开特效素材，把"Light Scribble""红绸""Glamorous Begining Intro Particles""金色粒子""光线飞过""片头文字"六个素材按顺序拖入【时间线】。顺序和位置如图 3-18 所示。

⑧ 我们播放一下，看到素材是互相覆盖住的，现在我们来进行处理。选择【时间线】里的"片头文字"，点击【效果控件】，选择【不透明度】，把混合模式改为【滤色】，如图 3-19 所示。我们看到背景色已变成透明的了。以此类推，把"光线飞过"混合模式改为【变亮】，把"金色粒子"混合模式也改为【变亮】，"Glamorous Begining Intro Particles"混合模式改为【柔光】，"Light Scribble"混合模式改为【滤色】。

⑨ 修改完毕，我们看到素材已经变成互相叠加透明的了，但大小和位置还需要调整。首先，选择"红绸"，剪掉前面大约 0.1 秒，使出现和其他素材对应。然后打开【效果控件】，把【位置】调整为（960.0，450.0），【缩放】调整为 200.0。如图 3-20 所示。

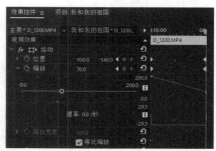

图 3-17　调整后的效果控件

图 3-19　混合模式设置

图 3-18　拖入的六个素材的顺序和位置

⑩ 修改完"红绸",我们现在把所有素材下移。选择"Light Scribble",打开【效果控件】,把【位置】调整为(960.0,800.0),然后把"光线飞过"【位置】也调整为(960.0,800.0)。"片头文字"【位置】调整为(960.0,700.0)。调整完播放一下看看效果,在播放过程中,我们发现"片头文字"出现时间过短,我们需要进行调整。首先,点击"V1"轨道蓝色区域,取消"V1"轨道的首选修改项。在片头文字的"V7"轨道上点击鼠标左键,把"V7"轨道设置为"以此轨道为目标切换轨道"。如图3-21所示。

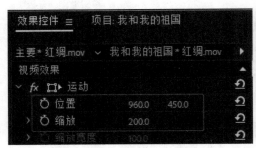

图3-20 位置和缩放调整　　　　图3-21 以此轨道为目标切换轨道

图3-22 【剪辑速度/持续时间】对话框

⑪ 在时间线选择"片头文字",按"Ctrl+C"进行复制,把播放点放在片头文字的后面,按"Ctrl+V"进行粘贴。然后选择第二个"片头文字",点击右键,选择【剪辑速度/持续时间】,打开持续时间对话框,把速度修改为"10"%点击确定。如图3-22所示。修改完后,"片头文字"播放时间变得很长,我们对其进行剪辑,只保留后面的一小部分。

⑫ 现在我们调整素材的播放时间,首先把"金色粒子"后面剪掉,与"MVI_0010"素材对齐,把"Glamorous Begining Intro Particles"与"红绸"后面剪掉,与"B_3020"对齐。结果如图3-23所示。

图3-23 调整后的轨道

⑬ 素材调整完毕,为了避免切换生硬,现在我们来添加转场特效。打开【效果】面板,点击【视频过渡】>【溶解】>【交叉溶解】。在【交叉溶解】上按住鼠标左键,拖拽到【时间线】轨道"B_3000"和"B_3010"两个素材中间,这样两个素材之间就进行了溶解转场。然后再把【交叉溶解】逐个拖拽到"片头文字"等六个素材前面。如图3-24所示。

图3-24 拖拽【交叉溶解】到六个素材前

⑭ 转场特效默认时间是1秒，长短可进行调整，我们现在调整转场特效时间，选择片头文字的【交叉溶解】，点击右键，选择"设置过渡持续时间"，弹出对话框，把持续时间调整为：00:00:00:13。点击确定，如图3-25所示。以此类推，把其余五个素材的持续时间均调整为0.13秒。最后把"B_3010"与"B_3020"素材转场也添加【交叉溶解】。

图3-25 设置过渡持续时间

⑮ 片头制作完毕，按Enter回车键进行渲染，预览最终效果，如图3-26所示。

图3-26 快闪短片《我和我的祖国》片头最终效果截图

 任务评价

请根据表3-1中的任务内容进行自检。

表3-1 模块三任务一任务内容自检表

序号	项目	鉴定评分点	分值	评分
1	整理素材	熟练建立新项目，整理归纳素材	20	
2	知识掌握	掌握蒙太奇和镜头语言、长短镜头和空镜头的概念	20	

模块三 影视画面语言思维构建

续表

序号	项目	鉴定评分点	分值	评分
3	剪辑素材	剪辑的规则及剪辑工具的使用	20	
4	特效使用	掌握【效果控件】的使用、【位置】和【缩放】动画效果等	20	
5	转场使用	掌握效果里视频过渡转场的使用和调整方法	20	

能力拓展

项目名称：快闪短片片头制作

创作思路：参照任务所给素材，自主进行片头设计。

制作要求：1.制作方案要符合任务要求。

2.可自行选择或调整素材的使用。

3.影片规格1920px×1080px，时长不限。

4.输出mp4格式的影片。

任务二 快闪短片《我和我的祖国》——镜头组接

学习目标

1. 掌握在影片中如何切换正确的剪辑点
2. 掌握镜头匹配的原则和匹配方法
3. 理解声画组合的各种关系
4. 掌握影片的转场技巧和色彩校正等

任务描述

在新媒体时代，传播越来越"短、平、快"，短视频因为其短小精悍，内容有趣、丰富，互动性、搞笑娱乐性强，方便营销等特点，越来越成为人们获取信息、娱乐的首选方式。在新媒体时代，如何掌握话语权，推动主旋律短片的推广和深入人心，则是我们影视制作者值得思考的问题。在新中国成立70周年之际，

《我和我的祖国》唱遍祖国大地，人们用最真诚的歌声，向祖国献上最深情的告白和祝福。各地各单位也都制作了有自身特色的《我和我的祖国》，版本之多，影响力之广，为前所未见。也成为2019年一道靓丽的风景线。

我校师生共同拍摄与制作的《我和我的祖国》短片，拍摄精良，镜头组接流畅自然，较好地普及了一场爱国主义教育。

任务分析

本任务主要学习快闪短片《我和我的祖国》中的镜头组接，内容包括在剪辑过程中如何确定正确的剪辑点并进行剪辑、组合，在确定剪辑点的过程中，要使镜头中的人物、动作、位置、影调等相互呼应统一，使镜头和镜头之间相互匹配，符合人们视觉上的连贯和心理上的感受。

再就是在剪辑的过程中，要注意声画关系，本短片最主要用到的是声画同步，声音配合画面表达我爱祖国的主题，声音与画面同起同落，两者相吻合，配合高度统一。

知识讲解

一、剪辑点

剪辑点是指影片由一个镜头切换到下一个镜头的组接点，也就是两个镜头相衔接的地方，又称为"编辑点"。要做到使镜头衔接流畅、自然，就要在正确的组接点上切换镜头。

寻找和选择准确的剪辑点（编辑点）是电影剪辑和电视编辑工作的主要内容之一，剪辑看似简单，但什么时候该剪，在哪个点剪，主要是看影片想表达的意境以及剪辑师的技巧。常见的有叙事剪辑点、对话剪辑点、动作剪辑点、情绪剪辑点、声音剪辑点等。

1. 叙事剪辑点

以观众能够看清画面内容，或者解说词叙事，或者情节发展所需的时间长度为依据，这是视频节目中最基础的剪接依据。一个镜头必须有能够保证让观众看清内容的最低限度的时间长度，这个最低限度的长度是以展示画面内容为基础的，同时要视景别、内容、上下情景而定。

叙事剪辑采用的是单一线索的结构方式。就是在一个段落里，以单一线索为依据，按照事件的时间顺序、逻辑顺序，或者事件发生、发展的过程和结果，又或者一个贯穿动作的连续表现为主要内容，进行时空连接的组接方法，如图3-27所示。

2. 对话剪辑点

在影视作品中，对话场景的剪辑是很重要的一环，对话剪辑一般有两种剪辑方法，一种是在对话过程中声音和画面同时出现、同时切换，称之为平行剪辑，即"平剪"。另一种是人物对话声音和画面不同时切换，交错的切入、切出，称之为交错剪辑，即"串剪"。

图 3-27　电影《厉害了，我的国》叙事剪辑

对话场景的分类一般分为两人对话、三人对话以及多人对话等。对于对话剪辑，镜头切换一般要尽量频繁，避免给一个人过多的镜头，让观众产生审美疲劳。总之一句话，对话剪辑一定要注意多而短。对于多人的对话场景，要明确人物中心，场景调度要灵活，剪辑点要准确把握。例如在电影《决战中途岛》中军事会议，为典型的多人对话，但主题非常明确，中心人物给的镜头也非常到位，如图3-28所示。

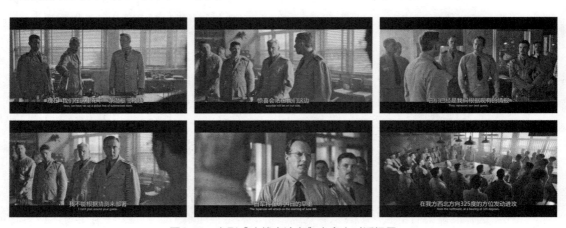

图 3-28　电影《决战中途岛》中多人对话场景

再就是对话剪辑中的电话交谈，因为是在打电话，所以只能单个拍摄，然后用交替剪辑来表现电话交谈的过程。在剪辑过程中，要注意按照逻辑思维来剪辑，在对话过程中，如果是侧面，一般两个演员朝着相反的方向，如图3-29所示，如果演员是正面出镜，也可都在中心位置。

图 3-29　电影《寄生虫》中电话交谈剧照

3. 动作剪辑点

以画面的运动过程，包括人物动作、景物运动、摄像机运动等为依据，结合运动规律，选

择恰到好处的地方相互连接起来，构成一个完整的动作或画面。

动作剪辑的重点是动作的连贯性，它是为了清晰的叙事服务，但它更注重镜头外部动作的连贯性。动作连贯可以增加镜头之间的流畅感。

当我们用不同景别的镜头，来表现一个动作的时候，为保证流畅。可以有两种方法解决这个问题：首先，当第一个镜头中的人物动作处于微动势，动作即将要做出时，转到下一个衔接镜头中再将动作全部完成，但要观察剪辑是否是动作发生的最大处。动势感能够弥补镜头中景别跳跃的问题，使视觉上更加流畅。其次，第一个镜头中人物的动作只完成1/4，在下个镜头衔接完成剩下的3/4。最后，需要注意的是，关于人眼睛视觉滞留问题，第一个镜头的动作停顿处，到下个镜头动作完成之间有2～3帧的跳跃问题，将这2～3帧剪去，就能解决视觉的跳跃感了。简单来理解就是我们在逐帧观看的时候，发现有几帧画面是相对静止的，那么这个地方通常就是我们要选择的剪辑点，如图3-30所示。

图3-30　电影《憨豆特工3》动作剪辑

4.情绪剪辑点

情绪剪接点以人物的心理活动和情绪起伏为基础，根据人物喜怒哀乐表情的外在标志为依据，结合主题的表现方向和镜头的视觉效果来选择剪接点，从而完成画面的组接。

情绪剪辑点利用情绪剪辑，最能体现人物的喜、怒、哀、乐，注重对人物的夸张、渲染，具有展现人物内心活动、渲染情绪、制造气氛的作用。情绪的剪辑需要根据具体内容、具体情绪、具体表达来进行，如图3-31所示。

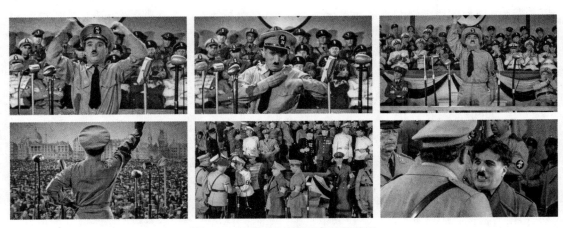

图3-31　电影《大独裁者》情绪剪辑

5.声音剪辑点

声音剪辑点是以声音因素（解说词、对白、音乐、音响等）为基础，根据内容要求和声画有机关系来处理镜头的衔接点，也就是上下镜头中声音的连接点。声音剪辑点的分类主要包括：语言剪辑点、音乐剪辑点、音响剪辑点。

一般情况下，声音的剪接点大多选择在完全无声处，同时要考虑到画面所表现的情绪、声音转换的节奏和声音的连贯性与完整感。音乐的剪接点大多选择在乐句或乐段的转换处，随意截断乐音或其他声音，会明显破坏声音的完整感。

二、镜头匹配

镜头匹配就是指上下镜头中人物的位置、动作、视线应该统一或呼应，以保持视觉上的连贯和符合生活中心理感受。

一个镜头包含有运动、速度、方向、景别、构图、色彩、光线等各种造型因素，利用这些因素的特征来组接镜头，转换场景是剪辑中的常用方法。

1.与不同景别镜头相匹配

组接中对景别的变换并没有一个成文的法则，一般主要根据内容需要考虑是否叙述清晰、表意准确、视觉流畅即可。例如，在描写事件过程中为了达到层次清楚，常用不同景别的镜头来表达，一般中景、近景和全景、特写和远景的镜头约各占1/3。为了达到画面平稳流畅，既要避免用相同景别的镜头组接在一起，又要保证一般情况下景别变化不会太大。同时，远视距景别中的主体动作部分要多留一些画面（约占2/3），近视距景别中主体动作部分的画面可少留一些（约占1/3），防止产生视觉跳动感。为了渲染某种特定的情绪气氛，可使用特写—远景或远景—特写的两极镜头组接等。另外，景别不同所含的内容多少也不同，要看清一个画面所需的时间自然也就不一样。对固定镜头来说，看清一个全景镜头至少约需6秒，中景至少要3秒，近景约1秒，特写1.5～1.8秒。当然一个镜头的实际长短要根据内容、节奏、光照条件、动作快慢、景物复杂程度的需要灵活掌握。

2.与画面主体的位置相匹配

只有一个方向（沿水平横向或斜线横向）运动的主体，在前后画面中应保持运动方向一致。描述由相反的横向斜线组成环形运动的一个主体，在前后画面中应设有明显标志的参照物，暗示主体运动的方向。而当两个相反方向的主体相向运动时，可用交替出现的方式来描述双方即将相遇的情景，同时可让主体画面分别越来越清晰，画面长度越来越短，以加强冲突的气氛。描述逆向或背向摄像机的主体，画面在纵向无论前进或后退都是一种中性运动（类似静止画面），可以和任何运动方向画面组接，但动静之间要加暗示改变方向的中性镜头（即运动方向主体的起幅或落幅）过渡。

3.与摄像机镜头方向相匹配

摄像机镜头的运动相当于画面的画框相对于被摄主体的外部运动，而被摄主体在时间和空间上都是连续变化的，是内部运动。若用一个连续的长镜头拍摄，则屏幕上很容易辨清被摄主体的运动方向。但用镜头语言来描述被摄主体，需要先将一个完整动作在时空上分解，然后通过片段组合连接的方法来反映。所以在屏幕上，主体的运动在空间上会出现跳跃感。如果将不同侧面拍摄的画面组接在一起，屏幕上主体运动的方向还会出现混乱。为了避免这种混乱，摄

像机机位必须遵守180°总角规则。即被摄主体运动时，必须将机位选在被摄主体假想运动轴线的同一侧，否则，就会出现跳轴。万一前期拍摄中出现这样的"跳轴"镜头，在后期编辑工作中必须采取相应的补救措施。常用的校正方法如下：一是在两个做相反方向运动的画面中间，插入一个有运动方向改变动作或人物转身动作的画面，利用动势将运动轴转变过来；二是在两个做相反方向运动的画面中间，插入一个局部的特写或反映镜头的特写来暂时分散人的注意力，以减弱相反运动的冲突感；三是在两个做相反方向运动的画面中间，插入一个有纵深感的运动的无方向性的中性镜头，也可减弱相反运动的冲突感；四是利用大全景模糊跳轴镜头或借助人物视线转移镜头，来过渡两个做相反方向运动的画面等。

4. 与静态主体视线方向相匹配

画面中人在静态时的视向与前后画面中人或景物画面的动向有着密切的关系，只有主体在静态和动态时都保持一种设定方向的连续性，才能保证前后画面中主体动向和视向的一致性。在静态屏幕画面中虽没有动态画面中的动作轴线，但处于静态中的人物主体之间却存在着一条假想的关系轴线（与运动轴线不同，它始终是一条直线），摄像机只能在这条关系轴线同一侧180°的一个半圆内移动拍摄，否则，也会造成"跳轴"错误。这时前后画面上人物位置不仅相反，而且人的注视方向也会相反。为了避免造成前后两画面主体"跳轴"的错误，应注意每个画面的起幅或落幅，特别是落幅主体的视向以及动作、位置一致。因为一个画面的结束就是下一画面的起始，若结束轴线与镜头开始时的不同，就要在镜头结束前从主体间重新设定一条新轴线。

5. 与画面中主体动作相匹配

要达到被摄主体本身运动、摄像机的主观运动以及画面组接造成的主体运动的内在协调，关键是寻找主体动作最佳的组接点，即"接动作"。由于画面中一个完整的主体动作是被分解为一系列不同方向、不同角度、不同景别、瞬间变化的动作片段后再组成的，所以组接时为了保证主体动作的连贯，最佳组接点的选择应遵循"接动作"原则。否则，主体动作就会产生跳跃感。所谓"接动作"原则是指主体动作最佳组接点通常应选在动作变换的瞬间转折处（静接静），或者在动作过程之中（动接动）进行切换。

固定镜头与固定镜头或固定镜头与运动镜头相同主体的相接，应根据"静接静"和"静动之间加过渡"的原则进行切换。例如，静接动时，由静到动的瞬间应接入一个运动镜头起始动作的静止画面（起幅）过渡，以保持主体由静到动的流畅转换。运动镜头与运动镜头相同主体的相接，应根据"动接动"的原则。动接动、静接静的组接点均不需起幅或落幅过渡。

6. 与人们的生活逻辑相匹配

所谓生活逻辑是指事物发展过程中在时间、空间上连续的纵向关系和事物之间各种内在的横向逻辑关系，诸如因果关系、对应关系、冲突关系、并列关系等。一是时间上要有连贯性，在表现动作或事件时，要把握其变化发展的时间进程安排有关镜头，让观众感受正确的时间概念。如表现运动会上百米赛跑的情景，第一个镜头是运动员在起跑线上各就各位；第二个镜头是特写，支撑在红色跑道上的运动员的双手；第三个镜头是特写，紧蹬在起跑器上的双脚；第四个镜头是发令枪响，运动员起跑；第五个镜头是跑道上激烈争夺；第六个镜头是冲刺。这六个镜头及连接反映了这一运动过程的时间进程，如图3-32所示。二是空间上要有连贯性，事情发展要有同一空间，同一空间是指事件发生的特定空间范围，它是用来表现一个空间范围内发生的事情和它们的活动的，这种空间统一感主要是靠环境和参照物提供的。三是建立事物之间

的相关性，事物之间往往具有某种关系，在编辑中交替表现两个或更多的注意中心时，应注意清楚地交代线索之间的联系或冲突。

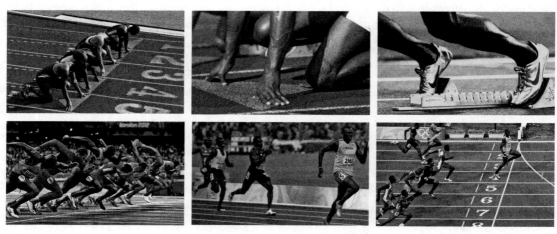

图3-32　运动会上百米赛跑的情景

7. 与人们的思维逻辑相匹配

人们观察周围的事物或是观赏艺术作品，都是使自身处于积极的思维活动中，有着特定的心理需求。通过对不同景别、不同角度、不同方向、不同长度、不同速度、不同色调等各种画面镜头的叙事和表意；使人们产生各种不同的视觉感受和连续思维。镜头组接时可以任意伸缩镜头的时间和空间，可以剪切掉一些过场画面，但是要有助于突出主体，加强视觉感受和对事物本质的认识，而不能影响人们对画面段落和场景所反映主题的理解和思考。否则，将出现视觉语言不完整、交代不清的错误。

8. 与日常的艺术逻辑相匹配

镜头的组接是以视觉语言的蒙太奇表现形式作为切入点的制作过程。在许多情况下，这种制作过程不仅仅是为了叙事，而且是为了通过一定的艺术形式，表达主题内容所需要的某种意境和情感，即表意功能。例如镜头越来越短，切换越来越快，可以营造出一种紧张的气氛，两组镜头的频繁切换可以产生强烈的视觉刺激等。

三、声画组合

声画组合是将画面和声音这两类信息整体综合处理，使画面和声音既有各自的表现特征，又能够达到声画协调、配合的高度统一，最终使影视作品成为一种相对完美的视听综合艺术。声画组合的表现方式有三种，即声画统一、声画并行和声画对立。

1. 声画统一

声画统一，也称为声画同步，是指视觉形象和听觉形象协调统一，声音配合画面表达意义，声音与画面同起同落，两者相吻合。人声、环境音、自然声等各种声音元素与画面风格协调同步。声画同步在影视片中，可以增强画面的真实感，提高视觉形象的感染力。

例如电影《肖申克的救赎》中表现安迪越狱砸下水管的这一段，就使用了声画同步，声音与画面紧密结合，声音情绪与画面情绪一致，加强了画面的真实感和感染力，如图3-33所示。

图3-33 电影《肖申克的救赎》中的声画统一

2. 声画并行

声画并行是指声音和画面在两条线上并行发展,像两条平行线,向着各自的方向发展,各自具备独立性,二者之间若即若离,实质上是表面游离,貌离而神合,通过声画并行可以调动观众的联想,理解声画结合之后的新的意义。在许多介绍先进人物事迹的专题节目中,经常会有某一段解说词在介绍人物几十年来的成长历程,而画面则是表现现在的人物工作、学习、生活的场面,这种声画并行的运用方式可以使观众产生某些拍摄者所期望的联想。

例如电影《这个杀手不太冷》里警察史丹菲尔因为玛蒂尔达的父亲私吞了他的毒品,他带人杀害玛蒂尔达全家的时候,背景音乐是贝多芬的《暴风雨奏鸣曲》,就是声画并行的运用,声音和影像各自具备独立性,为观众提供了更多联想的空间,如图3-34所示。

图3-34 电影《这个杀手不太冷》中的声画并行

3. 声画对立

声画对立是指声音与画面内容相反、对立,声音不是画面的补充,而是通过对立双方的反衬作用,形成对立效果。表现影片更为深刻的思想意义,或是呈现出更加感人的艺术效果。

例如电影《唐人街探案》中有一段是警察在医院遇见歹徒枪战的片段,插曲使用了韩宝仪的《往事只能回味》,让画面和声音在情绪、气氛、节奏上完全相反,产生出强烈的戏剧冲突和幽默效果,使此片段别有一番风味,如图3-35所示。

图3-35 电影《唐人街探案》中的声画对立

任务实施

步骤一 新建序列

① 在Adobe Premiere Pro CC中文版的项目面板空白处,点击右键【新建项目】>【序列】,

新建序列文件，设置参数与片头序列设置相同。点击【设置】，选择编辑模式为自定义，时基为25.00帧/秒，帧大小为1920px×1080px，像素长宽比为方形像素，场为无场，序列名字为我和我的祖国。然后把音频素材"中央乐团合唱团《我和我的祖国》"拖拽到音频V4轨道并锁定。设置完的项目面板如图3-36所示。

② 打开"片头"序列的时间线，把背景音乐删除，只保留视频画面。打开"我和我的祖国"时间线窗口，在项目面板把"片头"序列拖拽到"我和我的祖国"时间线V1轨道。如图3-37所示。然后取消链接，删除片头的音频轨道。

图3-36　新建序列文件"我和我的祖国"　　　　　图3-37　拖入时间线

步骤二　项目剪辑

① 打开项目面板下的"拍摄素材"，把"D_3000"视频素材拖拽到时间线V2轨道，与背景音乐对口型和声音，选择恰当的剪辑点进行匹配，声画同步"我和我的祖国，一刻也不能分割"两句，剪辑开其余的部分进行删除。剪辑一定要注意声画关系，剪辑点要精确。剪辑的时候，可按"+"或"−"快捷键对时间线轨道进行缩放。剪辑结果如图3-38所示。

图3-38　对"D_3000"视频素材进行声画同步剪辑后的时间线

② 把"D_3100"和"高山""黄河"视频素材分别拖拽到时间线V1、V2轨道，声画同步"无论我走到哪里，都流出一首赞歌。我歌唱每一座高山，我歌唱每一条河。"歌唱到高山的时候，截取高山素材片段，歌唱每一条河的时候，截取黄河片段，声画同步，音乐和画面紧密结合，协调统一。剪辑结果展开如图3-39所示。

图3-39 对"D_3100""高山""黄河"视频素材进行声画同步剪辑后的时间线

③ 把"D_3200"和"D_3500"视频素材拖拽到时间线V2轨道,在素材上点击右键取消链接,删除其自带的音频,声画同步"袅袅炊烟小小村落,路上一道辙。我最亲爱的祖国,我永远紧依着你的心窝。你用你那母亲的脉搏和我诉说。"和后面的背景音乐,直到下一句歌词。"D_3500"在本段短片中是个长镜头,播放时间较长。剪辑结果展开如图3-40所示。

图3-40 对"D_3200"和"D_3500"视频素材进行声画同步剪辑后的时间线

④ 把素材"MVI_0020""MVI_0300""MVI_4000""MVI_4200"和"海浪01""海浪02"视频素材分别交叉拖拽到时间线V1、V2轨道,在素材上点击右键取消链接,删除其自带的音频,声画同步"我的祖国和我,像海和浪花一朵,浪是大海的赤子,海是那浪的依托。每当大海在微笑,我就是笑的旋涡,我分担着海的忧愁,分享海的欢乐。"歌唱到浪花的时候,出现浪花片段,音乐和画面紧密结合,协调统一。因素材"MVI_0300"的速度较慢,所以点击右键,把【剪辑速度/持续时间】修改为"200"%,加速。最终剪辑结果展开如图3-41所示。

图3-41 对"MVI_0020""MVI_0300""MVI_4200""海浪01""海浪02"视频素材进行声画同步剪辑后的时间线

⑤ 把素材"MVI_4500""MVI_4700"和"海浪03"视频素材分别交叉拖拽到时间线V1、V2轨道，在素材上点击右键取消链接，删除其自带的音频，声画同步"我最亲爱的祖国，你是大海永不干涸，永远给我碧浪清波，心中的歌。"音乐和画面紧密结合，协调统一。最终剪辑结果展开如图3-42所示。

图3-42 对"MVI_4500""MVI_4700""海浪03"视频素材进行声画同步剪辑后的时间线

⑥ 把素材"V_3000""V_3300""V_3400"和"MVI_5000"视频素材、"结尾"图片素材分别交叉拖拽到时间线V1、V2轨道，在素材上点击右键取消链接，删除其自带的音频，声画同步最后一句"我最亲爱的祖国，你是大海永不干涸，永远给我碧浪清波，心中的歌。"声音和画面协调统一，剪辑的时候要注意每一个片段。片尾唱完歌曲之后，用结尾图片收尾。最终剪辑结果展开如图3-43所示。

图3-43 对"V_3000""V_3300""V_3400""MVI_5000"视频素材及"结尾"图片进行声画同步剪辑后的时间线

⑦ 目前为止，3分多钟的视频剪辑完毕，如果需要特别好的效果，还需要进一步精剪，或者再添加素材，剪辑是个枯燥的过程，剪辑过程一定要耐得住寂寞。整部短片的剪辑结果如图3-44所示。

图3-44 本项目全部视频、图片素材声画同步剪辑完成后的时间线全貌

步骤三 添加转场

剪辑完毕，我们要添加转场，短片大部分转场为无技巧转场，也就是不需要添加任何效

果，直接转场即可。有个别地方，需要突出效果，可添加一项"交叉溶解"转场即可，切忌各种转场太多。我们现在只在"海浪"出现的时候，添加转场。首先，把需要转场的地方放到同一个轨道上。然后我们对"MVI_0020"和"海浪01"之间进行转场。打开【效果】面板，点击【视频过渡】>【溶解】>【交叉溶解】。在交叉溶解上按住鼠标左键，拖拽到时间线轨道"MVI_0020"和"海浪01"两个素材中间，这样两个素材之间就进行了溶解转场。如图3-45所示。后面有需要转场的地方，按上述步骤添加即可。

图3-45 拖入转场

步骤四 颜色调整

① 因为素材的拍摄不是在一个地方，颜色、明度、饱和度、对比度等有较大的差别，这就需要对素材进行颜色校正、调整。调整颜色打开效果面板，选用【视频效果】里的【过时】和【颜色校正】里的选项即可。同学们在调整的过程中，都可进行尝试。【过时】和【颜色校正】展开如图3-46所示。

图3-46 【过时】和【颜色校正】效果

② 高山素材比较灰暗，我们可对其进行颜色校正。打开效果面板，点击【视频效果】>【过时】>【RGB曲线】，拖拽到时间线轨道里"高山"素材上，然后调整曲线，主要（亮度）关键点按住鼠标左键往上拖拽，红色、绿色、蓝色关键点的具体位置和调整后的效果如图3-47所示。

图3-47 "高山"素材调整后的画面

③ 点击【视频效果】>【过时】>【RGB曲线】，对黄河素材进行颜色调整。调整后的结果如图3-48所示。

图3-48 "黄河"素材调整后的画面

④ 对"D_3100"调整亮度和对比度，可选择【颜色校正】>【亮度与对比度】，对素材进行亮度和对比度的校正。结果如图3-49所示。

⑤ 如果想要更精确的校正，可选择【过时】>【三向颜色校正器】，现在对"MVI_5000"进行颜色校正。结果如图3-50所示。

图3-49 对"D_3100"亮度和对比度进行调整后的效果

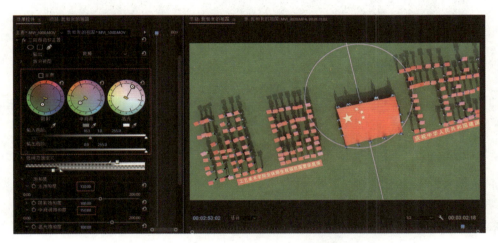

图3-50 "MVI_5000"用三向颜色校正器调整后的效果

步骤五 渲染输出

① 调整完毕,按Enter回车键进行渲染,预览最终效果,渲染完的时间线如图3-51所示,轨迹线为绿色。

图3-51 渲染后的时间线

② 渲染完进行最终检查,无问题后进行渲染输出,点击菜单【文件】>【导出】>【媒体】,打开导出设置对话框。格式选择【H.264】,预设选择【匹配源-中等比特率】,输出位置自定,名字为"我和我的祖国",选择导出音频和视频,如图3-52所示。最后点击【导出】。

模块三 影视画面语言思维构建　091

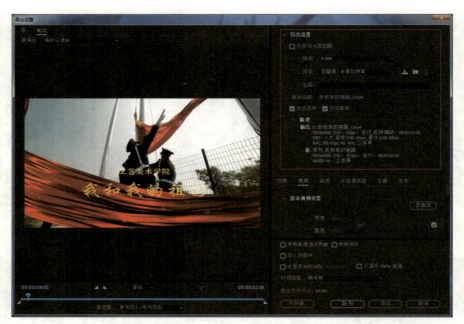

图3-52 导出设置对话框

任务评价

请根据表3-2中的任务内容进行自检。

表3-2 模块三任务二任务内容自检表

序号	项目	鉴定评分点	分值	评分
1	知识掌握	掌握镜头的剪辑点、镜头匹配原则和声画组合	20	
2	剪辑素材	在正确的剪辑点进行剪辑、对镜头进行匹配	20	
3	转场使用	掌握视频过渡转场的使用和调整方法	20	
4	颜色校正	熟练掌握效果里【过时】和【颜色校正】的各种调节选项	20	
5	渲染输出	掌握视频的渲染和输出设置	20	

能力拓展

项目名称：快闪短片制作

创作思路：参照任务所给素材，自主进行短片剪辑和转场、特效的制作。

制作要求：1. 制作方案要符合任务要求。

2. 可自行选择或调整素材的使用。

3. 影片规格1920px×1080px，时长不限。

4. 输出mp4格式的影片。

模块四　影视画面声音与图像处理

学习情境描述

声音作为影视语言的一种表现元素，与画面相结合在影视制作中是不可或缺的。后期剪辑不单单要剪辑影像，同时也要剪辑声音，因为画面与声音在什么时候都是相互依存的。在很多时候，处理声音剪辑的方法和处理画面剪辑的方法是一致的，观众难以察觉到剪辑点的存在，但声音在无形之中驱动着整个故事。

中共中央总书记、国家主席、中央军委主席习近平在庆祝第三十个教师节时强调全国广大教师要做"有理想信念、有道德情操、有扎实知识、有仁爱之心"的好老师，为发展具有中国特色、世界水平的现代教育，培养社会主义事业建设者和接班人做出更大贡献。同年，教育部开展新时代教师风采公益广告征集活动。

本模块需要设计制作新时代教师风采公益广告《不忘初心·逐梦前行》。

能力要求

通过模块中声音与图像处理相关的三个实践任务训练，要达到的能力目标是：
1. 理解同期声的概念及其分类，提升设计者对影视声音的处理能力；
2. 掌握节奏与调色的重要性，提升设计者对图像的处理能力；
3. 具备熟练使用录制、编辑、应用同期声的能力。

素质要求

通过本模块中实践任务的训练，需要学习者在学习的过程中，牢记"四个意识"：政治意识、大局意识、核心意识、看齐意识。"四个自信"：道路自信、理论自信、制度自信和文化自信。

"四个意识"与"四个自信"在我们学习影视画面剪辑中同样具有指导意义。编辑中面对内容我们要注意"政治意识"，面对影调我们要学习"大局意识"，面对节奏我们要讲"核心意识"，面对声画结合我们要有"看齐意识"；影视剪辑是一项十分考验学习者耐力与毅力的工作，我们就要坚持学习、坚持"道路自信"与"理论自信"才能成为一名优秀的剪辑师，同时，也要注重养成良好的工作习惯与工作原则，这就要加强"制度自信"，"文化自信"则是我们走向社会，充满自信与热情面对工作的根本基石。

任务一 公益短片《不忘初心·逐梦前行》——同期声处理

学习目标
1. 了解影视同期声的基础知识
2. 掌握影视画面与声音设计的理念与技巧
3. 掌握 Adobe Audition CC 2018 的使用

案例《不忘初心·逐梦前行》

任务描述

公益短片《不忘初心·逐梦前行》的创意以"教师的初心"为主线,从"传承""精业""关爱""创新""幸福""拼搏"六个方面,结合从教经历来讲述自己的心路历程与对教师这一职业精神的理解,展现了普普通通的人民教师为祖国培养社会主义接班人的质朴初心与平凡本色。

由于诸多条件因素影响,短片拍摄时用的是白色背景布,现场讲述同期声录制。现场存在轻微而有规律的噪声,本任务主要学习如何完成公益短片《不忘初心·逐梦前行》中同期声的降噪处理。

降噪处理任务清单见表4-1。

表4-1 降噪处理任务清单

1	"传承"同期声	45.MTS	时长 00:51	
2	"精业"同期声	46.MTS	时长 00:32	1.对多余的声音、叹息声、强呼吸声静音处理;
3	"关爱"同期声	47.MTS	时长 00:37	2.对规律性噪声降噪处理;
4	"创新"同期声	48.MTS	时长 00:23	3.对音量振幅进行调整
5	"幸福"同期声	49.MTS	时长 00:33	
6	"拼搏"同期声	50.MTS	时长 00:33	

任务分析

在影视制作中,同期声音频降噪是一个关键步骤,音频降噪的操作将影响到整个音频文件的质量问题。音频降噪的常用方法主要有采样除噪法和噪声门两种。采样除噪法的原理就是对噪音的波形样本进行取样,然后对整段素材的波形

和采样噪音样本进行分析，自动去除噪音。噪声门则是设定一个电平的门限值，低于这个门限的信号电平全部过滤掉，高于门限值的信号电平全部通过，也就是高通或低通。

　　任务中同期声是在一个噪音相对稳定的情况下，录制出来的，适合我们所说的采样除噪法。在 Adobe Audition CC 2018 软件中，采集一段最具代表性的噪音作为噪音样本，然后消除掉，这样便能得到理想的声音效果。同期声录制还涉及到现场的其他声音，还有就是演员本身发出的急促的呼吸声、物件掉落声、无意碰触声、咳嗽、叹息、发声前的吸气声音等，都需要我们在这一环节进行纯净化处理。

 知识讲解

　　同期声是指拍摄画面时同步记录下与画面有关的现场人声或自然环境中的声响。同期声经过细致的后期处理能够最大限度地缩短屏幕与观众的心理距离，增强节目的表现力和感染力。作为事实的一部分，同期声在烘托节目主题、渲染现场气氛、展示人物个性等方面发挥着画面和解说无法替代的作用。

一、同期声的种类

　　同期声有两种：一种是画面人物所说的话，以及画面中客观物体发出的原始声响，可称为现场同期声；另一种是根据内容需要对人物进行的采访，可称为采访同期声，如图4-1所示。

1. 现场同期声

　　现场同期声是在画面拍摄的过程中通过对现场声音的同步记录建立的声音形象，这一声音形象拓宽了画面空间的结构，渲染了画面的热烈氛围，使画面充满活力和生机，使画面所要表现的内容更加具体，还能够产生一种具有强烈感染力的美学效应。

2. 采访同期声

　　采访同期声在新闻节目中使用较多，让被采访者针对某一话题直接说话，客观、生动地反映现场人物的真实想法与真实感情，是一种很好的与观众交流的办法。同期声所录下的声音，极具个人特点与身份特征，自然地显现出新闻的真实性。因此，很多采访或暗访重大新闻事件的记者都会带上录音设备，以便于采集到真实、有价值的同期声。

图4-1　采访现场

二、同期声的作用

　　恰当地运用好同期声可以弥补影视画面的不足，有时比解说词和旁白更客观、更真实，

其吸引、感染观众的作用是不言而喻的。因此，同期声的记录和运用十分重要。

① 以同期声记录下的现场的声音，能够营造出浓厚的现场氛围，使观众有强烈的参与感，使人物更加真实、丰满。有利于增加现场的真实感，可以更好地在作品中还原真实的事件，增强画面感染力、权威性和说服力。

② 许多影片在实地拍摄时会受到各种客观因素的制约，画面不易取得，这时的同期声就会弥补画面的不足，帮助设计者达到预想的目的。客观、灵活、准确地采用与画面完全一致的同期声能够让事件的当事人或经历者直接面向观众陈述他们的所见、所闻、所感，使作品具有无可争辩的客观性，更容易被人们接受，如图4-2所示。

③ 可以增强专题片的立体感。同期声可以增强现场气氛，使欢快的气氛更加愉快，使紧张的气氛更加紧张。同时利用声音的大小、强弱、远近，即层次感、现场感，能够生动地再现人物形象，从而增强影片的立体感。

图4-2　同期声录制现场

三、同期声的录制技巧

在拍摄画面素材的同时一定要注意同期声的录制，特别应当注意的是，摄像机的录音系统与人的耳朵有一定的差别，我们应当学会用话筒聆听现场的声音。

1.调整摄像机的录音系统

机器的工作状态直接影响录音的效果，在拍摄前应检查话筒、采访线接头、音频显示屏是否处于良好状态，根据音频输入的不同通道和特性，把摄像机灵敏度开关、话筒灵敏度开关拨到相应位置。让系统达到最佳工作状态。

2.选择合适的话筒

录制同期声首先要根据节目需要和场地环境确定使用什么话筒。无线话筒分手持无线话筒和领夹式无线话筒两种，方便人物活动，"解放"双手，自由度比较大；动圈话筒灵敏度低，环境声音对其影响小，能够有效、干净地拾取声音；压力场话筒放在硬质桌面上，对于环境的固有噪声能有效抑制，适用于座谈类节目的音频录制，可拾取周边多人的声音，比较隐蔽，不影响画面；吊杆话筒包括话筒、吊杆、话筒支架、防风罩及防风毛皮，使用特制吊杆固定话筒去接近声源，话筒不出现在镜头之中。

3.掌握话筒的使用技巧

通常使用的话筒大致分为两类，一类是指向性话筒，拾音角度一般在80°左右，80°以外

的声音被明显抑制；另一类是全向话筒，拾音角度为360°，可以均匀地拾取来自各个方向的声音。安放话筒位置时要确定合适的距离和方向，确保声源传出的声音都在话筒的拾音范围内，降低声音的损耗。不同类型话筒的音质、音色相差很大，即使同类型的话筒之间音质、音色也有一定的差别。在拍摄一个完整片段时尽量使用同一只话筒，以免影响整个影片的协调和完整。

4.遵循一定的工作程序

录制同期声应遵循以下工作程序，可以保证声音的录制质量，避免发生问题。
① 根据环境情况确定用自动方式还是手动方式进行录音。
② 正式开录前先请被摄对象用正常语音说说话，调整摄像机电平或话筒的距离。
③ 录完后马上回放听一听，发现问题及时补录或重录。

5.避免人为或环境产生的噪音

当摄像机固定在某一点拍摄时，手持话筒录音时切忌手与话筒防风罩摩擦，也不要快速抽拉话筒线。在室内录制时，声音在传播过程中遇到障碍物就会被反射，室内往往有平滑表面的墙壁或家具，在这种情况下录音就要选择合适的位置，避免反射的声音进入话筒，使所录音频含混不清。

在拍摄时可以同时使用两个话筒，一个机载话筒固定在摄像机上，用于拾取现场的自然声；一个单指向话管或无线话筒，用于有目的地拾取现场的采访声。两个话筒的声音分别记录在两个声道上，在后期制作时可以灵活使用。

四、同期声的编辑与应用

同期声在烘托作品主题、渲染现场气氛、传递和增加画面信息量、真实地表达人物的思想情感和性格特征等方面发挥着画面无法替代的作用。因此，前期要特别注意加强采录声音的意识，收集丰富的现场同期声素材。一般情况下，同期声的录制总是会有噪音出现，在后期编辑时需要对相关的同期声进一步加工和提炼，可以利用后期编辑软件来降低噪声。一定要避免出现前期采集工作的失误，给后期编辑带来无法弥补的不利影响。

应用同期声要从整部片子的内容需要出发，把真实性与艺术性结合起来考虑，仔细选择，避免过多地剪辑或简单地连接画面而造成画面的"跳动感"，造成观众视觉的不适应感。同期声要和画面的连续性相互配合才能形成整体的美感。因此，适当地把握声音的长度与节奏感，利用画面的直观形象与同期声感染力，发挥画面、同期声的综合优势，才能凸显现场参与感和说服力，产生更好的视听效果。

 任务实施

任务一 工程文件

步骤一 建立项目

① 启动Adobe Audition CC 2018中文版。
② 执行【文件】>【导入】>【文件】菜单命令，或双击【文件面板】中的空白处，或执行快捷键Ctrl+O组合键，如图4-3所示，导入素材。

③ 执行【文件】>【另存为】菜单命令，确定文件名，点击浏览将声音文件存入指定文件夹内。点击确定，保存项目，如图4-4所示。

图4-3　导入素材

图4-4　保存项目

步骤二　静音处理

① 点击编辑器面板下方的播放▶预览声音文件，如图4-5所示。
② 选取时间选择工具，在编辑器声音文件中，选取多余的声音区间，如图4-6所示。

图4-5　预览声音文件

图4-6　声音选区

③ 执行【文件】>【效果】>【静音】菜单命令。画面显示如图4-7中的提示窗口，点击【确定】继续执行，多余的声音就被消音了。包括人物讲话前或后的咳嗽声、喘息声音等都可以应用这个方法来去掉，效果如图4-8所示。

图4-7　提示窗口

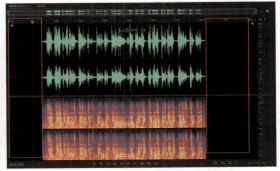

图4-8　消音后的效果

模块四　影视画面声音与图像处理

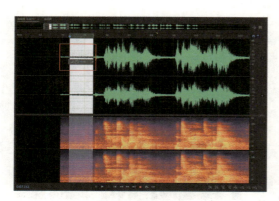

图4-9 样本选区

步骤三 降噪处理

① 首先要捕捉噪声样本，选取【时间选择】工具，在【编辑器】里声音文件中，选取噪声区间，如图4-9所示。

② 执行【效果】>【降噪/恢复】>【捕捉噪声样本】菜单命令，或者按下快捷键Shift+P，捕捉声音文件中的噪声样本，如图4-10所示。

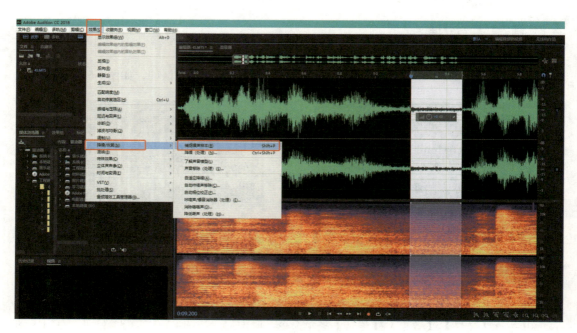

图4-10 采样菜单命令

③ 按下快捷键Ctrl+A执行全选命令，选取整段的声音文件，执行【效果】>【降噪/恢复】>【降噪（处理）】菜单命令，如图4-11所示。

④ 执行操作后，弹出【效果-降噪】对话框，可以点击对话框下方的▶播放键，试听降噪后的效果，也可通过设置【降噪】参数和【降噪幅度】参数，进行效果调节，最后单击【应用】按钮，执行降噪处理，如图4-12所示。

⑤ 降噪处理的前后对比效果如图4-13与图4-14。切忌一次性降噪幅度过大，那样降噪后的声音会带有金属声。可循序渐进，多次采样、降噪以求达到完美效果。

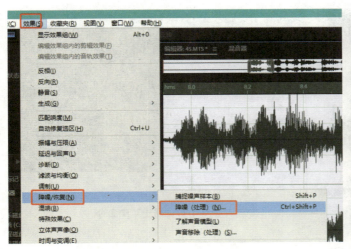
图4-11 降噪菜单命令

图4-12 效果降噪窗口

图4-13 降噪前声音效果

图4-14 降噪后声音效果

步骤四　调节声音振幅

① 按下快捷键Ctrl+A执行全选命令，选取整段的声音文件，如图4-15所示。

② 在【编辑器】窗口中，设置【调节振幅】的值，将音量调节至合适的大小。按Enter键确认，即可调整声音的音量振幅。如图4-16。

③ 执行【文件】>【导出】>【文件】菜单命令，弹出【导出文件】对话框，输入文件名，浏览选取存储位置，单击【确定】，即可导出文件。如图4-17。

图4-15 选取声音文件

模块四　影视画面声音与图像处理

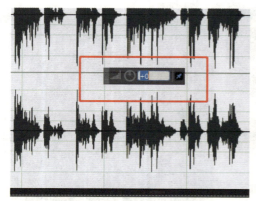

图4-16 调节振幅

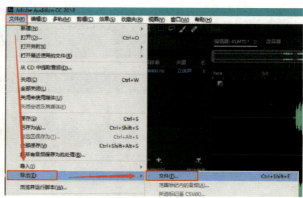

图4-17 导出菜单命令

图4-18 【导出文件】窗口

④ 可依照以上方法，进行拍摄视频的同期声调节，输出音频文件，如图4-18所示。

任务评价

请根据表4-2中的任务内容进行自检。

表4-2 模块四任务一任务内容自检表

序号	项目	鉴定评分点	分值	评分
1	创建项目	熟练掌握Adobe Audition CC 2018项目的创建方法	30	
2	降噪环节	掌握静音、采集噪声样本、降噪参数、降噪幅度处理	40	
3	调节环节	熟练掌握音量振幅的使用与音频输出技巧	30	

能力拓展

项目名称：青春梦想

创作思路：为自己录制一首歌曲，发表在朋友圈中。

制作要求：1. 在Adobe Audition CC 2018中录制，对声音进行纯净化处理。

2. 添加背景音乐，使其与配音更加协调。

3. 输出为mp3格式的音频文件。

任务二 公益短片《不忘初心·逐梦前行》——图像处理与合成

学习目标
1. 了解影视创作中的抠像技术与特效基础知识
2. 掌握影视画面中特效创意的基本原则和方法
3. 熟练掌握影视后期制作中的抠像技术

 任务描述

公益短片《不忘初心·逐梦前行》由于当时拍摄条件因素影响，短片拍摄时用的是白色背景布，而且现场灯光数量有限，打光不均匀，背景效果不佳，这对于后期制作阶段的表现会产生极大的影响。于是我们决定去掉视频素材中的白色背景布效果，在后期中重新制作背景。本任务主要学习如何完成公益短片《不忘初心·逐梦前行》视频素材的抠像处理。

抠像处理任务清单见表4-3。

表4-3 抠像处理任务清单

1	"传承"视频素材	45.MTS	时长00:51	
2	"精业"视频素材	46.MTS	时长00:32	
3	"关爱"视频素材	47.MTS	时长00:37	1.对素材进行抠像处理；
4	"创新"视频素材	48.MTS	时长00:23	2.匹配声音
5	"幸福"视频素材	49.MTS	时长00:33	
6	"拼搏"视频素材	50.MTS	时长00:33	

 任务分析

白色背景布的抠像处理难度很大，与之相比绿色或蓝色背景布抠像处理较为容易些。白的背景布色差偏移较大，容差加大很容易就会和浅色衣服、人物面部的高光、眼睛的反射光、眼镜架的反射光、纽扣的反射光等相同，给抠像的过程制造困难。

在《不忘初心·逐梦前行》的视频素材中，就明显存在着这样的问题。另外

对于抠像技术来说，大家也不要走入误区，认为一款插件就能够包打天下地完成任务，面对复杂的影视画面我们要认真考虑每一种解决方式的优缺点，寻找最佳的方式。甚至，我们会运用多重手段与方法，进行抠像处理，最后拼合成一个完美的图像效果。

 知识讲解

说起影视特效，大家一定不会陌生，它出现在我们日常所见的几乎所有的影视作品中。影视后期特效是将在现实中不可能完成、难以完成或需花费大量资金完成的拍摄，用计算机或小型机工作站进行数字化处理，从而达到预想的视觉效果的方法。它是当今国际电影巨头公司的票房保障，也是行业发展的主流趋势。

在世界电影百年发展史中，数字电影之父乔治·卢卡斯凭借特效电影《星球大战》系列，取得了全球电影史上第二卖座电影的成绩，开启了数字电影视觉特效时代，而《变形金刚》系列则将他的电影事业推向顶峰。视觉特效是一种将文字转化为图像、将技术转变为艺术、将魔幻转变为现实的概念形象化的过程，这种效果无论是突然呈现在观众眼前还是潜移默化地被观众接受，观众的情感都会产生强烈的共鸣感应，这些都是视觉特效所引发的情感反应。

一、抠像技术

随着影视行业与计算机图像技术的不断发展，影视作品的后期合成对抠像技术的依赖程度也越来越大。如今，抠像技术已经被广泛地应用到各种影视作品和栏目包装项目中。在一些影视作品中，经常可以看到人物腾云驾雾、高空跳落、爆破这些高危险性的镜头，以及无法通过实际拍摄获得或由于经费预算有限而不能进行的拍摄，如千军万马的行军、战斗场景，这些需要动用大量人力、物力的宏大镜头，事实上都是利用抠像技术将拍摄所得的镜头素材和背景画面进行合成，从而制作出来的富有画面感的影片，如图4-19所示。

图4-19　电影《美国队长3》镜头

在影视作品的拍摄过程中，如果想要得到较好的抠像效果，通常背景都采用标准的纯蓝色或者纯绿色，之所以选择这两种颜色，是因为人的身体不含有这两种颜色。在拍摄的时候，对现场布光要求很高，要保证拍摄的素材达到最好的色彩还原效果与精度。

二、影视特效

目前的数字影视技术已经可以将

电脑生成的角色图像无缝地结合到影视作品中,还可实现对作品中的角色进行控制和替换,使电影的视觉效果倍增。有些时候,特效还要求我们将不可能的事物表现得尽可能逼真,这样才能够使观众如同做梦一般进入设置好的情景空间进行全身心的体验,这也是对特效的本质要求。为了让观众信以为真,在特效制作的过程中会使用各式各样的手段,当然这些复杂手段背后的目的并不是愚弄观众,而是使观众融入故事,从中得到喜悦、幸福或者反思,这也是制作特效的最终目的。

1. 实景特效

实景特效是指可以在拍摄中获得的特殊效果,它们的实现过程大多是通过搭建等比例缩小的模型,再结合真人实拍的镜头,然后对其进行拍摄与合成,这是在影视特效中最早出现、存在时间最长、应用最为广泛的一种特效类型。采用定格拍摄的木偶动画也属于这一范畴(图4-20)。

2. 合成特效

合成特效是指将各种拍摄元素、三维建模、素材效果真实且自然地结合到一起以形成和谐的画面,合成画面一般会在原有的拍摄素材中加入画面里不存在的元素,或者去除画面中的某些元素,由新的内容来代替。通过抠像技术能够很轻易地分离背景与前景,以便于后期进行替换,一般都会在室内进行拍摄,因此需要事先对将要拍摄的特效内容做好规划和布局(图4-21)。

图4-20　电影《僵尸新娘》拍摄场景

3. 三维特效

三维特效主要是运用在视效增强上,特效应用广泛,在电视包装、电影、游戏、歌曲MV中都被大量使用。自从20世纪70年代诞生以来,电脑影像制作技术已经逐步形成了一套完整的制作流程,相应的软件和配套工具更是层出不穷,其应用早已不局限于电影。在电视、游戏等视觉媒体中,都可以看到三维特效的身影。近几年的春节联欢晚会在转播的过程中,也添加了一些三维特效元素(图4-22)。

（1）三维人物

三维特效能够制作出任何现实中不存在的人物或者场景,使用三维人物完成一些现实中不可能做到的事情

图4-21　电影《流浪地球》场景

图4-22　电影《魔兽》镜头

或者有巨大危险性的动作也成为越来越普遍的选择。三维人物可以模拟真实角色的表情、运动、口型等特征，使观众根本无法分辨出真实人物和三维人物的区别。有时候三维特效是在动画技术的辅助下帮助演员进行表演，有时候则是真实的演员反过来赋予三维角色生命。通过真人的表演，每个细微的动作和表情都会完整地传达到虚拟人物中（图4-23）。

（2）三维场景

在影视特效的制作中，三维场景的运用越来越广泛，通过与摄像机运动跟踪技术的结合，能够充分展现出三维场景的宏大气势与逼真的细节。在三维场景中，各个元素都可以被轻松地控制，在任何情况下利用数字技术创建复杂的场景都要比手工搭建场景容易许多，尤其是拍摄被破坏的场景时，谁也不能保证手动搭建的场景在破坏时一定能达到预期的效果，而且一旦出现画面不达标，就需要重新搭建，实在是费时费力。在创造三维场景前，一般都会选择合适的拍摄场地进行实拍，然后结合摄像机的运动跟踪，比如在场景上创造三维城市。之后在场景中加入光线、云层等自然环境，模拟出光线投射到城市表面的效果，最后进行最终合成（图4-24）。

图4-23　电影《阿凡达》镜头

图4-24　电影《X战警　天启》镜头

4.物理模拟

前面提到了破坏，破坏包括房屋倒塌、爆炸、雷雨、暴风等效果，这些效果的实现有时是通过机械模拟，而大部分时候则是通过特效技术将其呈现到银幕上的。影视中常常会使用特效软件中的流体和粒子效果，将其结合到实际的拍摄场景中，也能够形成很不错的效果，并且这样模拟出的雨水的方向、大小和层次都可以比较轻易地控制，根据影片的效果需求随意修改。要生成大风效果，我们可以使用超大功率的风扇，结合演员的表演就可以轻易地模拟出头发和服装的飘动等效果。特效软件中也有各式各样的风场和风力设置，这些在画面上是通过树叶的摆动、扬起的尘土、飞扬的旗帜等自然效果来表现的（图4-25）。

图4-25　电影《雷神》镜头

 任务实施

任务二、三
工程文件

步骤一　新建项目并导入素材

① 启动 Adobe After Effects CC 2018 中文版，并保存项目，项目名称为《不忘初心·逐梦前行》。

② 执行【文件】>【导入】>【文件】菜单命令，也可双击【项目】库内空白处，弹出【导入文件】面板，从文件夹中选择素材"46.MTS"。单击【导入】键，导入素材。我们将以素材"46.MTS"为例进行对抠像过程的讲解。

步骤二　设置合成

① 在项目面板中，选择素材"46.MTS"。将其拖至【新建合成】图标上面，新建合成"46"，如图4-26所示。

图4-26　创建新合成"46"

图4-27　调整合成设置面板上的帧速率

② 在执行Ctrl+K快捷键命令，弹出【合成设置】选项卡，根据【Roto笔刷和调整边缘】工具的适用条件，调整【帧速率】为"50"帧/秒，然后点击【确定】按钮，如图4-27所示。

步骤三　抠像

① 在合成"46"中，选择"46.MTS"图层，双击【左键】进入图层调整窗口，执行【Roto笔刷和调整边缘】工具命令，画面中鼠标显示为，选取人物主体部分，如图4-28中的样子画线条即可。完成后人物的形体外边缘会出现紫色边缘线，这是选区边缘线，也是我们画面是否被选取的参照线，选取后效果如图4-29所示。

② 在选取图像的过程中，可以按【空格键】来查看选取的图像细节，如果发现画面存在问题，可以按Alt键，笔刷显示为，将多选择的部分减除；少选择的部分，如图4-30所示，就可以用，将其加选进来。这个过程有一些复杂，难易程度主要是看素材本身的质量，如果主体和背景比较容易区分，用Roto笔刷工具是非常方便的，尤其是主体内部带有容易被剔除的颜色的时候，比如眼睛上的反光、衣扣上的高光等，用笔刷就可以将其选择在保留的范围内不被剔除。

图4-28 选取主体部分

图4-29 选取后效果

③ 然后将笔刷【自动传播的范围和方向】向左右两边拉伸至左右端点，如图4-31所示，与视频同长。这样抠像边缘就会自动跟随，形成动态抠像效果。

④ 在【效果控件】中设置【Roto笔刷和调整边缘】的效果参数，设置【Roto笔刷遮罩】选项中【羽化】的值为5.0，勾选【净化边缘颜色】的复选框，如图4-32所示。

⑤ 抠像完成后，图像效果如图4-33所示。执行【预合成】并保存为"46-1"合成，如图4-34所示，执行【Ctrl+D】命令，复制"46-1"合成，将上一层的【图层模式】修改为"柔光"，如图4-35所示。

⑥ 单击【空格键】预览效果，完成抠像。

本任务中我们运用的是【Roto笔刷和调整边缘】工具进行的抠像，学习者也可以选择【颜色键】或【颜色范围】等方法。

图4-30 遗漏选区

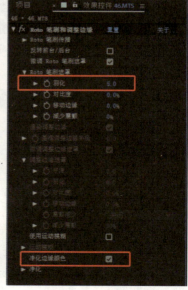

图4-31 将笔刷【自动传播的范围和方向】向左右两边拉伸

图4-32 在【效果控件】中设置【Roto笔刷和调整边缘】的效果参数

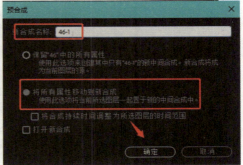

图 4-33　图像效果　　　　　　图 4-34　在预合成窗口保存"46-1"合成

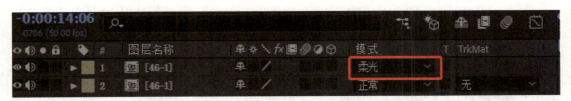

图 4-35　将上一层的【图层模式】修改为"柔光"

步骤四　匹配声音

我们以"46"合成的声音匹配为例进行讲解。

① 执行【文件】>【导入】>【文件】菜单命令，弹出【导入文件】面板，将"45.wav""46.wav""47.wav""48.wav""49.wav""50.wav"等声音素材一一导入项目中，并整理文件夹，如图 4-36 所示。

图 4-36　导入声音素材

② 在"46"合成中，导入原拍摄素材"46.MTS"文件与处理后的声音文件"46.wav"，并展开音频属性【波形】，如图 4-37 所示。

模块四　影视画面声音与图像处理　　109

图4-37 波形效果

③ 按照波峰与波谷的形态,对应声音的位置,然后播放声音进行精细匹配,并在声音开始和结束的位置放置标记,如图4-38所示。

图4-38 标记设置

④ 移除原拍摄素材"46.MTS"文件,并关闭图层"46-1"的声音,如图4-39所示。

图4-39 关闭图层"46-1"的声音

⑤ 声音匹配完成,其他合成可参照此步骤完成。

任务评价

请根据表4-4中的任务内容进行自检。

表4-4 模块四任务二任务内容自检表

序号	项目	鉴定评分点	分值	评分
1	创建项目	掌握After Effects CC 2018项目的创建与素材整理方法	10	
2	设置合成	熟练掌握创建合成的方法，根据项目需要创建合成	20	
3	抠像	熟练掌握【Roto笔刷和调整边缘】工具的使用技巧	40	
4	声音匹配	熟练掌握【音频电平】【波形】属性的设置技巧	30	

能力拓展

项目名称：《不忘初心·逐梦前行》抠像

创作思路：尝试运用【颜色范围】命令来完成抠像任务。

制作要求：1. 根据需要对图像部分进行抠像处理。
2. 图像边缘处理得当，符合制作要求。
3. 输出为avi格式的影片。

任务三 公益短片《不忘初心·逐梦前行》——画面调整与合成

学习目标

1. 了解影视画面颜色校正与节奏的基础知识
2. 掌握影视画面视觉效果与影调的调整技巧
3. 熟练掌握Adobe After Effects效果插件的使用

任务描述

前面任务中已经进行了公益短片《不忘初心·逐梦前行》的同期声降噪与视频抠像处理，并进行了影像与声音的匹配合成。按照工作程序的要求，接下来我们需要制作背景效果、文字效果，以及整片的合成制作了。预计整片长为2分30秒，采用PAL制式，帧频为25帧/秒，分辨率1920px×1080px。

任务清单见表4-5。

表4-5 画面调整与合成的任务清单

序号	项目	内容
1	背景	添加云纹图案，处理背景色调
2	文字	水墨文字效果，轨道遮罩
3	定版	合影、定版文字、遮罩条、标志设定与动画效果
4	总合成	"传承""精业""关爱""创新""幸福""拼搏"合成衔接，把握整片的节奏感

任务分析

前面完成了素材的基础修整与处理，到这里音、视频素材就可以应用了。公益短片《不忘初心·逐梦前行》的总合成制作，要考虑到整体色调的协调与节奏感，这是影片创作的基本要求。抠像后的背景搭配，我们选择了传统的中国风，应用云纹与传统的框格纹饰，背景渐变的颜色略倾向冷白，纹理的色彩采用暖色，使整个画面显得明朗、透彻。

合成制作中设计了水墨效果，也应用了前面模块中学习的版式设计的内容。影视画面编辑是一门综合性的视觉设计，既有静态设计，又有动态变化，这就需要我们对画面节奏的把握。动态效果的设计要符合人们的思维逻辑和视觉感受，这才能让观者融入你想要表达的情感中去，欣赏你的作品。

知识讲解

一、颜色校正

在彩色电影诞生初期，色彩的利用并没有受到重视，甚至受到了很多反对，因为他们认为色彩只能作为一种自然元素存在。随着时代的进步和人们观念的转变，对影视的不断探索与实践，越来越多新鲜的元素被加入影视中，为影视创作增添了新的活力。色彩作为影视艺术创作的一种表达手段，也逐渐被艺术家们重视起来。色彩可以给观众很多的心理感受，从而参与到电影叙事中去。

意大利著名导演米开朗琪罗·安东尼奥尼极具天赋地在电影《红色沙漠》中运用色彩语言叙述主题。在《红色沙漠》中他在每一个画面里都涂上了喷射的颜料，精确地诠释了他需要的情绪和意味。怯懦的黄色、充满生命力的绿色、热情的深红，还有绝望的灰色，同时代从没有人像他那样充满激情，描绘出这样一幅现代生活的荒凉景观，如图4-40所示。

艺术的表达是具有真实性的，正所谓"艺术来源于生活"。影片中的色彩，是在追求真实的同时进行进一步的艺术表达。如果一部电影完全没有经过调色，那么它就是不完整的，缺乏生命力与吸引力，给影片带来的影响也是致命的。

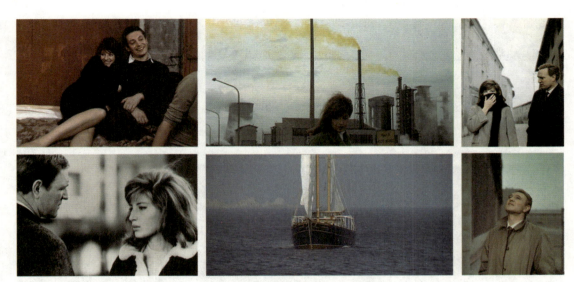

图4-40 电影《红色沙漠》镜头

1. 颜色校正的作用

在影视艺术创作中,色彩作为视觉元素是影视语言外在的重要表现形式之一。在表达时具有很强的主观性,可以夸张的表现,也可以营造各种氛围。通过调整画面的亮度、对比度、色彩倾向等,可以增强影视画面的丰富性,传递给观众色彩的魅力,创造特殊的视觉风格,向观众渗透主观意念、强化主题,提升片子的欣赏价值。现代数字技术背景下,色彩再创作已经成为影视创作过程中的必然选择。

(1)修正画面的瑕疵、美化影片视觉效果。

在拍摄影片时,无论哪一款摄像机的表现都不会十分完美。当我们受到拍摄环境的限制,光的对比太强,摄像机没有足够的亮度宽容度时;当我们前期拍摄的时候画面太灰色,缺少饱和度时;当摄像机拍摄的时候白平衡色温设置不正确而得到的素材偏色时,面对种种拍摄过程中遇到的无奈时,我们都需要在后期进行颜色校正,调整画面的对比度,以增强影片的艺术表现力,达到美化影片视觉效果的目的。

(2)匹配画面

在拍摄过程中,经常会由于拍摄时间或拍摄场次不连续等原因,造成所拍摄的画面在亮度、对比度、色彩倾向等方面有一定的差异,从而影响整部影片的质量和层次。此时,就需要利用后期技术来弥补现场拍摄的不足,通过画面整体调色的办法让这些原本不一致的镜头看起来更加统一。同时还要考虑拍摄时每一款机器的性能、参数、画面特点不尽一致等问题,因此匹配画面对于调色师来说是一个不小的挑战,如图4-41所示。

(3)丰富叙事内容

在影视作品中经常会运用多种颜色来表现不同的时空,表现立体景深效果。颜色校正作为一种调节影片色彩的手段,可以改变影片的呈现效果,丰富影片叙事内容,推动剧情发展。

(4)突出画面主体

一部影视作品的每一个镜头都不是毫无意义的,都会向观众传达出一些关键的信息。色彩还可以吸引观众的注意力,通过增强或削弱画面的色彩、光线、细节等,突出或隐藏某一个画面元素,将观众的注意力尽可能地集中到希望被关注的元素上。

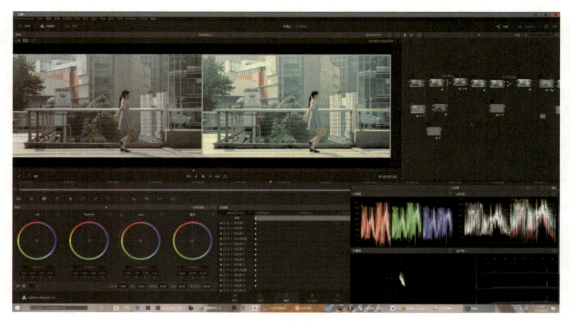

图4-41 影片调色

（5）强化特定情绪。

利用色彩校正可以对某一场景、某一空间、某一画面或某个细节进行特定的视觉处理，使其与其他画面形成反差，以此来强化创作人员想要表达的喜、怒、哀、乐等主观情绪。通过色彩的冷暖表现还能够产生戏剧冲突，创造特殊的视觉风格等。

色彩在对观众形成直接、强烈的视觉冲击的同时，又可与观众产生情感上的共鸣。颜色校正还需要我们不断地进行探索与创新，以期待色彩发挥它极致的魅力。

2. 颜色校正的流程

（1）工作环境

颜色校正需要十分注重工作环境的布置。首先就是尽可能地减少光线对工作的影响，一般来说，专业的调色师在进行调色时要隔离光源，桌子上应当整洁，尽量减少其他色彩对观感的影响。如果你的周围环境的整体颜色是偏黄的，那么最后调出来的画面也会是偏黄的。在工作的时候为避免色偏的情况，时常应该让眼睛休息一下，恢复和矫正眼睛的白平衡，如图4-42所示。

图4-42 调色工作环境

（2）校正监视器

监视器的型号千差万别，成像质量高低不一。调色是一个对颜色质量要求很高的工作，在进行调色之前，所有的监视器都要进行校色调整，以确保监视器显示的颜色是精准的，如图4-43所示。一幅在质量一般的监视器调好的画面，在其他设备上播放的时候有可能会出现颜色失真或者曝光不准确问题，因此选择一款合适的高质量监视器十分重要。

图4-43　校正监视器

（3）调色工作

调色分为一级调色与二级调色。

一级调色也就是整体校色，一般是对影片的整体亮度、对比度、色彩倾向进行统一调节，依据人们对现实事物色彩的观察习惯来对整个画面的色调进行调整与纠正，弥补拍摄过程中所造成的缺憾，统一影片的画面基调，美化视觉效果。

二级调色则是对画面的局部范围进行调整，一般分为分层校色与局部校色两种形式。

分层校色是指根据影片的叙事层次，为了区别不同的时空，或表现不同的情绪与情感，运用不同色彩和影调来处理画面。需要注意的是，在对影片进行分层校色前，应先明确各段落想要表达的含义，避免出现叙事混乱或画面跳跃等情况。

局部校色是针对某一画面，或画面中的某一区域进行校色，从而利用特殊的视觉效果来实现某种思想。在影片中，局部校色运用较多的就是画面中被摄主体的局部为彩色，其他对象均为灰色，以此来突出导演想要重点表达的局部区域。

二级调色依据的是色彩对人的心理影响，使得观众的注意力集中到画面主体或主要人物上来，减少环境对观众的干扰，尽可能地让画面达到和谐，并形成独特的色彩风格。

二、节奏设计

节奏是视听艺术的重要造型手段之一，是内容与形式的混合体。视听作品中节奏无处不在，它既是隐含在叙事结构、情节发展、人物心理等内在逻辑、情绪和氛围中的抽象之物，又能在镜头长短、景别取舍、色彩与影调对比、声画配合、剪辑率高低等方面有很具体的表现。节奏犹如一根弹性的丝线，时强时弱、时松时紧，由始至终贯穿着屏幕内容，牵动着观众心理，给观众带来超越叙事层面的美感，创造出了视听作品的个性风格和艺术魅力。

1. 节奏的分类

影视是一种运动的艺术，影视语言的节奏以镜头内部运动和外部运动为基础。但与此同时，节奏又与人的情绪情感有着十分密切的联系，不同强度与不同类型的情绪、情感都可以找到与之相对应的节奏强度和节奏脉律。

（1）从运动的形式来看影视语言的节奏可分为内部节奏和外部节奏

内部节奏是指由影视作品叙述中情节发展的内部冲突发展为人物内心情绪起伏等产生的节奏。节奏的把握一是根据内容的要求，二是情绪的变化。由于它表现为一种内在的叙述的观念形态，只有通过审美的直觉去感知才能获得，所以我们称之为影视作品的内部节奏。

外部节奏是指画面上一切主体物的运动，摄像机的运动、画面组接、音乐的节律、解说的语速等产生的节奏。这些因素形成的节奏由于表现为一种外在的物质形态，可以通过视觉、听觉直接感受到，所以我们称之为外部节奏。

（2）从感官感受上来看影视语言的节奏可分为视觉节奏和听觉节奏

视觉节奏是通过画面形象表现出来的节奏，如影片中主体物的运动、表情与动作，摄像机的升降推拉摇移，蒙太奇组接编辑中镜头的长短等，一切诉诸于视觉形象的张弛、徐疾、远近、长短等交替出现所形成的运动，构成了作品的视觉节奏。

听觉节奏是指通过听觉形象表现出来的形式节奏。如片中人物对话、解说词、主体物和自然环境中产生的音响、写实和渲染气氛的音乐等一切诉诸观众听觉的有规律的轻、重、强、弱交替出现的声音层次，构成了作品的听觉节奏。

（3）从叙述结构上来看影视语言的节奏可分为叙述性节奏和蒙太奇节奏

影视语言的叙述性节奏是影片当中叙事主线发展的曲线，这种主线发展的曲线应该有高涨和低落、发展和停顿及紧张的高潮点和结局，即有张有弛，起承转合。从拟写分镜头脚本或拍摄提纲，直到后期的剪接都始终要考虑这种叙述性的节奏。叙述性节奏是关系到一部作品成败的重要因素。

影视语言的蒙太奇节奏是指镜头转换所产生的一种节奏。影视节奏不仅仅存在于画面本身，还存在于画面的连续运动之中，蒙太奇是节奏最直接的体现者。画面与画面之间的长短镜头的组合，画面与音响千变万化的衔接，可以造成犹如音乐中音符组合的那种旋律和节奏给人以诗的意境、画的美感。

这些节奏都是从不同角度观察所形成的节奏形式，影视节奏是从构思开始就必须考虑的因素，直到剪辑结束为止，根据内容、结构和气氛要求综合各种因素形成一个内外统一的理想节奏形态。

2. 影响节奏的因素

（1）镜头长短变化影响节奏

节奏的变化犹如音乐中拍子的长短变化，拍子愈长，各拍间距愈大，曲子愈显舒缓，平和；拍子愈短，各拍间距愈小，则显得紧张、激烈。一般来说，比较长的镜头组接在一起，节奏就慢，短镜头的组接能够造成强烈急促的节奏。

（2）不同景别的变化影响节奏

节奏与景别的选择和变化有关，两级镜头连接在一起的大跳，如远景突然跳成特写镜头就会造成节奏的急转；高速、降格镜头能减缓节奏。

（3）镜头内人物的运动影响节奏

有时虽然镜头很长，中间没有切换，但因为镜头中的人物一直处在激烈的运动和对抗当中，节奏也就显得急促。导演利用镜头内部的人物运动，促成强烈的节奏感。

（4）音乐和音响影响节奏

影片中声音片段的内部结构与外部结构、有声段落与无声段落的交替所造成情绪的停顿，以及众多对声音的不同处理所形成的节奏感，都是电影重要的、有力的表现手段。有些段落如果没有声音的加入，就能够营造整个段落的特殊气氛。特别是在一些重要段落。声音（音响或音乐）是不可缺少改变节奏的元素，比如，在描写鸟类攻击人类的影片《群鸟》中，希区柯克运用了大量电子音响效果，着意表现鸟的啄木、啄人与抓人声、刺耳的尖叫声和翅膀的扑打

声,让声音直接诉诸观众的内心,造成威慑性极强的恐怖效果,如图4-44所示。

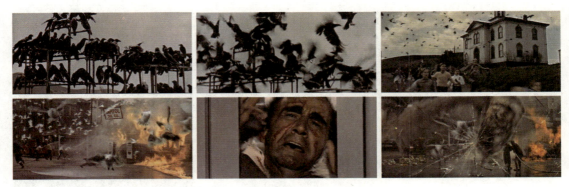

图4-44 电影《群鸟》片段

3.节奏在影视作品中的美感体现

（1）节奏的统一之美

节奏的统一之美表现为影片的节奏与总体风格是一致的。影片的风格样式规定了影片的总体节奏。不管是天马行空、排山倒海,还是此起彼伏后浪推前浪,彼此演变、前后衍化,都包含着内在的逻辑关系,需要留出一定时间让观众回味。而另一种明显带有"后现代风格"的影片,则需要用和现代生活合拍的节奏来处理。

节奏的统一之美表现为它符合内容、类型的要求。影片的内容和类型是创作者把握节奏的一个重要依据,内容是一部影片的根基,类型则使它显出结构轮廓,只要在节奏处理上把握这两者,就不会出现大的偏差。影片的内容和它讲述的人物故事已经给节奏处理指明了方向,流水一般的日常生活展示和剑拔弩张的对垒总体节奏明显不同。

（2）节奏的变化之美

节奏的变化源自导演固有的对生活的强烈感受。导演把这种感受所激发的情感、情绪有序地展现出来,让镜头的众多触角延展到观众的思想领域,与个人的经验感受直接挂起钩来,使艺术和现实生活声气相通,真正做到"风行水上,自然成纹"。

节奏是隐藏在变化之中的一种韵律。节奏交替产生类似于呼气和吸气效果,吸气是紧张和积蓄的动作,这种紧张又通过呼气动作来得到舒缓。节奏也随之得到调整和变化。动作是构成影视节奏的基础,但只有动作不一定就能构成好的节奏,有时候运用动静对比的手法反而能产生强烈的节奏感。静止给予视觉比较和调剂的机会,从而使运动更具有力度和节奏感。

（3）节奏的平和之美

平和的节奏展示了生活的从容和优雅。像小津安二郎、侯孝贤、布莱松等人的作品,创作者用平和宽容的态度对待生活中的各种磨难,不刻意张扬,在平和的叙事节奏中,讲述人物的命运、社会的变迁。虽然节奏缓慢,但在慢中让观众体会到人生的态度,一种对生活的独特理解。

平和的节奏满足了人们心灵的需要。朱光潜曾在《谈美书简》中提出:节奏是主观和客观的统一,也是心理和生理的统一,它是内心生活的传达媒介。可见,节奏能表达人物的心境、情感的细腻和微妙,而在很多影视作品中也是在运用舒缓、平和的节奏来表达浓郁的情感的。

任务实施

步骤一 启动项目并导入素材

① 启动 Adobe After Effects CC 项目"不忘初心·逐梦前行.aep"。

② 执行【文件】>【导入】>【文件】菜单命令，弹出【导入文件】面板，将"立体文字""图片素材""配乐水墨"等素材一一导入【项目】中，并整理文件夹，如图4-45～图4-47所示。

图4-45 导入立体文字

图4-46 导入图片素材

图4-47 导入配乐与水墨素材

步骤二　云纹背景

① 执行Ctrl+N【新建合成】，创建一个【宽度】为1920px、【高度】为1080px、【像素长宽比】为"方形像素"、【帧速率】为25、【持续时间】为2分30秒、【背景颜色】为黑色的合成，并将其命名"背景"，如图4-48所示。

② 将图片【素材箱】中的"背景.png""云纹（1）.png""云纹（2）.png""云纹（3）.png"文件，拖拽到"背景"合成中，并复制云纹图案，调整其【不透明度】属性的值为15%，如图4-49所示。"背景"效果如图4-50所示。

图4-48　新建合成"背景"并对其进行设置

图4-49　云纹不透明度参数设置

图4-50　"背景"效果图

步骤三　新建"传承"合成

① 执行Ctrl+N【新建合成】，创建一个【宽度】为1920px、【高度】为1080px、【像素长宽比】为"方形像素"、【帧速率】为25、【持续时间】为33秒07帧、【背景颜色】为黑色的合成，并将其命名为"传承"，如图4-51所示。

② 在【项目】中选择素材"45传承（立体字）.png""边框.png"和"背景"合成添加至"传承"合成的【时间线】面板中。设置图层"45"的【位置】属性值为（885.0，540.0）；设置图层"45传承（立体字）.png""边框.png"的【缩放】属性值为（75.0，75.0%），【位置】的值为（1382.0，365.0）；如图4-52所示。

③ 使用【竖排文字】工具，创建一个"现在我的女儿五岁了，她的理想也是当一名教师，希望她梦想成真。"文字图层，设置【字体】为"仿宋"，【字体大小】为35px，【字符间距】为219px，【字体颜色】为深红色（R:103　G:25　B:25）。设置【位置】属性的值为（1295.0，592.0）完成后效果如图4-53所示。

图4-51　新建合成"传承"并对其进行设置

模块四　影视画面声音与图像处理　119

图4-52 参数图

④ 选择文字图层、边框图层、"45传承"图层，执行【预合成】，修改【新合成名称】为"45-文字"，默认【将所有属性移动到新合成】选项，确定如图4-54所示。

图4-53 放入文字并进行设置后的效果图　　图4-54 新建预合成"45-文字"并对其进行设置

⑤ 在【项目】中选择素材"水墨效果.mov"添加至"传承"合成的【时间线】面板中，将图层"水墨效果.mov"的起始点放在2秒处位置，执行【右键】>【时间】>【时间伸缩】，调节新持续时间值为31秒07帧；执行【效果】>【通道】>【反转】菜单命令。选择图层"45-文字"，设置【轨道遮罩】的选项为"亮度"遮罩。如图4-55～图4-58所示。

图4-55 将"水墨效果.mov"图层起始点放在2秒处，"45-文字"【轨道遮罩】设为"亮度"遮罩

图4-56 反转设置

120　影视画面编辑

⑥ 选择图层"水墨效果.mov"和"45-文字",执行【预合成】,修改【新合成名称】为"45-水墨文字",保持默认【将所有属性移动到新合成】选项不变,确定如图4-59所示。

⑦ 在【项目】中选择素材"45字幕条"添加至"传承"合成的【时间线】面板中,设置【缩放】属性的值为(145.0,100.0%)。如图4-60所示。

图4-57 水墨效果　　　　图4-58 文字效果　　　　图4-59 新建"45-水墨文字"合成

图4-60 对"45字幕条"缩放参数进行设置

⑧ 单击键盘空格键,预览效果,如图4-61所示。

图4-61 预览步骤三的完成效果

步骤四　新建"精业"合成

① 执行Ctrl+N【新建合成】,创建一个【宽度】为1920px、【高度】为1080px、【像素长宽比】为"方形像素"、【帧速率】为25、【持续时间】为21秒12帧、【背景颜色】为黑色的合成,并将其命名"精业",如图4-62所示。

图4-62 新建合成"精业"并对其进行设置

图4-63 选择素材添加到"精业"的【时间线】面板并进行参数设置

② 在【项目】中选择素材"46精业（立体字）.png""边框.png"和"背景"合成添加至"精业"合成的【时间线】面板中。设置图层"46精业（立体字）.png""边框.png"的【缩放】属性的值为（75.0，75.0%），【位置】属性的值为（559.0，365.0）；如图4-63所示。

③ 使用【竖排文字】工具，创建一个"早起向东，黄昏朝西，不忘初心，坚守信仰。"文字图层，设置【字体】为"仿宋"；【字体大小】为"35像素"、【字符间距】为"219像素"、【字体颜色】为深红色（R:103　G:25　B:25）。设置【位置】属性的值为（480.0，592.0）如图4-64、图4-65所示。

图4-64 创建文字图层并进行参数设置

④ 选择文字图层、边框图层、"46精业"图层，执行【预合成】，修改【新合成名称】为"46-文字"，保持默认【将所有属性移动到新合成】选项不变，确定如图4-66所示。

图4-65 文字图层设置完成后的效果图

图4-66 新建"46-文字"合成

⑤ 在【项目】中选择素材"水墨效果.mov"添加至"传承"合成的【时间线】面板中，将图层"水墨效果.mov"的起始点放在2秒处位置，并执行【效果】>【通道】>【反转】菜单命令。选择图层"45-文字"，设置【轨道遮罩】的选项为"亮度"遮罩，如图4-67所示。

⑥ 选择图层"水墨效果.mov"和"46-文字"，执行【预合成】，修改【新合成名称】为"46-水墨文字"，保持默认【将所有属性移动到新合成】选项不变，如图4-68所示。

图4-67　将"水墨效果.mov"图层起始点放在2秒处,"45-文字"【轨道遮罩】设为"亮度"遮罩

⑦ 在【项目】中选择素材"46字幕条"添加至"传承"合成的【时间线】面板中，设置【缩放】属性的值为（145.0，100.0%），如图4-69所示。

图4-68　新建"46-水墨文字"合成

图4-69　对"46字幕条"缩放效果进行设置

⑧ 单击键盘空格键，预览效果，如图4-70所示。

图4-70　预览步骤四的完成效果

后面的四个合成分别是："关爱"时长为20秒08帧；"幸福"时长为25秒24帧；"创新"时长为16秒16帧；"拼搏"时长为24秒00帧。

"关爱"与"传承"合成的步骤、参数基本一致；"创新""幸福""拼搏"与"精业"合成的步骤、参数基本一致，可参照以上的参数来完成，这里就不再赘述。完成效果如图4-71～图4-74所示。

图4-71　"关爱"合成效果图

图4-72　"创新"合成效果图

模块四　影视画面声音与图像处理

图4-73 "幸福"合成效果图

图4-74 "拼搏"合成效果图

图4-75 新建合成"总合成"
并对其进行设置

步骤五 总合成与定版

① 执行Ctrl+N【新建合成】，创建一个【宽度】为1920px、【高度】为1080px、【像素长宽比】为"方形像素"、【帧速率】为25、【持续时间】为2分30秒、【背景颜色】为黑色的合成，并将其命名"总合成"，如图4-75所示。

② 在【项目】中选择"传承""精业""关爱""创新""幸福""拼搏""背景"等合成和图片"合影.png"添加至"总合成"的【时间线】面板中，排列如图4-76所示。

图4-76 总合成时间线

③ 在总合成中将【时间指示滑块】放在第0帧的位置，双击【项目】中"配乐.mp3"，设置【入点】为1分32秒16帧，设置【出点】为4分02秒13帧，点击【叠加编辑】将素材添加至"总合成"的【时间线】面板中，在第0秒0帧的位置设置【音频电平】的值为"–60"，如图4-77；在第0秒15帧的位置设置【音频电平】的值为"–20"，如图4-78所示。

图4-77 第0秒0帧位置的【音频电平】参数

图4-78 第0秒15帧位置的【音频电平】参数

④ 选择"传承"图层，开端处设置在0秒0帧位置，设置其图层【不透明度】属性，在31秒07帧位置设置其【不透明度】属性的值为0%，在33秒07帧位置设置其【不透明度】属性

的值为100%；如图4-79所示。

图4-79　在33秒07帧的位置进行的【不透明度】的参数设置

⑤选择"精业"图层，开端处设置在33秒07帧位置，设置其【不透明度】属性的值为0%；在34秒07帧位置设置其【不透明度】属性的值为100%；在52秒15帧位置设置其【不透明度】属性的值为100%，在54秒15帧位置设置其【不透明度】属性的值为0%；如图4-80所示。

图4-80　开端处在33秒07帧的"精业"图层【不透明度】的参数设置

⑥选择"关爱"图层，开端处设置在54秒15帧位置，设置其【不透明度】属性的值为0%；在55秒15帧位置设置其【不透明度】属性的值为100%；在1分12秒19帧位置设置其【不透明度】属性的值为100%，在1分14秒19帧位置设置其【不透明度】属性的值为0%；如图4-81所示。

图4-81　在1分14秒19帧的位置进行【不透明度】的参数设置

⑦选择"创新"图层，开端处设置在1分14秒19帧位置，设置其【不透明度】属性的值为0%；在1分15秒19帧位置设置其【不透明度】属性的值为100%；在1分29秒16帧位置设置其【不透明度】属性的值为100%，在1分31秒16帧位置设置其【不透明度】属性的值为0%；如图4-82所示。

图4-82　开端处在1分14秒19帧的"创新"图层【不透明度】的参数设置

⑧选择"幸福"图层，开端处设置在1分31秒16帧位置，设置其【不透明度】属性的值为0%；在1分32秒16帧位置设置其【不透明度】属性的值为100%；在1分54秒20帧位置设置其【不透明度】属性的值为100%，在1分56秒20帧位置设置其【不透明度】属性的值为0%；如图4-83所示。

图4-83 在1分54秒20帧的位置进行【不透明度】的参数设置

⑨ 选择"拼搏"图层,开端处设置在1分56秒20帧位置,设置其【不透明度】属性的值为0%;在1分57秒20帧位置设置其【不透明度】属性的值为100%;在2分18秒20帧位置设置其【不透明度】属性的值为100%,在2分20秒20帧位置设置其【不透明度】属性的值为0%;如图4-84所示。

图4-84 在1分56秒20帧的位置进行【不透明度】的参数设置

⑩ 选择"合影"图层,开端处设置在2分18秒20帧的位置。设置其【缩放】属性的值为(30.0,30.0%),效果如图4-85所示。

图4-85 "合影"图层设置【缩放】属性后的效果图

⑪ 选取【矩形工具】添加形状图层,【填充】黄色(R:252 G:188 B:44),修改【形状图层】名称为"线条",设置【位置】属性为(960.0,472.0);使用【横排文字】工具,创建一个"传承 精业 关爱 创新 幸福 拼搏"文字图层,设置【字体】为"方正粗黑宋简体",【字体大小】为70px,【字符间距】为140px,【字体颜色】为黄色(R:252 G:188 B:44)。设置【位置】属性的值为(966.0,160.0),效果如图4-86所示。

传承 精业 关爱 创新 幸福 拼搏

图4-86 "传承 精业 关爱 创新 幸福 拼搏"文字图层完成效果图

⑫ 选择"线条"和文字图层,执行【预合成】,修改【新合成名称】为"标题",保持默认【将所有属性移动到新合成】选项不变,如图4-87所示。选择"标题"图层,执行【效果】>【过渡】>【百叶窗】效果,在2分21秒05帧时设置【过渡完成】的值为100%,在2分21秒20帧时设置【过渡完成】的值为0%,如图4-88所示。

图4-87 新建预合成"标题"并对其进行设置

图4-88 【百叶窗】参数设置

⑬ 执行【Ctrl+Y】快捷键命令,修改【图层名称】为"定版文字1",【颜色】为黑色。选取【钢笔工具】画一条曲线,如图4-89所示。选择"定版文字1"图层执行【效果】>【过时】>【路径文字】菜单命令,弹出【路径文字】窗口,编辑文本"我是教师,我愿意和你们在一起",【字体】为"STXingkai",如图4-90所示,【自定义路径】为"蒙版1",【填充颜色】为黄色(R:252 G:188 B:44),【字符】>【大小】为"75.0",【左边距】为"180.00",如图4-91所示。

⑭ 选择"定版文字1"图层,执行【效果】>【透视】>【投影】菜单命令,设置【距离】的值为"15.0",设置【柔和度】的值为"30.0",如图4-92;选择"定版文字1"图层,执行

图4-89 钢笔工具画一条曲线

图4-90 在路径文字窗口输入文本

图4-91 路径文字参数设置

模块四 影视画面声音与图像处理

【效果】>【过渡】>【线性擦除】效果，设置【擦除角度】的值为（0x-90.0°），如图4-93所示。在2分19秒24帧时设置【过渡完成】的值为100%，在2分21秒00帧时设置【过渡完成】的值为0%，设置【羽化】的值为"50.0"，效果如图4-94所示。

图4-92 【投影】效果设置

图4-93 【线性擦除】效果设置

⑮ 在【项目】中选择素材"定版遮罩条.png""汇聚力量传播文明.png""工艺美术学院标志.png""辽宁经济职业技术学院标志.png"添加至"总合成"的【时间线】面板中，放置在"标题"图层的下方。选择"定版遮罩条.png"图层，将图层水平翻转。选择"汇聚力量传播文明.png"图层，设置【缩放】属性的值为（40.0，40.0%）；设置【位置】属性的值为（575.0，920.0）。选择"工艺美术学院标志.png"图层，设置【缩放】属性的值为（45.0，45.0%）；设置【位置】属性的值为（1670.0，980.0）。选择"辽宁经济职业技术学院标志.png"图层，设置【位置】属性的值为（1540.0，980.0）。效果如图4-95所示。

图4-94 效果图

图4-95 遮罩条效果图

⑯ 选择"定版遮罩条.png""汇聚力量传播文明.png""工艺美术学院标志.png""辽宁经济职业技术学院标志.png"图层，执行【预合成】，修改【新合成名称】为"遮罩条"，默认【将所有属性移动到新合成】选项。选择"遮罩条"图层，执行【效果】>【过渡】>【线性擦除】效果，设置【擦除角度】的值为（0x-90.0°），在2分22秒14帧时设置【过渡完成】的值为100%，在2分25秒00帧时设置【过渡完成】的值为0%，设置【羽化】的值为"50.0"，如图4-96所示。

图4-96 【线性擦除】过渡参数设置

⑰ 选择"定版文字1"与"合影.png"图层，添加图层【不透明度】属性的关键帧动画，在2分24秒00帧位置设置其【不透明度】属性的值为100%，在2分26秒00帧位置设置其【不透明度】属性的值为0%，如图4-97所示。

图4-97 在2分26秒00帧的位置进行的【不透明度】的参数设置

⑱ 使用【横排文字】工具，创建一个"坚守岗位 坚守信仰 做新时代的'四有'教师"文字图层，设置【字体】为"交通标志专用字体"，【字体大小】为"130像素"，【行间距】为"222像素"，【字符间距】为"0"，【字体颜色】为橘黄色（R:248　G:137　B:25），【描边】为"2像素"并选择"在填充上描边"选项，【垂直缩放】的值为"115%"，如图4-98所示；修改图层的名称为"定版文字"。

图4-98 对新建文字图层的参数进行设置　　　图4-99 【投影】参数设置

⑲ 选择"定版文字"图层，设置【位置】属性的值为（986.0,425.0）。执行【效果】>【透视】>【投影】菜单命令，设置【不透明度】的值为"30%"，【距离】的值为"15.0"，设置【柔和度】的值为"35.0"，如图4-99所示；添加图层【不透明度】属性的关键帧动画，在2分25秒00帧位置设置其【不透明度】属性的值为0%，在2分26秒00帧位置设置其【不透明度】属性的值为100%，设置如图4-100所示。

图4-100 "定版文字"图层的参数设置

⑳ 单击键盘空格键，预览效果如图4-101所示。

模块四　影视画面声音与图像处理　129

图4-101 "定版文字"图层完成后的效果

 任务评价

请根据表4-6中的任务内容进行自检。

表4-6 模块四任务三任务内容自检表

序号	项目	鉴定评分点	分值	评分
1	创建背景	熟练掌握平面元素的运用，颜色搭配，色调等	10	
2	水墨文字	熟练掌握文字工具的应用 掌握【反转】【轨道遮罩】与【预合成】在制作中的应用技巧	30	
3	合成配乐	熟练掌握音频电平与【波形】属性的设置技巧； 熟悉音频节奏的搭配技巧	20	
4	合成与定版	熟练掌握【百叶窗】【路径文字】【投影】【线性擦除】等效果插件的应用，熟练把握影片节奏与韵律	40	

 能力拓展

项目名称：公益短片

创作思路：关于社会主义核心价值观的公益短片。

制作要求：1. 多人分工合作，讨论制作方案。
2. 拍摄图像与采集声音，并进行美化处理。
3. 根据需要设计制作文字元素。
4. 输出为avi格式的影片。

模块五　影视画面转场与效果表现

学习情境描述

画面视觉效果是决定影视作品是否成功、是否能够让观众喜爱的关键，是世界电影行业抢夺票房的终极利器。视觉效果是在叙事和表现的过程中，以故事情节的性质和剧情的节奏线为基础，以人物关系和规定情景的中心任务为依据，结合戏剧情节、造型因素、语言动作、情节节奏以及画面造型的特征，同时还要考虑声画结合，通过画面呈现出的色彩搭配与影调、特效技术等展现出来的内外统一、鲜明的节奏感。

2021年，正值中国共产党建党一百周年之际，本模块的学习内容是设计制作献礼中国共产党建党百年的公益短片《牢记使命·坚守信仰》。按照策划与脚本的设计，接下来我们要运用技术手段与镜头语言来充分展现画面的视觉效果与节奏感。

能力要求

通过本模块中实践任务的训练，促使学习者要达到的能力目标是：
1. 提升学习者对画面效果的掌控能力与节奏把握能力；
2. 培养学习者对画面视觉效果的设计与技术实现能力；
3. 培养学习者在后期制作方面的思维及创新能力。

素质要求

在本模块任务的实践训练里，需要学习者在影视编辑的过程中，坚守对职业的敬畏和热爱，着眼于细节的耐心、执着、坚持的精神，敢于突破自我，追求精益求精的品质，注重影视画面效果与节奏的表现，提升影视作品的魅力与质量。

"臣之所好者道也，进乎技矣。"庖丁之语，解答了自己解牛何以神乎其技，道出了一个工匠追求技艺的价值所在。工匠，是生活美学世界的创造者和呈现者，而百工之事的价值就在于一人之身而百工之所为备，体现了一种平凡而伟大之美。传承大国工匠精神，树立远大职业梦想。

任务一 《牢记使命·坚守信仰》镜头——时间效果设计

学习目标
1. 了解影视画面时间效果设计的理论知识
2. 掌握影视镜头语言的基本理念与技巧
3. 熟练掌握数码相机、摄像机的操作技巧
4. 熟练掌握Adobe Premiere、Adobe After Effects软件的使用

案例《牢记使命·坚守信仰》

 任务描述

公益短片《牢记使命·坚守信仰》讲述的是高校校园里的平凡故事，按照不同的人物与视角划分为六个部分，总时长1分45秒。其中有13秒的时间是展示一名专业教师的工作场景，在设计中为了使画面呈现出变化丰富的视觉效果，在拍摄、制作里我们加入了一些技术技巧。本任务主要学习如何完成公益短片中专业教师授课部分的时间效果设计。

 任务分析

公益短片的创作时长一般多集中在30秒到180秒之间。《牢记使命·坚守信仰》的总时长是105秒，要在13秒的时间里表现一名专业教师的工作场面，很难选择哪几个镜头能够代表党员教师坚守岗位的敬业精神。教师这个职业是教书育人，为社会主义事业培养接班人的，在这样的一项长期而艰巨的工作任务中，最能够说明教师辛勤付出，体现教师热爱工作的就是时间。

在同一场景中，使用正常时间与延时效果相叠加的两个不同的时间效果。在这13秒钟的时间里，前景着重表现一位青年教师的教学场景，而背景中则是运用延时效果来制作的学生学习实践的过程，节奏的重叠，也意在表达时间在悄悄流逝。

 知识讲解

画面时间效果与现实生活中的时间不同，影视中的时间是非常灵活、自由、

主观的，绝对意义的时间在影视中是不存在且没有意义的。早期的影视是不能自由控制时间的，银幕时间的长度只能与事件过程的时间长度相同，也不存在角度和景别的变化。

在经历了格里菲斯、爱森斯坦、普多夫金等艺术大师的探索以及科学技术的发展后，电影逐步走向成熟并获得解放，蒙太奇理论的诞生创造了新的电影时间，这种时间有自己的规律和艺术语言，从此，电影支配了时间。

一、画面时间延长

时间延长是最常用的一种表现技法，指通过对前期素材进行整合，将几秒钟、几十秒钟或者几分钟发生的行为事件加以扩展，形成一种宏观立体式的时间模式，如将几秒钟延长到一分钟左右，或者将几十秒延长到几分钟，几分钟延长到几个小时等。在影视中时常用延长来表达特殊的目的或增长艺术表现力，而观众往往感觉不到时间的延长，这是因为延长本身是一种审美体验或是审美育的一部分，这种艺术上的"真实时间"在影视作品中被不留痕迹地表现出来，既增强了观众的观影体验，又加深了对重点片段的印象。如图5-1电影《X战警　天启》中的慢镜头。

图5-1　电影《X战警　天启》中的慢镜头

1. 穿插镜头

穿插镜头对于延长时间而言主要有两方面作用：一是丰富画面内容信息，以达到烘托气氛渲染情绪的效果；二是穿插心理活动镜头来延长时间。如图5-2电影《沐浴之王》中的镜头就是利用穿插镜头的方式，通过浴神宫的标志牌来引导主人公肖翔思维与情绪变化，画面中是他回想起遇难前事情的经过，以这种手法有效地、合理地延长了画面时间。

2. 平行蒙太奇

用平行蒙太奇的手法延长时间，可以使观众更为深刻地体会到影片想要传达出来的思想，进一步丰富观众的观影体验。电影《疯狂的石头》就是典型的代表案例，如图5-3所示。

3. 多角度拍摄

用不同机位、不同景别来表现同一动作，然后通过剪辑链接在一起。这种多角度拍摄手法常应用在想要将比较短的片段延长的时候，以增强画面信息的丰富性，增加动作的动感，同时也能够使观众对所拍摄的内容有一种更立体的了解。电影《战马》中这段骑兵攻击的镜头就是多角度拍摄的，如图5-4所示。

图 5-2　电影《沐浴之王》中的穿插镜头

图 5-3　电影《疯狂的石头》中的平行蒙太奇镜头

图 5-4　电影《战马》中多角度拍摄的镜头

4.慢镜头

电影《X战警 逆转未来》中的慢镜头情节，通过与实时动作的对比从视觉上暗示出了两种不同的意识形态，慢镜头创作出的心理节奏的变换，使观众有了更美好的观影体验（图5-5）。

图5-5 电影《X战警 逆转未来》中的慢镜头

因此，恰到好处的延长，不仅可以让事件表现得更加立体全面，而且可以令观众对导演刻意强调的情节印象深刻，情感诉求得到满足，甚至产生共鸣，这就是艺术创造出来的时间魅力。

二、画面时间压缩

时间压缩也是一种时间的艺术，具有艺术性和功能性特点。它打破了人们正常的视觉习惯，在短短几秒内就可以表达事物缓慢变化的过程，通常是以空镜头的形式出现在片头、片尾、一个片段的开始或者结束的部分，主要用来渲染气氛。比如我们看到的斗转星移、风云变幻的镜头，表达的是一种岁月流逝、时光转变的主题。

1.压缩时间效果

压缩时间效果对影视常规剪辑有着至关重要的影响，一个片子如果冗余镜头过多常会让观众产生审美疲劳。何为冗余镜头？比如说，有一个人被人追，在逃跑的时候看到一辆摩托，这个时候如果还要描述这个人怎么开车、踩油门，势必影响整个逃跑过程的这种紧张的节奏，降低观赏性，所以，只需要保留看到车，然后骑车狂奔的场景。这样时间看似被压缩了，但是剪辑的目的达到了，就是实现了节奏的紧凑，形成了观众紧张的心理感受。如《谍影重重》中的片段，如图5-6所示。

图5-6 电影《谍影重重》中压缩了时间效果的镜头

2.延时摄影效果

延时摄影又叫缩时摄影，在摄像操作中也叫作间隔拍摄，是一种将时间压缩的拍摄技术。是通过定时或者间断记录的手法，把几分钟、几小时甚至是几天几年的过程压缩在一个较短的时间内以视频的方式播放，主要用以呈现明显变化的影像或者景物缓慢变化的过程。

图 5-7 《城市街景》延时摄影镜头

延时摄影通常应用在拍摄城市风光、自然风景、天文现象、城市生活、建筑制造、生物演变等题材上，如图 5-7 所示。通过延时摄影的方式能够很好地展示出拍摄对象连续演变及运动的过程，或从无到有的过程，给人直观的感受和视觉的冲击。也是影视创作的一种镜头语言，便于加快影片节奏，表达时间飞逝的意境。

三、画面时间停滞

时间停滞也称"冻结"，是依靠影视特效让时间暂时停止的一种表现手法，现实生活中，时间的流逝无法阻止，唯有影视作品可以完成时间停顿的效果。

画面在播放的过程中突然停顿，但放映时间还在继续流动，即利用观众的观影时间来观看停滞时间所要表达的内容。时间的停顿意味着时间的扩展，也起到延长时间的效果。电影《被掩盖的时间》中瞬间时间停滞了，除了两个主人公以外，其他人都定格在时间里，如图 5-8 所示。

图 5-8 电影《被掩盖的时间》中时间停滞的镜头

有时候停顿在整个影视作品中可以起到调节节奏、引起观众注意画面信息的效果，同时定格常被用在影片的结尾处，起到戛然而止的效果，例如《盗梦空间》的结尾就是如此，陀螺还在转着，时空是否真实留给观众猜想，让观众产生了期待后续故事的欲望，如图 5-9 所示。

图 5-9 电影《盗梦空间》影片结尾部分的镜头

模块五 影视画面转场与效果表现　137

四、画面倒转与倒叙

1. 倒转

倒转是一种近似于快镜头和慢镜头的手法，只不过顺序是完全相反的，是一种反现实和反物理的形态显现。倒转大多被用在幻想类或者抒情类题材作品中，在这类作品中大多用以表达一种重回过去、重新来过的美好愿望，如图5-10所示。

图5-10　电影《拆墙的人》中的倒转镜头

2. 倒叙

倒叙是影视叙事最常用的一种方法，即由现在一直讲到过去；或者通过旁白的叙述，用现在的视角讲述过去的故事。电影《除暴》就是应用倒叙的方式进行故事开篇的，如图5-11所示。

图5-11　电影《除暴》中倒叙的镜头

五、未来时间

影视时间的自由度在于可以把握时间的脉络，根据剧情的需要呈现未来的真实场景，不仅

仅只是种臆测、联想，而是即将发生或者极有可能发生的事情。这种时间具有两个特点：一是一种未来的"真实存在"，二是一种经过创作者再创造的伟大构想。电影《唐人街探案》中，秦风与唐仁进行颂帕死亡案件的推演，这段情节中时间的变化特别丰富，有回忆过程，有推演、臆测的情节，直到凶手出现，时间才巧妙地变回现实。反观整个片段，推测部分既是未来时间的表现，又是真实情节的存在，起到将影片故事情节继续向前推进的作用，如图5-12所示。

图5-12　电影《唐人街探案》中时间变化的镜头

此外，还有一种形式是对既定事实的重新思考和审视。这和对未来的想象预测在编排方式上很相似，都是通过严谨的逻辑推理而产生的，只不过对未来的想象是推测，而后者则是通过否定既定事实达到澄清事实的目的，从而揭示出事实的真相。

 任务实施

《牢记使命·坚守信仰》素材

《牢记使命·坚守信仰》工程文件

步骤一　拍摄教师授课素材

① 准备摄像机或带有延时摄影功能的数码相机（图5-13），固定机位三脚架（图5-14），还有摄像灯光、反光板、绿色背景布、背景布支架等。本模块项目拍摄用的是Sony PXW-FS7摄像机。

图5-13　Sony PXW-FS7摄像机

图5-14　摄像机三脚架

模块五　影视画面转场与效果表现 | 139

② 在场景中架设摄像机，进行调试与布光，对演员进行调度安排，如图5-15、图5-16所示。

图5-15　布置场景1　　　　　　　　图5-16　布置场景2

③ 开机拍摄，根据我们需要的效果与拍摄要求进行拍摄，切记一旦开机拍摄，摄像机的定位点就不能再改变了。如图5-17、图5-18所示。

图5-17　拍摄现场1　　　　　　　　图5-18　拍摄现场2

④ 进行回放，检查拍摄效果，如果没有问题就可以导出视频了。

步骤二　拍摄同机位学生布景、拍摄过程的延时素材

① 调试摄像机，调节菜单设置间隔拍摄，如图5-19所示。

图5-19　设置菜单键

② 执行菜单>用户>间隔录制功能，或直接使用摄像机升降格功能也可实现延时摄影的效果。这要根据实际应用的摄像机功能进行设置。开启间隔录制功能，设置间隔时间为1秒，设置帧数为1帧，如图5-20所示。

图 5-20　设置间隔录制

③ 单击 SHUTTER 按钮，设置快门速度为 1/3 秒，使拍摄画面具有拖尾效果，如图 5-21 所示。

图 5-21　设置快门速度

④ 安排学生进行布景、拍摄演练，此时摄像机可以进行拍摄。大约 3～5 分钟时间，演练完成。如图 5-22 所示。

图 5-22　进行布景、拍摄演练

⑤ 进行回放，检查拍摄效果，如果没有问题就可以导出视频了。

步骤三 抠像、制作"专业教师"部分

① 启动Adobe After Effects CC 2018中文版，保存项目，命名为《牢记使命·坚守信仰》。

② 执行【新建合成】>【合成设置】菜单命令，创建一个【预设】为"自定义"的合成，设置【宽度】为1920px、【高度】为1080px、【像素长宽比】为"方形像素"、【帧速率】为25、【持续时间】为15秒、【背景颜色】为黑色，并将其命名"专业教师"，如图5-23所示。

③ 执行【文件】>【导入】>【文件】菜单命令，弹出【导入文件】面板，选择素材"教师（1）""教师（2）"，单击【导入】键，导入素材。点击【文件夹】图标建立文件夹，修改命名为"专业教师"，将素材"教师（1）""教师（2）"

图5-23 对新建合成"专业教师"进行设置

拖拽至文件中，如图5-24所示。然后，再将素材"教师（1）"拖拽到"专业教师"合成里，如图5-25所示。

④ 将【时间指示滑块】放置在5秒的位置，执行【编辑】>【拆分图层】菜单命令，如图5-26所示，或者按下快捷键Ctrl+Shift+D，如图5-27所示，将下方的"教师（1）"重新命名为"场记板"。将"场记板"【图层】拖至顶部，关闭"教师（2）"【图层】的显示开关。

图5-24 创建"专业教师"文件夹

图5-25 拖拽"教师（1）"素材到"专业教师"合成里

图5-26 【拆分图层】菜单命令

图5-27 拆分后的效果

⑤ 选择"场记板"图层，执行【效果】>【抠像】>【keylight】，用【屏幕颜色吸管】吸取图像中的绿色背景布（图5-28），然后将【屏幕增益（Screen Gain）】的值调至"120.0"

（图5-29），这时打开"教师（2）"【图层】的显示开关，单击空格键，我们可以看到抠像以后的效果，如图5-30所示。

图5-28　吸取颜色

图5-29　keylight界面

图5-30　抠像后效果

⑥选择"场记板"图层，单击鼠标【左键】不放，将"场记板"图层的结束点拖拽至左边2秒的位置，如图5-31所示。

图5-31　对"场记板"图层的设置

⑦选择"场记板"图层，在英文输入法下，执行【快捷键】T，在1秒14帧处点击【不透明度】属性【码表】，插入【关键帧】，在1秒22帧处，插入【关键帧】，调整参数值为0%，如图5-32所示。

图5-32　在1秒22帧的位置进行【不透明度】属性设置

⑧选择"场记板"图层，打开【图层】音频开关，在1秒02帧处，插入【音频电平】的【关键帧】，在第23帧处，将【音频电平】的参数值修改为（−120.00dB），如图5-33所示，在1秒14帧处插入【音频电平】的【关键帧】，在2秒02帧处，设置【音频电平】的参数值为（−30.00dB），如图5-34所示。

图5-33　在第23帧的位置修改【音频电平】参数

模块五　影视画面转场与效果表现 143

图5-34　在2秒02帧的位置修改【音频电平】参数

⑨ 选择"教师（1）"图层，选取【钢笔工具】，在"教师（1）"图层上画【蒙版】，如图5-35所示。

⑩ 选择"教师（1）"图层，执行【效果】>【抠像】>【keylight】，用【屏幕颜色】吸管吸取图像中的绿色背景布，抠出"教师（1）"中所需图像效果如图5-36所示。

图5-35　在"教师（1）"图层上画出蒙版效果

图5-36　抠像效果

图5-37　对【时间伸缩】参数进行调整

⑪ 将【项目】面板中"教师（2）"拖入"专业教师"合成中，执行【右键】>【时间】>【时间伸缩】命令，将【新持续时间】值修改为"0:00:13:15"，如图5-37所示。将起始点拖至1秒12帧处。

⑫ 关闭"场记板""教师（1）"两个图层的显示开关。选择"教师（2）"图层，在1秒15帧处，执行【合成】>【帧另存为】>【文件】菜单命令，默认命名"专业教师（0-00-01-15）.psd"，点击渲染输出，存储到指定位置，如图5-38、图5-39所示。

图5-38　输出单帧图像

图5-39　输出设置

⑬ 执行【文件】>【导入】>【文件】菜单命令，也可双击【项目】库内空白处，弹出【导入文件】面板，从【文件夹】中选择"专业教师（0-00-01-15）.psd"。单击【导入】键，导入"专业教师"素材【文件夹】中。拖拽"专业教师（0-00-01-15）.psd"至"专业教师"合成中。打开"场记板""教师（1）"图层的显示开关，如图5-40所示。

图5-40　图层显示开关设置

⑭ 选择"教师（2）"图层，执行【效果】>【模糊和锐化】>【CC Radial Fast Blur（径向快速模糊）】菜单命令，设置参数【Amount（模糊度值）】的值为"70"，【Zoom（变焦值）】调整为【Brightest（最亮）】，如图5-41所示，完成后画面效果如图5-42所示。

图5-41　对"教师（2）"图层【CC Radial Fast Blur】菜单的参数进行设置　　　图5-42　画面效果

⑮ 选择"教师（1）"图层，按下快捷键Ctrl+D进行复制，将得到的新图层命名为"倒影（1）"，用【钢笔工具】为"倒影（1）"添加【蒙版】，修改"蒙版2"选项为【交集】，【蒙版羽化】的值为（100.00，100.00），【不透明度】为"20%"。打开"倒影（1）"图层的三维开关，在【变换】中设置【x轴旋转】数值为"0x+180.0°"，调整【位置】的参数为（1019.0，1334.0，0.0），如图5-43所示。画面效果如图5-44、图5-45所示。

图5-43　对【蒙版】的参数进行设置

模块五　影视画面转场与效果表现　145

图5-44 对"倒影(1)"图层进行设置时画面中呈现的效果　　图5-45 "倒影(1)"完成后的画面效果

⑯ 选择"倒影(1)"图层,按下快捷键Ctrl+D进行复制,将得到的新图层命名为"倒影(2)",修改"蒙版2"位置,调整【位置】的参数为(1020.0,1341.0,0.0),如图5-46所示。画面效果如图5-47所示。

图5-46 "倒影(2)"位置参数设置　　图5-47 "倒影(2)"画面效果

⑰ 选择"倒影(2)"图层,按下快捷键Ctrl+D进行复制,将得到的新图层命名为"倒影(3)",修改"蒙版2"位置,调整【蒙版羽化】值为(10.00,10.00),设置【不透明度】属性的值为"30%"。设置【位置】属性的值为(1014.0,1417.0,0.0),如图5-48所示。画面效果如图5-49所示。

图5-48 "倒影(3)"参数设置　　图5-49 "倒影(3)"画面效果

⑱ 选择"倒影(3)"图层,按下快捷键Ctrl+D进行复制,将得到的新图层命名为"倒影(4)",修改"蒙版2"位置,调整【蒙版羽化】值为(10.00,10.00),设置【不透明度】属性的值为"10%"。设置【位置】的参数为(1018.0,1556.0,0.0),如图5-50所示。画面效果如图5-51所示。

图5-50 "倒影（4）"参数设置　　　　图5-51 "倒影（4）"画面效果

⑲ 将"倒影（1）""倒影（2）""倒影（3）""倒影（4）"图层，拖拽至"教师（1）"图层的下方，如图5-52所示。

图5-52 将图层"倒影（1）"～"倒影（4）"拖拽至图层"教师（1）"下方

⑳ 将【项目】中"专业教师（0-00-01-15）.psd"图层，添加到"专业教师"合成中，在"场记板"图层的下方，使用【钢笔工具】绘制"蒙版1""蒙版2"和"蒙版3"，如图5-53所示。设置"蒙版2"与"蒙版3"【蒙版模式】的属性为"相减"，如图5-54所示。

图5-53 绘制蒙版　　　图5-54 设置"蒙版2"与"蒙版3"【蒙版模式】的属性为"相减"

㉑ 单击键盘【空格键】，预览效果，如图5-55所示。

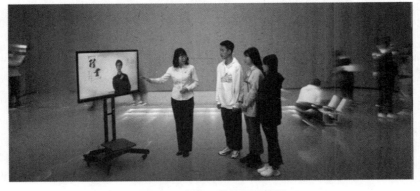

图5-55 任务一最终画面效果

模块五　影视画面转场与效果表现

任务评价

请根据表5-1中的任务内容进行自检。

表5-1 模块五任务一任务内容自检表

序号	项目	鉴定评分点	分值	评分
1	拍摄绿背	摄像机架设、调试与布光	20	
2	拍摄延时	摄像机间隔录制功能的设置	20	
3	抠像	熟练使用抠像插件	25	
4	合成制作	熟练使用合成软件、插件使用合理	25	
5	调整画面	熟练使用颜色校正	10	

能力拓展

项目名称：时间效果制作

创作思路：参照任务，自主进行时间效果的创意设计。

制作要求：1.要以呈现视觉时间的表现效果为设计的主线。

2.视觉效果要合理体现主题立意。

3.制作mp4成片。

任务二 《牢记使命·坚守信仰》镜头——空间叠加效果设计

学习目标

1. 了解影视画面空间效果设计的理论知识
2. 掌握影视镜头语言的基本理念与技巧
3. 熟练掌握数码相机、摄像机的操作技巧
4. 熟练掌握Adobe Premiere、Adobe After Effects软件的使用

任务描述

公益短片《牢记使命·坚守信仰》讲述的是高校校园里的平凡故事，按照不同的人物与视角划分为六个部分，总时长1分45秒。其中有12秒的时间是展示一

名食堂管理员的日常工作程序，设计中为了使画面呈现出一种程序性的、环节变换的视觉效果，在制作中我们采用了空间叠加的技巧。本任务主要学习如何完成公益短片中食堂管理员部分的空间叠加效果设计。

任务分析

空间叠加是影视语言的一种表现形式，是运用不同时空的镜头画面重新解构产生新的寓意和思想，表达完整的含义，创造新的意境与叙述效果。

任务中食堂管理员的工作是一种程序性的、责任性的工作，日常的采购、分拣到厨房的每道工序，直到餐桌，每个环节都是其工作的监督管理范围。要保障师生的健康饮食，其监督责任是非常艰巨的。要在12秒的镜头时间里表现一名食堂管理员的众多工作场面，最有效的办法就是利用镜头的叠加产生空间转移的视觉效果。

知识讲解

影视空间是指影视画面内的空间动态。一幅画面既是静止的快照，又是活动画面的一部分，加之色彩和光影的作用，加上造型因素的运动和变化就形成了影视的多维空间。空间纵深感的展现和造型直接决定了空间带给观众的舒适度和美感。

一、画面的空间结构

影视是运动的图像，是画面的组合不间断的变化。画面空间结构需要有两个重要的叙事元素——画面方向和对比。画面方向是指人物或物体的运动方向，它可以提示人物之间或事物之间的关系，比如对立、个性和冲突等，一般分为三个方向轴。

X轴：是指将画格水平切割的那条线。物体可以沿着X轴从左往右或从右往左运动。

Y轴：是指将画格垂直切割的那条线。物体可以沿着Y轴往上或往下运动，即从画格上方移动到下方或从下方移动到上方。

Z轴：是指画格中由前景到后景或由后景到前景的轴线。Z轴给予了观众三维空间或景深的感觉。

按画面方向，空间可分为画内空间和画外空间。画内空间主要是指画框之内，即银幕4个边框之内映出的环境空间，画内空间是有限的；画外空间是指银幕4个边框之外所存在的空间，是观众想象出来的一种空间。

二、影视空间的分类

画面展示的空间是对广阔现实世界的选择与省略，它打破了人眼正常区域范围的限制，根据创作者的意图分割成不同视点、不同景别的局部空间，通过这种局部空间的重新组合，与整

体的现实空间联系起来。影视作品展现的空间一般有两种模式，一种是再现空间，一种是构成空间。

1. 再现空间

再现空间指通过摄像机推、拉、摇、移、跟等多种运动形式不断变换视点并改变画面的空间格局再现物质的直观行为空间，即以连续的、不中断的记录方式展现完整统一的空间。再现空间手法被广泛地运用在一些强调真实性、客观性的作品中，为了突出纪实性，长镜头是最有利的表现手法。再现空间也可以通过三维动画和真人扮演展示的形式来表现。

2. 构成空间

构成空间不是真实空间在屏幕上的直接反映，而是将一系列记录着真实空间的片段，经过选择、取舍、重新组合后构成的新的空间形态，就是我们通常所说的用剪辑"创造出的空间"。再现空间多用长镜头来还原现场环境，而构成空间主要依赖于蒙太奇。把空间分割、压缩、重新组合，利用观众的心理经验和视觉幻觉，将实际生活中并不存在的空间呈给观众，观众在观看影视作品时，即使是不在一个空间的镜头，只要符合观众的一般心理经验就会不自觉地默认连续出现的镜头之间的联系。

三、影视空间的拓展方法

我们知道影视时间可以延长，同样影视的空间也是可以拓展的。拓展影视空间不仅可以丰富叙事空间的广度，而且能模拟真实空间，节约成本并且能起到辅助叙事的作用，下面我们详细分析一下影视空间拓展的方法。

1. 情景再现

情景再现是纪录片常用的手段，在法制节目中经常使用，就是还原当时的情境，让观众对事件的描绘有更加形象的体会。在编辑手法上，多使用四角有阴影、中间发亮的压脚效果，也有的用动画的方式呈现。

2. 数字技术

实时的抠像技术和动作捕捉等CG技术，将影视数字技术推向了前所未有的高度，使得影视创作的空间广度和深度都有了极大的拓展。蓝屏和绿屏技术的使用不仅节约了成本，而且极大地拓展了影视的空间，还原了逼真的环境。

3. 多画幅结构空间

多画幅空间有助于拓展空间和展示丰富的信息。多画幅结构空间可以是画中画的形式，也可以是并置和重叠的形式。空间的并置和重叠指的是把一个或多个意义相关或不相关的元素邻近并置或叠加起来，以表现一种新的含义。

4. 回忆性空间

回忆性空间是延展空间叙事的一种方式，多用于倒叙叙事，或者案情回顾，一般用柔光暖色调来表现回忆的画面。有的也会用到老电影效果或者黑白画面来表现过去的时空。

5. 想象空间

想象空间大都用在幻想类题材上，是人们假想的情景。在有的影视剧中用于臆想，比如表现一个人在睡觉时的画面，推到近景之后闪白，于是空间就进入到这个人天马行空的梦中世界里。或者在一个人捉弄另外一个人的时候，捉弄人的人会假想这个人被捉弄的情景。

 任务实施

步骤一　打开项目

① 打开项目《牢记使命·坚守信仰》.aep。

② 执行 Ctrl+N【新建合成】>【合成设置】菜单命令，创建一个【预设】为"自定义"的合成，设置【宽度】为1920px、【高度】为1080px、【像素长宽比】为"方形像素"、【帧速率】为25、【持续时间】为15秒、【背景颜色】为黑色，并将其命名为"食堂管理员"，如图5-56所示。

图5-56　新建"食堂管理员"合成并进行设置

步骤二　导入素材并整理

① 执行【文件】>【导入】>【文件】菜单命令，弹出【导入文件】面板，从文件夹中选择素材"食堂（01）.mp4""食堂（02）.mp4""食堂（03）.mp4""食堂（04）.mp4""食堂（05）.mp4""食堂（06）.mp4"。点击【导入】将素材导入【项目】库中，如图5-57所示。

② 素材导入后，需要对素材进行整理。执行【文件】>【新建】>【新建文件夹】菜单命令，选择【新建文件夹】图标，鼠标【右键】>【重命名】命令，名称为"食堂管理员"。把导入【项目】库中的素材移动到"食堂管理员"中，如图5-58所示。

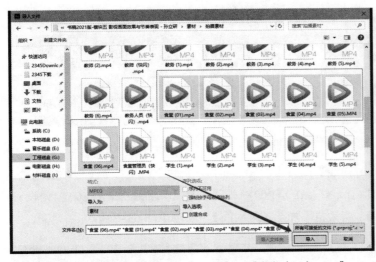

图5-57　导入素材"食堂（01）.mp4"～"食堂（06）.mp4"

图5-58　导入项目文件夹

步骤三　制作"食堂管理员"部分的空间叠加效果

① 在【项目】库中拖拽素材"食堂（01）.mp4"文件，将其添加到"食堂管理员"合成的【时间线】面板中。执行【右键】>【时间】>【时间伸缩】菜单命令，调节【新持续时间】值为"0:00:15:02"，单击【确定】，如图5-59所示。

图5-59　调节【新持续时间】的参数设置　　　　　图5-60　食堂管理员画面

② 在"食堂管理员"【时间线】面板中，拖拽素材"食堂（01）.mp4"，使图5-60画面停留在1秒处位置。拖曳右面的合成【标记】，在1秒、13秒处添加标记。如图5-61所示。

图5-61　在1秒、13秒处添加标记

③ 将"食堂管理员"合成【时间线】面板中的【时间指示滑块】放置在1秒16帧的位置。预览【项目】中素材"食堂（02）.mp4"，在1秒13帧处设置【入点】，在2秒13帧处设置【出点】。点击【叠加编辑】，将素材添加至【时间线】中，如图5-62所示。

图5-62　对"食堂（02）.mp4"进行叠加编辑设置

④ 将"食堂管理员"合成【时间线】面板中的【时间指示滑块】放置在2秒17帧的位置。预览【项目】中素材"食堂（03）.mp4"，在2秒00帧处设置【入点】，在3秒03帧处设置【出点】。点击【叠加编辑】，将素材添加至【时间线】中，如图5-63所示。

图5-63　对"食堂（03）.mp4"进行叠加编辑设置

⑤ 将"食堂管理员"合成【时间线】面板中的【时间指示滑块】放置在3秒19帧的位置。预览【项目】中素材"食堂（04）.mp4"，在8秒04帧处设置 【入点】，在9秒17帧处设置 【出点】。点击 【叠加编辑】，将素材添加至【时间线】中，如图5-64所示。

图5-64　对"食堂（04）.mp4"进行叠加编辑设置

⑥ 将"食堂管理员"合成【时间线】面板中的【时间指示滑块】放置在5秒07帧的位置。预览【项目】中素材"食堂（05）.mp4"，在16秒00帧处设置 【入点】，在18秒00帧处设置 【出点】。点击 【叠加编辑】，将素材添加至【时间线】中，如图5-65所示。

图5-65　对"食堂（05）.mp4"进行叠加编辑设置

⑦ 将"食堂管理员"合成【时间线】面板中的【时间指示滑块】放置在7秒08帧的位置。预览【项目】中素材"食堂（06）.mp4"，在0秒23帧处设置 【入点】，在2秒13帧处设置 【出点】。点击 【叠加编辑】，将素材添加至【时间线】中，如图5-66所示。

图5-66　对"食堂（06）.mp4"进行叠加编辑设置

⑧ 将"食堂管理员"合成【时间线】面板中的【时间指示滑块】放置在8秒23帧的位置。预览【项目】中素材"食堂（06）.mp4"，在9秒11帧处设置 【入点】，在12秒17帧处设置 【出点】。点击 【叠加编辑】，将素材添加至【时间线】中，如图5-67所示。

图5-67　对【时间线】面板上另一个"食堂（06）.mp4"进行叠加编辑设置

⑨在"食堂管理员"【时间线】面板中，分别在1秒16帧、2秒06帧、10秒24帧、12秒00帧位置添加标记，如图5-68所示。

图5-68　分别在1秒16帧、2秒06帧、10秒24帧、12秒00帧处添加标记

⑩在"食堂管理员"【时间线】面板中，选择"食堂（02）""食堂（03）""食堂（04）""食堂（05）""食堂（06）""食堂（06）"图层，执行【右键】>【预合成】，修改【预合成】名称为"操作工序"，保持默认【将所有属性移动到新合成】选项不变，单击【确定】，如图5-69所示。

图5-69　建立新的预合成修改名称为"操作工序"

⑪选择"操作工序"图层，添加【不透明度】属性关键帧，在1秒16帧位置设置其【不透明度】属性的值为0%，如图5-70所示；在2秒06帧位置设置其【不透明度】属性的值为30%，如图5-71所示；在10秒24帧位置设置其【不透明度】属性的值为30%，如图5-72所示；在12秒00帧位置设置其【不透明度】属性的值为75%，如图5-73所示。

图5-70　在1秒16帧位置进行参数设置

图5-71 在2秒06帧位置进行参数设置

图5-72 在10秒24帧位置进行参数设置

图5-73 在12秒00帧位置进行参数设置

⑫ 单击键盘空格键,预览效果,如图5-74所示。

图5-74 "食堂管理员"效果

任务评价

请根据表5-2中的任务内容进行自检。

表5-2 模块五任务二任务内容自检表

序号	项目	鉴定评分点	分值	评分
1	导入素材制作	熟练整理并归纳素材；掌握菜单命令的使用	30	
2	制作编辑	掌握【时间指示滑块】【入点】【出点】的设置；三点编辑的技巧	40	
3	制作叠加效果	熟练掌握图层属性的使用，体现主题的视觉效果	30	

能力拓展

项目名称：校园生活

创作思路：参照任务自主进行关于校园生活的空间效果创意设计。

制作要求：1.要以呈现视觉空间的表现效果为设计的主线。

2.视觉效果要合理体现主题立意与活动场景。

3.制作mp4成片。

任务三 《牢记使命·坚守信仰》——转场与字幕添加

学习目标

1. 了解影视画面转场效果设计的理论知识
2. 掌握影视镜头语言的基本理念与技巧
3. 熟练掌握数码相机、摄像机的操作技巧
4. 熟练掌握Adobe Premiere、Adobe After Effects软件的使用

 任务描述

公益短片《牢记使命·坚守信仰》制作分为九个阶段，总时长1分45秒。除了时间效果设计与空间效果设计，其余的阶段均以常规的剪辑制作为主要方法，本任务主要学习如何完成公益短片剩余部分的转场与剪辑效果设计。

 任务分析

　　本节任务与前两个任务相比较，步骤环节要更加复杂。校园保安、教务人员、辅导员、青年学生的剪辑部分，要将镜头按照脚本的情节转场承接，合理的叙述出来。这就需要我们要反复地进行读镜，体会时间的顺序性与视觉的逻辑性，以最佳组合的形式将镜头组接呈现出完美的视觉效果。

　　片头部分，着重考虑字体与颜色的搭配，要适合主题的表现需要。字体的运动效果不宜过多，要能够体现《牢记使命·坚守信仰》的蕴意与精神。快闪与定版部分，要在最后的快闪中，体现每一个人在工作中的快乐与微笑，展现出每一个角色背后都烙印着一个重要的人生角色，那就是作为共产党员的奉献精神与自豪感。要结合旁白语音的时间来制作，时间要恰到好处，这一点是最后定版的关键。

　　最后就是配乐、配音、字幕的整体节奏与色调的处理，在校园保安、专业教师、食堂管理员、教务人员、辅导员、青年学生的角色中，要协调每一个人物旁白出现的时间，要与配乐的节奏相协调。整片进行校色，使影调协调一致。

 知识讲解

一、转场

　　转场实际上就是镜头剪辑中的时空转换问题。场面与场面、段落与段落之间的剪接，一般都要涉及时间或空间的过渡与转换，即不同场景之间的转换，因此也把这种剪接称为转场。

1. 转场的依据和视觉心理

　　场面是构成段落的基本单位。场面转换起着分隔和连贯的作用，即将各部分内容分隔开来，同时用一种恰当的方式予以过渡连接，场面的转换，可以告诉观众时间的更迭，空间的转移以及情节的变化；可以让观众明确意识到场面与场面之间，段落与段落之间的分隔、层次，从而实现场面的和谐过渡。

　　对于观众来说，场面转换的视觉心理要求是心理的隔断性和视觉的连续性。所谓心理的隔断性就是要使观众有比较明确的分隔感觉，知道上一段内容到这里就告一段落了，下面将另起一段。用特定的转场方式给观众具体的空间概念，使观众产生明确的分隔感觉，避免出现层次不清、逻辑混乱的结果。所谓视觉的连续性，就是利用造型因素和转场手法使人在视觉上感到场面与场面之间、段落与段落之间的过渡天衣无缝、流畅自然。既要照顾到观众心理上的舒适感，同时又形成了视觉上的形式美感。

2. 技巧转场

　　技巧转场是指使用特技效果或光学技巧来完成镜头之间的分隔和转换。现代数字技术的发展创造了丰富多彩的视觉样式和效果，使画面的组接更加灵活多样。是否能准确把握技巧转场的创意与方式，直接关系到视听作品中时空的变化、内涵的发掘和场面转换的风格与力度。

（1）渐隐、渐显

渐隐、渐显又称淡出、淡入，是一种节奏舒缓的转场方式。渐隐（淡出）指的是画面逐渐暗淡直到完全消失成为黑场，光度由正常递减到零。渐显（淡入）指的是画面从全黑中逐渐转亮直到完全显露，光度由零渐增到正常。渐显一般用于段落或全片的开始，犹如幕起引领观众徐徐进入作品；渐隐常用于段落或全片的最后，犹如幕落带给观众一种渐渐收拢感和悠远绵长的回味。当两者连在一起使用时，通常意味着大的情节或意义段落的转换，给人一种间歇的感觉，形成较为明显的隔断感。巧妙地使用渐隐渐显进行转场，可以使叙事更加精练，有效地省略中间过程。

（2）叠化

叠化又称"化""溶"，指的是将上下两个镜头相互重叠，一个镜头逐渐模糊、消失的同时，另一个镜头已开始逐渐显现、清晰起来。叠化方式可以是前一画面叠化出后一画面，也可以是在主体画面上叠加其他画面，最后结束在主体画面上。

（3）定格

定格又称静帧，指的是前一段落的结尾画面做静态处理，产生一定时间的视觉停顿，接着切换下一段落的画面一般来说，定格具有强调作用，比较适合不同主题段落的转换。采用定格技巧进行转场时，前一段落的结尾镜头通常选择更有造型性、更有冲击力的镜头，以揭示段落核心思想，强调画面意义，表达主观感受，或制造某种悬念。

（4）划像

划像又称"划"，指的是通过一定形状边界线任意位置的移动，使上一镜头的画面被下一镜头的画面所代替，开启另一个叙事或表意段落。划像一般用在两个内容意义差别较大的段落转换过程中，可以造成时空的快速转变，可以在较短的时间内展现多种内容，所以常用于节奏紧凑、行进速度简洁明快的影片中。尤其是用于表现同一时间不同空间的事物时，能够展现较大的信息量，具有生动灵活又和谐一致的形式美感。

（5）翻转、翻页

翻转指的是画面以屏幕纵向或横向中线为轴旋转，前一画面作为正面画面消失，寓示前一段落的结束，而背面画面转至正面，寓示下一个段落的开始。一般来说，翻转比较适宜于对比性或对列性强的两个段落之间。翻页通常用在时空连接紧密的转场镜头之中，在技巧表现上与划像类似，一般应根据前后镜头的画面形态，运动方向和速度，以及内容的相关程度来确定具体的翻页方式。

（6）多画屏分割

多画屏分割指的是在同一屏幕上同时出现多幅影像，产生多空间并列、对比的艺术效果。这些影像可以是同一内容，也可以是不同内容。多画屏分割可以使发生在不同地点的相关事件和人物同时出现，然后各自表述具有花开两朵，各表一枝的效果。通过画面的对列有效地增加信息量，使画面上的分割产生直接的关联性，渲染了气氛。画面充实丰满且富于动感，深化作品内涵的同时又统一于共同的情节主题之下，使作品的结构更加紧凑。

3.无技巧转场

无技巧转场是充分发掘上下镜头在思想、内容、动态、结构、节奏等方面的连贯因素，以直接切换的方式将两个镜头直接连在一起，实现自然过渡，具有视觉的连贯性。希区柯克曾说，最好的技巧是没有技巧。表面上看，无技巧转场没有人为添加的技巧痕迹，镜头连接、段

落过渡如行云流水般自然流畅，实际上，这是一种匠心独运的更高超、更内在的技巧。它需要创作者在前期拍摄时就有所规划和设计，在镜头内部埋入一些线索，而在后期剪辑时，更要用心体会、着意筛选，深刻发掘场面与场面、镜头与镜头之间的内在逻辑，寻找能够使观众视觉和心理感到连贯、流畅、舒适的外在形式，把握恰当的转换时机，使直接切换不仅能够起到承上启下、分割场次的作用，还能创造抑扬缓急、错落有致或水到渠成、妙不可言的效果。

常用的无技巧转场包括以下几种。

（1）利用相似物转场

相似物转场是指上下镜头具有相同或相似的主体形象，或者镜头中所包含的物体形状相近、结构相似、动势相同、位置重合，在运动方向、速度以及面积、影调、色彩等方面具有一致性等，都可以用来进行转场，以此来达到视觉连贯、过渡顺畅的目的。

（2）利用承接因素转场

承接因素指的是上下镜头在情节上的呼应关系、内容上的因果联系，甚至悬念，以及动作上的连续或两段镜头间在内容上的某些一致性来实现转场。利用这些因素，可以使场面转换顺理成章，段落过渡轻松自然。

（3）利用反差因素转场

利用前后镜头在动静变化、影调变化、色彩变化、景别变化、新与旧、穷与富、欢乐与悲伤等方面的巨大反差和对比，使影片通过对比产生一种强烈的反差效果，来形成明显的段落间隔。

（4）利用遮挡因素转场

所谓遮挡，又称挡黑镜头，是指镜头被画面内的形象暂时挡住，使得观众无法从镜头中辨别出被摄对象的性质、形状、时空转换等。镜头遮挡的方式有以下两种：一种是被摄主体面向或背向摄影机运动，另一种是画面内的前景遮挡住其他形象。比如，表现车水马龙的镜头，前景出现的汽车、行人、雕塑、路牌等都可能在某瞬间挡住主体形象。当画面完全被遮挡或主体形象完全被遮挡时，就可以成为转场切换的契机。

（5）利用动作及动势因素转场

动作及动势转场是借用主体动作或镜头运动动势的可衔接性和动作的相似性，作为场面、段落的转换手段。在利用主体动作转场的技巧中，人物的出画、入画是转换时空的一种重要手段，出画代表着暂时结束，入画代表着新的开始。利用摄影机的运动来完成地点的转移，随着场景的转换变化视线，特别是落幅画面的变化，往往会成为时间推移或人物变化的交代因素。利用镜头运动来完成时空的转换，推动情节的发展如果上下镜头中被摄物体的运动在方向、态势、力量上有相似之处，而且所处的前后段落具有内在关联性，就可以作为转场镜头组接在一起。

（6）利用特写转场

特写是一种精神刻画性镜头，具有强调画面细节，引导观众进入人物内心，凝聚观众注意力等作用。由于特写镜头的环境特征不明显，画面效果又具有新奇感和冲击力，所以利用特写进行转场，可以在一定程度上弱化空间感和方向性，有没有变换场景不易被觉察，使观众在凝神的瞬间忽略时空转换的跳跃感。通常前面段落的镜头无论以何种方式结束，下一段落的首个镜头都可以从特写开始。

（7）利用景物镜头转场

景物镜头又称空镜头，指不含主要人物的镜头。如天空、大海、草地、田野、树林、池塘

等，这些画面没有具体的人物动作可以客观地交代地域特征、季节特点、时代风貌，也能修饰和美化画面，形成留白和不同意境，同时具有丰富的比喻和象征意义，能够婉转地表达人物心情。

（8）利用主观镜头转场

在影视作品中，主观镜头能有效地调整观众观看事物的视点，起到视觉连续的作用，并从一定程度上，揭示出片中人物的心理感受和喜怒哀乐，是带有一定心理描写的镜头。用主观镜头转场就是按上下镜头之间的逻辑关系来处理场面转换问题。

（9）利用声音转场

利用人声、音乐、音响等和画面的配合也可以实现顺畅乃至精妙的转场效果。最常见的声音转场是利用解说词承上启下的作用和与画面的紧密配合、相辅相成，来贯穿上下镜头的意境，实现时空及意境的转换。

二、片头、片尾与字幕

影片基本处理完成后，需要为其添加片头和片尾。此外，为了提升观众观影感受，通常还需要为影片制作字幕。

1. 片头制作

影视短片的片头比较简单，可以由一个或多个画面组成，通常为5～10秒。其作用是强调影片主题，介绍影片导演、制片人、主演等。根据片头的呈现效果可将其分为纯文字型、图文混排型两种类型。

（1）纯文字型

纯文字型片头一般只包含影片的名称，剪辑人员在设计该类型的片头时，可以从表达内容、影片风格、元素定位、画面布局这4方面进行设计，如图5-75所示。

图5-75 纯文字型片头

（2）图文混排型。

图文混排型片头通常是在播放影片的过程中出现影片名称。这种片头效果往往会先演绎一段剧情，再展现片头，具有点明主题、融入环境等作用，如图5-76所示。

图5-76 图文混排型片头

2. 片尾制作

影片的片尾一般是在影片结束后，用来介绍参与该影片制作的工作人员、表演人员、赞助商等相关人员或单位的一种画面效果。其常见效果有两种：一种是纯文字的滚动字幕效果，另外一种是滚动字幕混合花絮镜头的效果，如图5-77、图5-78所示。

图5-77 纯文字滚动字幕

图5-78 滚动字幕混合花絮镜头

3. 字幕制作

这里所说的字幕专指影片中的人物对白或旁白等。通常情况下，字幕会在影片基本处理完成后，由剪辑人员根据人物实际对白来进行编辑。

需要注意的是，由于演员现场表演的随机性较强，在添加字幕时，剪辑人员需对影片的声音进行核实，避免出现声音与文字不统一的情况，还要注意字幕制作要在安全框以内，如图5-79所示。

图5-79 电影《麦克斯·克劳德的星际冒险》字幕

 任务实施

步骤一　打开项目、导入素材并整理

① 打开项目《牢记使命·坚守信仰》.aep。

② 执行【文件】>【导入】>【文件】菜单命令，弹出【导入文件】面板，选择素材，可并列选择多项素材，点击【导入】，将素材导入【项目】中，如图5-80所示。

③ 素材导入后，需要对素材进行整理。点击【项目】下方的文件夹图标创建【新文件夹】，然后为该文件夹【重命名】。并依据素材的内容进行分类，把导入【项目】库中的素材移动到相应的文件夹中，如图5-81所示。

图5-80　将多项视频素材导入

图5-81　对素材进行分类整理

图5-82　对新建合成"校园保安"进行设置

步骤二　制作"校园保安"部分剪辑合成

① 执行Ctrl+N【新建合成】>【合成设置】菜单命令，创建一个【预设】为"自定义"的合成，设置【宽度】为1920px、【高度】为1080px、【像素长宽比】为"方形像素"、【帧速率】为25、【持续时间】为19秒、【背景颜色】为黑色，并将其命名为"校园保安"，如图5-82所示。

② 预览素材"保安（1）.mp4"，设置开始为【入点】，3秒06帧为【出点】，添加至"校园保安"合成中，如图5-83所示。

图5-83　对"保安（1）.mp4"进行叠加编辑设置

③ 在"校园保安"【时间线】面板中，拖拽右面的 【标记素材箱】，分别在1秒0帧、18秒0帧处添加【标记】。如图5-84所示。

图5-84　在1秒0帧、18秒0帧处添加【标记】

④ 选择"保安（1）.mp4"图层，单击右键执行【效果】>【时间】>【时间伸缩】，调节【拉伸因数】值为150%，单击【确定】。

⑤ 将"校园保安"合成【时间线】面板中的【时间指示滑块】放置在4秒00帧的位置。预览【项目】中素材"保安（2）.mp4"，将1秒20帧处设为 【入点】，将5秒03帧处设为 【出点】。点击 【叠加编辑】，将素材添加至【时间线】中，如图5-85所示。

图5-85　对"保安（2）.mp4"进行叠加编辑设置

⑥ 选择"保安（2）.mp4"图层，单击右键执行【效果】>【时间】>【时间伸缩】，调节【拉伸因数】值为80%，单击【确定】。

⑦ 将"校园保安"合成【时间线】面板中的【时间指示滑块】放置在6秒17帧的位置。预览【项目】中素材"保安（3）.mp4"，将2秒04帧处设为 【入点】，将3秒23帧处设为 【出点】。点击 【叠加编辑】，将素材添加至【时间线】中，如图5-86所示。

图5-86　对"保安（3）.mp4"进行叠加编辑设置

⑧ 将"校园保安"合成【时间线】面板中的【时间指示滑块】放置在8秒11帧的位置。预览【项目】中素材"保安（3）.mp4"，将3秒10帧处设为 【入点】，将6秒24帧处设为 【出点】。点击 【叠加编辑】，将素材添加至【时间线】中，如图5-87所示。

图5-87　对【时间线】面板上另一个"保安（3）.mp4"进行叠加编辑设置

⑨ 将"校园保安"合成【时间线】面板中的【时间指示滑块】放置在12秒00帧的位置。预览【项目】中素材"保安（4）.mp4"，将7秒01帧处设为 【入点】，将8秒24帧处设为 【出点】。点击 【叠加编辑】，将素材添加至【时间线】中，并修改其名称为"保安（4-1）"如图5-88所示。

图5-88　对"保安（4）.mp4"进行叠加编辑并改名

⑩ 选择"保安（4-1）.mp4"图层，执行【右键】>【时间】>【时间伸缩】菜单命令，调节【拉伸因数】值为220%，单击【确定】。

⑪ 将【时间指示滑块】放置14秒00帧的位置，执行【编辑】>【拆分图层】，或执行【快捷键】Ctrl+Shift+D，将上方的"保安（4-1）.mp4"重新命名为"保安（4-2）.mp4"，如图5-89所示。

图5-89　拆分图层效果

⑫ 选择"保安（4-2）.mp4"图层，执行【右键】>【时间】>【时间伸缩】，调节【拉伸因数】值为300%，单击【确定】。

⑬ 将"校园保安"合成【时间线】面板中的【时间指示滑块】放置在14秒00帧的位置。预览【项目】中素材"保安（3）.mp4"，将21秒05帧处设为 【入点】，将26秒00帧处设为 【出点】。点击 【叠加编辑】，将素材添加至【时间线】中，并修改其名称为"保安（3-1）.mp4"，如图5-90所示。

图5-90　添加素材并修改其名称为"保安（3-1）.mp4"

⑭ 选择"保安（3-1）.mp4"图层，添加【不透明度】属性关键帧，在14秒00帧位置设置其【不透明度】属性的值为0%，在17秒02帧位置设置其【不透明度】属性的值为100%，如图5-91所示。

图5-91 对"保安(3-1).mp4"的【不透明度】属性进行设置

⑮ 单击键盘空格键,预览效果,如图5-92所示。

图5-92 "保安"画面效果

步骤三 制作"教务人员"部分剪辑合成

① 执行Ctrl+N【新建合成】>【合成设置】菜单命令,创建一个【预设】为"自定义"的合成,设置【宽度】为1920px、【高度】为1080px、【像素长宽比】为"方形像素"、【帧速率】为25、【持续时间】为13秒、【背景颜色】为黑色,并将其命名为"教务人员",如图5-93所示。

② 在"教务人员"【时间线】面板中,拖拽右面的 【标记素材箱】,分别在1秒0帧、12秒0帧处添加【标记】,如图5-94所示。

图5-93 新建"教务人员"合成并进行设置

图5-94 分别在1秒0帧、12秒0帧处添加标记

③ 预览素材"教务（1）.mp4"，将8秒12帧处标记为【入点】，将10秒24帧处标记为【出点】，点击■【叠加编辑】，添加至"教务人员"合成中，如图5-95所示。

图5-95　对"教务（1）.mp4"进行叠加编辑设置

④ 选择"教务（1）.mp4"图层，执行【效果】>【颜色校正】>【曲线】，选择【RGB】通道，调整曲线，如图5-96所示。调整前后画面效果如图5-97所示。

图5-96　调整"教务（1）.mp4"的曲线设置　　　图5-97　调整"教务（1）.mp4"曲线前后画面效果对比

⑤ 将"教务人员"合成【时间线】面板中的【时间指示滑块】放置在2秒12帧的位置。预览【项目】中素材"教务（2）.mp4"，将14秒03帧处设为■【入点】，将15秒03帧处设为■【出点】。点击■【叠加编辑】，将素材添加至【时间线】中，如图5-98所示。

图5-98　对"教务（2）.mp4"进行叠加编辑设置

⑥将"教务人员"合成【时间线】面板中的【时间指示滑块】放置在3秒13帧的位置。预览【项目】中素材"教务（3）.mp4"，将7秒13帧处设为 【入点】，将10秒11帧处设为 【出点】。点击 【叠加编辑】，将素材添加至【时间线】中，如图5-99所示。

图5-99　对"教务（3）.mp4"进行叠加编辑设置

⑦将"教务人员"合成【时间线】面板中的【时间指示滑块】放置在6秒12帧的位置。预览【项目】中素材"教务（4）.mp4"，将2秒09帧处设为 【入点】，将5秒02帧处设为 【出点】。点击 【叠加编辑】，将素材添加至【时间线】中，如图5-100所示。

图5-100　对"教务（4）.mp4"进行叠加编辑设置

⑧将"教务人员"合成【时间线】面板中的【时间指示滑块】放置在8秒09帧的位置。预览【项目】中素材"教务（5）.mp4"，将8秒02帧处设为 【入点】，将9秒19帧处设为 【出点】。点击 【叠加编辑】，将素材添加至【时间线】中，如图5-101所示。

图5-101　对"教务（5）.mp4"进行叠加编辑设置

⑨选择"教务（5）.mp4"图层，添加【不透明度】属性关键帧，在8秒09帧位置设置其【不透明度】属性的值为0%，在9秒05帧位置设置其【不透明度】属性的值为100%，如图5-102所示。

图5-102　对"教务（5）.mp4"的【不透明度】进行设置

模块五　影视画面转场与效果表现

⑩ 将"教务人员"合成【时间线】面板中的【时间指示滑块】放置在10秒00帧的位置。预览【项目】中素材"教务（6）.mp4"，将3秒02帧处设为 【入点】，将6秒02帧处设为 【出点】。点击 【叠加编辑】，将素材添加至【时间线】中，如图5-103所示。

图5-103　对"教务（6）.mp4"进行叠加编辑设置

⑪ 将"教务人员"合成【时间线】面板中的【时间指示滑块】放置在11秒00帧的位置。预览【项目】中素材"教务（6）.mp4"，将7秒24帧处设为 【入点】，将9秒07帧处设为 【出点】。点击 【叠加编辑】，将素材添加至【时间线】中，并修改其名称为"教务（6-1）.mp4"，如图5-104所示。

图5-104　对"教务（6）.mp4"进行叠加编辑设置并改名

⑫ 选择"教务（6-1）.mp4"图层，选择【钢笔工具】，沿着投影的黑色边缘绘制【蒙版】，画面效果如图5-105所示。设置【蒙版羽化】值为（10.0，10.0）像素，如图5-106所示。

图5-105　沿图中投影黑色边缘绘制【蒙版】　　图5-106　对投影【蒙版】上的【蒙版羽化】进行设置

⑬ 单击键盘空格键，预览效果，如图5-107所示。

图5-107 "教务人员"画面效果

步骤四 制作"辅导员"部分剪辑合成

① 执行Ctrl+N【新建合成】>【合成设置】菜单命令，创建一个【预设】为"自定义"的合成，设置【宽度】为1920px、【高度】为1080px、【像素长宽比】为"方形像素"、【帧速率】为25、【持续时间】为14秒、【背景颜色】为黑色，并将其命名为"辅导员"，如图5-108所示。

② 在"辅导员"【时间线】面板中，拖拽右面的【标记素材箱】，分别在1秒0帧、13秒0帧处添加【标记】，如图5-109所示。

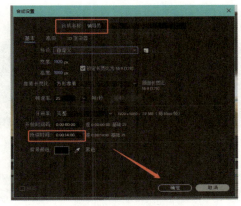

图5-108 对新建合成"辅导员"进行设置

图5-109 分别在1秒0帧、13秒0帧处添加标记

③ 预览素材"辅导员（01）.mp4"，将8秒04帧处设置为【入点】，将10秒05帧处设置为【出点】，点击【叠加编辑】，添加至"辅导员"合成中，如图5-110所示。

图5-110 对"辅导员（01）.mp4"进行叠加编辑设置

④ 将"辅导员"合成【时间线】面板中的【时间指示滑块】放置在2秒01帧的位置。预览【项目】中素材"辅导员（02）.mp4"，将1秒24帧处设为【入点】，将3秒10帧处设为【出点】。点击【叠加编辑】，将素材添加至【时间线】中，如图5-111所示。

模块五 影视画面转场与效果表现 169

图5-111 对"辅导员(02).mp4"进行叠加编辑设置

⑤将"辅导员"合成【时间线】面板中的【时间指示滑块】放置在2秒17帧的位置。预览【项目】中素材"辅导员(02).mp4",将9秒00帧处设为【入点】,将10秒19帧处设为【出点】。点击【叠加编辑】,将素材添加至【时间线】中,并修改其名称为"辅导员(02-1).mp4",如图5-112所示。

图5-112 对"辅导员(02).mp4"进行叠加编辑设置并改名

⑥选择"辅导员(02-1).mp4"图层,添加【不透明度】属性关键帧,在2秒17帧位置设置其【不透明度】属性的值为0%,如图5-113所示;在3秒12帧位置设置其【不透明度】属性的值为100%,如图5-114所示。

图5-113 在2秒17帧处设置【不透明度】属性为0%

图5-114 在3秒12帧处设置【不透明度】属性为100%

⑦将"辅导员"合成【时间线】面板中的【时间指示滑块】放置在4秒11帧的位置。预览【项目】中素材"辅导员(03).mp4",将2秒05帧处设为【入点】,将3秒08帧处设为【出点】。点击【叠加编辑】,将素材添加至【时间线】中,如图5-115所示。

图5-115 对"辅导员(03).mp4"进行叠加编辑设置

⑧将"辅导员"合成【时间线】面板中的【时间指示滑块】放置在5秒14帧的位置。预览【项目】中素材"辅导员(04).mp4",将7秒22帧处设为【入点】,将9秒21帧处设为【出点】。点击【叠加编辑】,将素材添加至【时间线】中,如图5-116所示。

图5-116 对"辅导员(04).mp4"进行叠加编辑设置

⑨将"辅导员"合成【时间线】面板中的【时间指示滑块】放置在7秒13帧的位置。预览【项目】中素材"辅导员(05).mp4",将7秒22帧处设为【入点】,将9秒10帧处设为【出点】。点击【叠加编辑】,将素材添加至【时间线】中,如图5-117所示。

图5-117 对"辅导员(05).mp4"进行叠加编辑设置

⑩将"辅导员"合成【时间线】面板中的【时间指示滑块】放置在9秒00帧的位置。预览【项目】中素材"辅导员(06).mp4",将3秒15帧处设为【入点】,将5秒17帧处设为【出点】。点击【叠加编辑】,将素材添加至【时间线】中,如图5-118所示。

图5-118 对"辅导员(06).mp4"进行叠加编辑设置

⑪ 选择"辅导员（06）.mp4"图层，执行【右键】>【时间】>【时间伸缩】，调节【拉伸因数】值为130%，单击【确定】。

⑫ 将"辅导员"合成【时间线】面板中的【时间指示滑块】放置在11秒18帧的位置。预览【项目】中素材"辅导员（05）.mp4"，将11秒20帧处设为【入点】，将13秒07帧处设为【出点】，点击【叠加编辑】，将素材添加至【时间线】中，并修改其名称为"辅导员（05-1）.mp4"，如图5-119所示。

图5-119 对"辅导员（05）.mp4"进行叠加编辑设置并改名

⑬ 选择"辅导员（05-1）.mp4"图层，执行【右键】>【时间】>【时间伸缩】，调节【拉伸因数】值为150%，单击【确定】。

⑭ 单击键盘空格键，预览效果，如图5-120所示。

图5-120 "辅导员"画面效果

图5-121 对新建合成"青年学生"进行设置

步骤五 制作"青年学生"部分剪辑合成

① 执行Ctrl+N【新建合成】>【合成设置】菜单命令，创建一个【预设】为"自定义"的合成，设置【宽度】为1920px、【高度】为1080px、【像素长宽比】为"方形像素"、【帧速率】为25、【持续时间】为14秒、【背景颜色】为黑色，并将其命名为"青年学生"，如图5-121所示。

② 在"青年学生"【时间线】面板中，拖拽右面的【标记素材箱】，分别在1秒0帧、13秒0帧处添加【标记】。预览素材"学生（1）.mp4"，将11秒09帧处设置为【入点】，将13秒21帧处设置为【出点】，点击【叠加编

辑】，添加至"青年学生"合成中，如图5-122所示。

图5-122 对"学生（1）.mp4"进行叠加编辑设置

③选择"学生（1）.mp4"图层，执行【右键】>【时间】>【时间伸缩】，调节【拉伸因数】值为130%，单击【确定】，如图5-123所示。再执行【效果】>【颜色校正】>【曲线】，选择【RGB】通道，调整曲线，如图5-124所示。

图5-123 拉伸因数设置

图5-124 调整"学生（1）.mp4"的曲线设置

④将"青年学生"合成【时间线】面板中的【时间指示滑块】放置在1秒17帧的位置。预览【项目】中素材"学生（2）.mp4"，将2秒13帧处设为【入点】，将4秒05帧处设为【出点】，点击【叠加编辑】，将素材添加至【时间线】中，如图5-125所示。

图5-125 对"学生（2）.mp4"进行叠加编辑设置

⑤选择"学生（2）.mp4"图层，添加【不透明度】属性关键帧，在1秒17帧位置设置其【不透明度】属性的值为0%，如图5-126所示；在3秒05帧位置设置其【不透明度】属性的值为100%，如图5-127所示。

图5-126 在1秒17帧处设置【不透明度】属性为0%

图5-127　在3秒05帧处设置【不透明度】属性为100%

⑥将"青年学生"合成【时间线】面板中的【时间指示滑块】放置在3秒09帧的位置。预览【项目】中素材"学生（3）.mp4",将21秒11帧处设为 【入点】,将25秒13帧处设为 【出点】。点击 【叠加编辑】,将素材添加至【时间线】中,如图5-128所示。

图5-128　对"学生（3）.mp4"进行叠加编辑设置

⑦将"青年学生"合成【时间线】面板中的【时间指示滑块】放置在5秒04帧的位置。预览【项目】中素材"学生（4）.mp4",将3秒21帧处设为 【入点】,将6秒24帧处设为 【出点】,点击 【叠加编辑】,将素材添加至【时间线】中,如图5-129所示。

图5-129　对"学生（4）.mp4"进行叠加编辑设置

⑧选择"学生（1）.mp4"图层,执行【右键】>【时间】>【时间伸缩】,调节【拉伸因数】值为130%,单击【确定】;添加图层【不透明度】属性关键帧,将5秒04帧位置【不透明度】属性的值设置为0%,在6秒10帧位置设置【不透明度】属性的值为100%,如图5-130所示。

图5-130　在5秒04帧处设置【不透明度】属性为0%

⑨将"青年学生"合成【时间线】面板中的【时间指示滑块】放置在7秒04帧的位置。预览【项目】中素材"学生（5）.mp4",将41秒07帧处设为 【入点】,将48秒02帧处设为 【出点】。点击 【叠加编辑】,将素材添加至【时间线】中,如图5-131所示。

⑩选择"学生（5）.mp4"图层,添加【不透明度】属性关键帧,在7秒05帧处设置【不透明度】属性的值为0%;在9秒05帧处设置【不透明度】属性的值为100%,如图5-132所示。

图5-131 对"学生(5).mp4"进行叠加编辑设置

图5-132 在9秒05帧处设置【不透明度】属性为100%

⑪ 单击键盘空格键,预览效果,如图5-133所示。

图5-133 "青年学生"画面效果

步骤六 制作"片头"部分剪辑合成

① 执行Ctrl+N【新建合成】>【合成设置】菜单命令,创建一个【预设】为"自定义"的合成,设置【宽度】为1920px、【高度】为1080px、【像素长宽比】为"方形像素"、【帧速率】为25、【持续时间】为5秒、【背景颜色】为黑色,并将其命名为"片头",如图5-134所示。

② 预览【项目】中素材"日出素材.mov",设置0秒10帧处为【入点】,设置12秒11帧处为【出点】,点击 【叠加编辑】,将素材添加至"片头"合成中,如图5-135。选择"日出素材.mov"图层,执行【右键】>【时间】>【时间伸缩】,调节【新持

图5-134 新建"片头"合成并进行设置

模块五 影视画面转场与效果表现 | 175

续时间】值为0:00:05:00，单击【确定】，如图5-136所示。

图5-135 对"日出素材.mov"进行叠加编辑设置

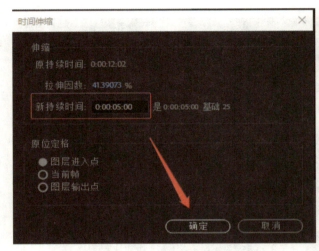

图5-136 持续时间设置　　　　图5-137 调整"日出素材.mov"的曲线设置

③ 选择"日出素材.mov"图层，执行【快捷键】Ctrl+D复制图层，修改复制出的图层的名称为"日出.mov"。选择"日出素材.mov"图层，执行【效果】>【颜色校正】>【曲线】，在效果控件中修改RGB曲线，如图5-137所示。再次选择"日出.mov"图层，为其添加【蒙版】效果，如图5-138所示，修改【蒙版羽化】的值为（20.0，20.0），如图5-139所示。

图5-138 为"日出.mov"添加【蒙版】效果　　　　图5-139 修改【蒙版羽化】的设置

④ 选择"日出.mov"图层，执行【效果】>【颜色校正】>【曲线】，添加曲线效果关键帧，在2秒00帧处激活 曲线 曲线码表，在4秒24帧处修改曲线形态，如图5-140所示。

⑤ 使用【横排文字】工具，创建一个"牢记使命·坚守信仰"的【文字层】，如图5-141所示，设置【字体】为"方正苏新诗古印宋体"，【字体大小】为100像素，【字符间距】为275，【字体颜色】为白色，如图5-142所示。

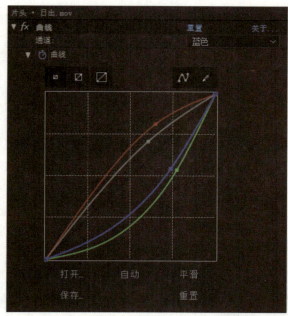

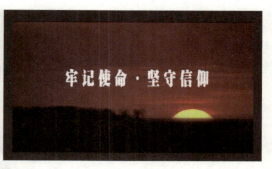

图5-141 创建一个"牢记使命·坚守信仰"的【文字层】

图5-140 对"日出.mov"添加曲线效果并设置　　图5-142 对【文字层】进行设置

⑥ 选择"牢记使命·坚守信仰"图层，执行【动画】>【字符位移】命令，如图5-143所示。展开"动画制作工具1"，设置【字符间距】大小，在第0帧处，设置【字符间距】大小为–30；在第5帧处设置【字符间距】大小为–10；在1秒15帧处，设置【字符间距】大小为0。如图5-144所示。

图5-143 对"牢记使命·坚守信仰"图层执行【字符位移】命令

图5-144 在1秒15帧处对【字符间距】参数进行设置

⑦ 在【项目】中选择素材"金属背景.mp4"，添加到"片头"合成中，并拖拽至文字图层的下方，如图5-145所示。

图5-145 对"金属背景.mp4"进行调整

⑧ 选择"金属背景.mp4"图层,设置【缩放】属性的值为(200.0,200.0%),调整【轨道遮罩(TrkMat)】为亮度遮罩,如图5-146、图5-147所示。

图5-146 调整【轨道遮罩】和【缩放】

图5-147 对"金属背景.mp4"进行缩放并添加轨道遮罩后的画面效果

⑨ 执行【快捷键】Crl+Y,新建一个【纯色层】,并将该图层命名为"光效"。选择"光效"图层,执行【效果】>【生成】>【CC Light Sweep(CC扫光)】菜单命令,设置【Center(中心)】的值为(960.0,421.0)、【Direction(方向)】的值为(0x–90.0°)、【Shape(形状)】选项为"Smooth(光滑)"、【Width(宽度)】的值为75.0、【Sweep Intensity(扫光强度)】的值为50.0、【Edge Intensity(边缘强度)】的值为27.0、【Edge Thickness(边缘厚度)】的值为2.80、【Light Color(扫光颜色)】为米黄色(R:255 G:212 B:131),【Light Reception(光线接受)】的叠加模式为"Add(相加)",如图5-148所示。设置图层上的【叠加模式】为"变亮",打开【调节层】按钮,如图5-149、图5-150所示。

图5-148 光效参数设置

图5-149 设置"光效"图层的【叠加模式】为"变亮"

图5-150 对"光效"图层进行设置后的画面效果

⑩ 选择"光效""牢记使命·坚守信仰""金属背景.mp4"图层,执行【快捷键】Ctrl+Shift+C,进行【预合成】,修改新合成名称为"主题文字",保持默认【将所有属性移动到新合成】选项不变,单击【确定】,如图5-151所示。

⑪ 选择"主题文字"图层,执行【效果】>【透视】>【投影】菜单命令,设置【不透明度】为35%,【距离】为12.0,【柔和度】为15.0;执行【效果】>【透视】>【斜面Alpha】菜单命令,设置【边缘厚度】为2.50,【灯光颜色】为米黄色(R:255 G:212 B:131),【灯光强度】为1.0,如图5-152、图5-153所示。

图5-151 建立新合成"主题文字"

图5-152 对"主题文字"图层的【投影】和【斜面Alpha】进行设置

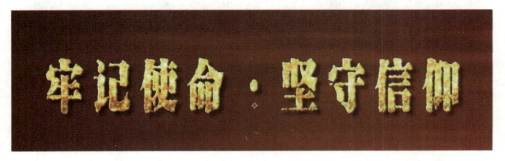

图5-153 对"主题文字"图层设置【投影】和【斜面Alpha】参数后的效果图

⑫ 选择"主题文字"图层，设置【缩放】属性关键帧，在第0帧处设置【缩放】值为0%，在第5帧处设置【缩放】值为95%，在1秒15帧处设置【缩放】值为100%；设置图层【不透明度】属性，在2秒00帧处设置【不透明度】属性的值为100%，在3秒00帧处设置【不透明度】属性的值为0%。如图5-154所示。

图5-154 在3秒00帧处设置【不透明度】属性为0%

⑬ 使用【横排文字】工具，创建一个"献礼中国共产党建党一百周年"的【文字层】，如图5-155所示，设置【字体】为"方正准圆简体"，【字体大小】为50像素，【字符间距】为600，【字体颜色】为白色，如图5-156所示。

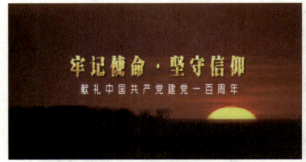

图5-155 创建一个"献礼中国共产党建党一百周年"的【文字层】

图5-156 设置【文字层】的【字体】【字体大小】【字符间距】和【字体颜色】

⑭ 选择文字图层，执行【效果】>【过渡】>【线性擦除】菜单命令，设置【擦除角度】的值为0x-90.0°，如图5-157所示，设置【过渡完成】关键帧动画，在第5帧处设置【过渡完成】的值为100%，在1秒15帧处设置【过渡完成】的值为0%，设置【羽化】值为50.0；设置图层【不透明度】属性，在2秒00帧处设置【不透明度】属性的值为100%，在3秒00帧处设置【不透明度】属性的值为0%，如图5-158所示。

图5-157 对【线性擦除】进行参数设置

图5-158 在3秒00帧处设置【不透明度】属性为0%

⑮ 单击键盘空格键，预览效果，如图5-159所示。

图5-159 "片头"效果

步骤七 制作"快闪与定版"部分剪辑合成

① 执行【文件】>【导入】>【文件】菜单命令，弹出【导入文件】面板，选择素材"保安（快闪）.mp4""教师（快闪）.mp4""食堂管理员（快闪）.mp4""教务人员（快闪）.mp4""辅导员（快闪）.mp4""学生（快闪）.mp4""合影（快闪）.mp4"，将素材导入【项目】库中。

② 执行Ctrl+N【新建合成】>【合成设置】菜单命令，创建一个【预设】为"自定义"的合成，设置【宽度】为1920px、【高度】为1080px、【像素长宽比】为"方形像素"、【帧速率】为25、【持续时间】为16秒、【背景颜色】为黑色，并将其命名"快闪与定版"，如图5-160所示。

③ 预览【项目】中素材"保安（快闪）.mp4"，设置1秒13帧处为【入点】，设置3秒13帧处为【出点】，点击【叠加编辑】，添加至"快闪与定版"合成中，如图5-161所示。

图5-160 新建"快闪与定版"合成并进行设置

图5-161 对"保安(快闪).mp4"进行叠加编辑设置

④ 将"快闪与定版"合成【时间线】面板中的【时间指示滑块】放置在2秒00帧的位置。预览【项目】中素材"教师(快闪).mp4",设置1秒17帧处为【入点】,设置2秒04帧处为【出点】,点击 【叠加编辑】,添加至"快闪与定版"合成中。选择"教师(快闪).mp4"图层,执行【右键】>【时间】>【时间伸缩】,设置【拉伸因数】的值为200%,单击【确定】,如图5-162所示。

图5-162 对"教师(快闪).mp4"进行叠加编辑设置

⑤ 将"快闪与定版"合成【时间线】面板中的【时间指示滑块】放置在3秒00帧的位置。预览【项目】中素材"食堂管理员(快闪).mp4",设置4小时4分27秒45帧处为【入点】,设置4小时4分28秒15帧处为【出点】,点击 【叠加编辑】,将素材添加至"快闪与定版"合成中。选择"食堂管理员(快闪).mp4"图层,执行【右键】>【时间】>【时间伸缩】,设置【拉伸因数】的值为200%,单击【确定】,如图5-163所示。

图5-163 对"食堂管理员(快闪).mp4"进行调整并添加到时间线

⑥ 将"快闪与定版"合成【时间线】面板中的【时间指示滑块】放置在4秒00帧的位置。预览【项目】中素材"教务人员(快闪).mp4"双击进行素材预览,设置2秒20帧为【入点】,3秒07帧为【出点】,点击 【叠加编辑】,将素材添加至"快闪与定版"合成中。选择"教务人员(快闪).mp4"图层,执行【右键】>【时间】>【时间伸缩】,设置【拉伸因数】的值为200%,单击【确定】,如图5-164所示。

图5-164 对"教务人员(快闪).mp4"进行调整并添加到时间线

⑦ 将"快闪与定版"合成【时间线】面板中的【时间指示滑块】放置在5秒00帧的位置。预览【项目】中素材"辅导员（快闪）.mp4"，设置0秒18帧处为【入点】，设置1秒05帧处为【出点】，点击 ■【叠加编辑】，将素材添加至"快闪与定版"合成中。选择"辅导员（快闪）.mp4"图层，执行【右键】>【时间】>【时间伸缩】，设置【拉伸因数】的值为200%，单击【确定】，如图5-165所示。

图5-165 对"辅导员（快闪）.mp4"进行调整并添加到时间线

⑧ 将"快闪与定版"合成【时间线】面板中的【时间指示滑块】放置在6秒00帧的位置。预览【项目】中素材"学生（快闪）.mp4"，设置5秒10帧处为【入点】，设置5秒22帧处为【出点】，点击 ■【叠加编辑】，将素材添加至"快闪与定版"合成中。选择"学生（快闪）.mp4"图层，执行【右键】>【时间】>【时间伸缩】，设置【拉伸因数】的值为200%，单击【确定】，如图5-166所示。

图5-166 对"学生（快闪）.mp4"进行调整并添加到时间线

⑨ 将"快闪与定版"合成【时间线】面板中的【时间指示滑块】放置在7秒00帧的位置。预览【项目】中素材"合影（快闪）.mp4"，设置3秒14帧处为【入点】，设置8秒14帧处为【出点】，点击 ■【叠加编辑】，将素材添加至"快闪与定版"合成中。如图5-167所示。

图5-167 对"合影（快闪）.mp4"进行调整并添加到时间线

⑩ 执行【快捷键】Crl+Y，新建一个【纯色层】，将该图层命名为"背景"。选择"背景"图层，执行【效果】>【生成】>【梯度渐变】菜单命令，设置【起始颜色】为白色（R:255 G:255 B:255），设置【结束颜色】为灰白色（R:200 G:200 B:190），修改【渐变形状】为"径向渐变"，设置【渐变起点】的值为（964.0，544.0），设置【渐变终点】的值为（-156.0，1128.0）如图5-168所示，将"背景"图层移至所有图层的底部，效果如图5-169所示。

模块五　影视画面转场与效果表现

图5-168 【梯度渐变】设置　　　　　　　　图5-169 梯度渐变效果

⑪ 选择"合影（快闪）.mp4"图层，添加【不透明度】属性关键帧，在11秒00帧处设置【不透明度】属性的值为100%，在12秒00帧处设置【不透明度】属性的值为0%，如图5-170所示。

图5-170 设置12秒00帧处的【不透明度】属性为100%

⑫ 使用【横排文字】工具，创建一个"庆祝中国共产党成立100周年"的【文字层】，设置【字体】为"李旭科书法"，【字体大小】为100像素，【字符间距】为100，【垂直缩放】为150%，【字体】加粗，【字体颜色】为红色（R:220 G:0 B:0），如图5-171所示，完成后画面效果如图5-172所示。

图5-171 对"庆祝中国共产党　　　　图5-172 对"庆祝中国共产党成立100周年"
成立100周年"进行字符设置　　　　　　　进行字符设置后的画面效果

⑬ 选择"庆祝中国共产党成立100周年"图层，执行【效果】>【透视】>【投影】菜单命令，设置【不透明度】为50%，【距离】为5.0，【柔和度】为5.0；执行【效果】>【透视】>【斜面Alpha】菜单命令，设置【边缘厚度】为2.50，【灯光颜色】为白色，【灯光强度】为1.0，如图5-173所示；为图层添加【不透明度】属性关键帧，在10秒24帧处设置【不透明度】属性的值为0.0%，在13秒00帧处设置【不透明度】属性的值为100%，如图5-174、图5-175所示。

图5-173 对【投影】和【斜面Alpha】
进行参数设置

图5-174 【投影】和【斜面Alpha】
设置完成后的画面效果

图5-175 对13秒00帧处的【不透明度】属性进行设置

⑭ 把预览【项目】中素材"学院院徽.png",拖拽到"快闪与定版"合成中,将起始点拖动到12秒00帧处,设置【缩放】属性的值为(14.0,14.0%),设置【位置】属性的值为(756.0,839.0),如图5-176所示;执行【效果】>【过渡】>【百叶窗】菜单命令,设置【方向】属性的值为0x+90.0°,设置【宽度】属性的值为50,设置【羽化】属性的值为10.0,如图5-177所示,创建【过渡完成】属性关键帧动画,在12秒00帧处设置【过渡完成】的值为100%,在13秒00帧处设置【过渡完成】的值为0%,效果如图5-178所示。

图5-176 对"学院院徽.png"的【位置】与【缩放】属性进行设置

图5-177 对"学院院徽.png"的【百叶窗】参数进行设置

模块五 影视画面转场与效果表现 | 185

图5-178 在12秒00帧处设置【过渡完成】的值为100%

⑮ 预览【项目】中素材"分院标志.png",拖拽到"快闪与定版"合成中,将起始点拖动到12秒00帧处,设置【缩放】属性的值为(9.0,9.0%),设置【位置】属性的值为(1139.0,839.0);执行【效果】>【过渡】>【百叶窗】菜单命令,设置【方向】属性的值为0x+90.0°,设置【宽度】属性的值为50,设置【羽化】属性的值为10.0,创建【过渡完成】属性关键帧动画,在12秒00帧处设置【过渡完成】的值为100%,如图5-179所示,在13秒00帧处设置【过渡完成】的值为0%。

图5-179 对"分院标志.png"参数进行设置

⑯ 单击键盘空格键,预览效果,如图5-180所示。

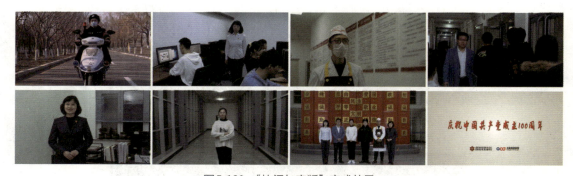

图5-180 "快闪与定版"完成效果

步骤八 制作总合成

① 执行Ctrl+N【新建合成】>【合成设置】菜单命令,创建一个【预设】为"自定义"的合成,设置【宽度】为1920px、【高度】为1080px、【像素长宽比】为"方形像素"、【帧速率】为25、【持续时间】为1分45秒、【背景颜色】为黑色,并将其命名"总合成",如图5-181所示。

② 在【项目】面板中依次选择"片头""校园保安""专业教师""食堂管理员""教务人员""辅导员""青年学生""快闪与定版"8个合成，添加到"总合成"合成中，排列顺序如图5-182所示。

③ 在"总合成"中，设置"片头"合成的结尾要与"校园保安"合成的"标记3"对齐，并添加"片头"合成的图层【不透明度】属性，在2秒00帧处设置【不透明度】的值为100%，在5秒00帧处设置【不透明度】的值为0%，如图5-183所示。

图5-181 新建"总合成"合成并进行设置

图5-182 "总合成"中的图层排列顺序

图5-183 "片头"参数设置

④ 在"总合成"中，设置"校园保安"合成的"标记2"要与"专业教师"合成的"标记1"对齐，并将"校园保安"合成的图层结尾向前推至"标记2"的位置，如图5-184所示。

图5-184 调整"校园保安"的标记位置

⑤ 在"总合成"中，设置"专业教师"合成的"标记2"要与"食堂管理员"合成的"标记1"对齐，并将"专业教师"合成的图层结尾向前推至"标记2"的位置，如图5-185所示。

图5-185 调整"专业教师"的标记位置

⑥在"总合成"中,设置"食堂管理员"合成的"标记2"要与"教务人员"合成的"标记1"对齐,并将"食堂管理员"合成的图层结尾向前推至"标记2"的位置,如图5-186所示。

图5-186 调整"食堂管理员"的标记位置

⑦在"总合成"中,设置"教务人员"合成的"标记2"要与"辅导员"合成的"标记1"对齐,并将"教务人员"合成的图层结尾向前推至"标记2"的位置,如图5-187所示。

图5-187 调整"教务人员"合成的标记位置

⑧在"总合成"中,设置"辅导员"合成的"标记2"要与"青年学生"合成的"标记1"对齐,并将"辅导员"合成的图层结尾向前推至"标记2"的位置,如图5-188所示。

图5-188 调整"辅导员"合成的标记位置

⑨在"总合成"中,设置"青年学生"合成的"标记2"要与"快闪与定版"合成的"标记1"对齐,并将"青年学生"合成的图层结尾向前推至"标记2"的位置,如图5-189所示。

图5-189 调整"青年学生"合成的标记位置

⑩将"总合成"合成【时间线】面板中的【时间指示滑块】放置在0秒00帧的位置。预览【项目】中素材里的声音素材"配乐.mp3",设置1分14秒01帧处为【入点】,设置2分58秒29帧处为【出点】,点击 ,【叠加编辑】,将素材添加至"总合成"中。选择"配乐.mp3"的【图层】,展开【音频电平】属性,在第0帧处设置【音频电平】的值为–30.00dB,在2秒00帧处设置【音频电平】的值为–15.00dB,在1分31秒14帧处设置【音频电平】的值为–15.00dB,在1

分34秒11帧处设置【音频电平】的值为–30.00dB，在1分42秒06帧处设置【音频电平】的值为–30.00dB，在1分44秒24帧处设置【音频电平】的值为–50.00dB，如图5-190所示。

图5-190　配乐音频【电平参数】设置

⑪ 在"总合成"合成【时间线】上，将【时间指示滑块】放置在3秒05帧的位置，预览【项目】中素材"配音.mp3"，设置0秒15帧处为【入点】，设置5秒12帧处为【出点】，点击 【叠加编辑】，将素材添加至"总合成"中，并修改名称为"角色.mp3"；使用【横排文字】工具，为配音"角色.mp3"创建一个时长、内容相同的字幕，设置【字体】为"黑体"，【字体大小】为60像素，【字符间距】为275，【字体】加粗，【字体颜色】为白色，【描边】为黑色，【在填充上描边】0.5像素，设置【位置】属性的值为（984.0，968.0）如图5-191所示。

⑫ 在"总合成"合成【时间线】上，将【时间指示滑块】放置在15秒00帧的位置，预览【项目】中素材"配音.mp3"，设置6秒05帧处为【入点】，设置9秒02帧处为【出点】，点击 【叠加编辑】，将素材添加至"总合成"中，并修改名称为"守护者.mp3"；创建字幕方法同前面"角色.mp3"的操作，设置字幕【位置】属性的值为（984.0，968.0），如图5-192所示。

图5-191　对开篇字幕进行设置　　　　　图5-192　对保安字幕进行设置

⑬ 在"总合成"合成【时间线】上，将【时间指示滑块】放置在27秒15帧的位置，预览【项目】中素材"配音.mp3"，设置16秒18帧处为【入点】，设置19秒18帧处为【出点】，点击 【叠加编辑】，将素材添加至"总合成"中，并修改名称为"传播者.mp3"；创建字幕方法同前面"角色.mp3"的操作，设置字幕【位置】属性值为（984.0，968.0），如图5-193所示。

⑭ 在"总合成"合成【时间线】上，将【时间指示滑块】放置在39秒24帧的位置，预览【项目】中素材"配音.mp3"，设置9秒09帧处为【入点】，设置12秒08帧处为【出点】，点击 【叠加编辑】，将素材添加至"总合成"中，并修改名称为"管理者.mp3"；创建字幕方法同前面"角色.mp3"的操作，设置字幕【位置】属性值为（984.0，968.0），如图5-194所示。

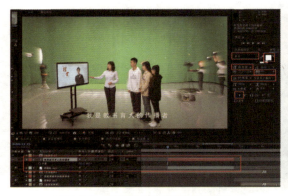
图5-193　对专业教师字幕进行设置

图5-194　对食堂管理员字幕进行设置

⑮ 在"总合成"合成【时间线】上，将【时间指示滑块】放置在49秒09帧的位置，预览【项目】中素材"配音.mp3"，设置19秒20帧处为【入点】，设置23秒13帧处为【出点】，点击 【叠加编辑】，将素材添加至"总合成"中，并修改名称为"服务者.mp3"；创建字幕方法同前面"角色.mp3"的操作，设置字幕【位置】属性值为（984.0，968.0），如图5-195所示。

⑯ 在"总合成"合成【时间线】上，将【时间指示滑块】放置在1分2秒22帧的位置，预览【项目】中素材"配音.mp3"，设置12秒08帧处为【入点】，设置16秒02帧处为【出点】，点击 【叠加编辑】，将素材添加至"总合成"中，并修改名称为"陪伴者.mp3"；创建字幕方法同前面"角色.mp3"的操作，设置字幕【位置】属性值为（984.0，968.0），如图5-196所示。

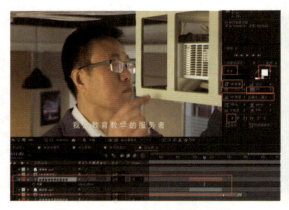
图5-195　对教务人员字幕进行设置

图5-196　对辅导员字幕进行设置

⑰ 在"总合成"合成【时间线】上，将【时间指示滑块】放置在1分12秒21帧的位置，预览【项目】中素材"配音.mp3"，设置23秒13帧处为【入点】，设置26秒11帧处为【出点】，点击 【叠加编辑】，将素材添加至"总合成"中，并修改名称为"建设者.mp3"；创建字幕方法同前面"角色.mp3"的操作，设置字幕【位置】属性值为（984.0，968.0），如图5-197所示。

⑱ 在"总合成"合成【时间线】上，将【时间指示滑块】放置在1分24秒24帧的位置，预览【项目】中素材"配音.mp3"，设置27秒08帧处为【入点】，设置32秒18帧处为【出点】，点击 【叠加编辑】，将素材添加至"总合成"中，并修改名称为"中国共产党

员.mp3";使用【横排文字】工具,为配音"中国共产党员.mp3"创建一个时长、内容相同的字幕,设置【字体】为"方正粗宋简体",【字体大小】为100像素,【字符间距】为275,【字体颜色】为白色,【描边】为黑色,【在填充上描边】1像素,设置【位置】属性的值为(984.0,728.0)如图5-198所示。

图5-197　对青年学生字幕进行设置　　　　　　图5-198　对快闪字幕进行设置

⑲ 在"总合成"合成【时间线】上,将【时间指示滑块】放置在1分34秒01帧的位置,使用【横排文字】工具,创建一个片尾字幕,演职人员部分设置【字体】为"黑体",【字体大小】为25像素,【字符间距】为50,【行间距】为58.3像素,【字体颜色】为白色,如图5-199所示;主办单位部分"辽宁经济职业技术学院"【字体大小】为80像素,"工艺美术学院"【字体大小】为60像素,【行间距】为75像素,如图5-200所示。

图5-199　片尾演职人员文字参数设置　　　　　图5-200　片尾主办单位参数设置

⑳ 选择"快闪与定版"图层,添加图层【不透明度】属性,在1分33秒01帧处设置【不透明度】属性的值为100%,在1分34秒01帧处设置【不透明度】属性的值为0%,如图5-201所示。

图5-201　对"快闪与定版"图层【不透明度】属性进行设置

图5-202 【色相/饱和度】与【主亮度】参数设置

㉑ 创建调整图层,执行【效果】>【颜色校正】>【色相/饱和度】菜单命令,设置【主饱和度】的值为20,设置【主亮度】的值为10,如图5-202所示。

㉒ 执行【效果】>【颜色校正】>【曲线】菜单命令,分别对【RGB】主通道、【红色】通道、【蓝色】通道进行设置,如图5-203～图5-205所示。

㉓ 执行【效果】>【颜色校正】>【色阶】菜单命令,设置【灰度系数】的值为1.25,设置【输出黑色】的值为–5.0,如图5-206所示。

图5-203 【RGB】参数设置

图5-204 【红色】参数设置

图5-205 【蓝色】参数设置

图5-206 【色阶】参数设置

图5-207 【三色调】参数设置

㉔ 执行【效果】>【颜色校正】>【三色调】菜单命令,设置【中间调】的颜色为黄色(R:165 G:133 B:67),设置【与原始图像混合】的值为80.0%,如图5-207所示。

㉕ "总合成"时间线最终排列效果如图5-208所示。

图 5-208 "总合成"时间线最终排列效果

 任务评价

请根据表 5-3 中的任务内容进行自检。

表 5-3　模块五任务三任务内容自检表

序号	项目	鉴定评分点	分值	评分
1	编辑部分	熟练【时间伸缩】的使用方法、【曲线】与【钢笔工具】【遮罩】的使用；熟练掌握镜头编辑语言	25	
2	片头	熟练使用【蒙版】【字符位移】【轨道遮罩】【CC Light Sweep】等效果	25	
3	快闪与定版	熟练使用【投影】【斜面Alpha】【梯度渐变】【百叶窗】等效果。熟练掌握镜头编辑语言	25	
4	总合成	熟练使用【色相/饱和度】【曲线】【色阶】【三色调】等进行较色	25	

 能力拓展

项目名称：新时代的雷锋精神

创作思路：参照以上任务中的视觉效果设计，围绕"雷锋精神"进行主题性创作，可以结合影片与图片进行动态效果设计。

制作要求：1. 制作方案要符合任务要求。
　　　　　2. 可自行选择或调整素材的使用。
　　　　　3. 影片规格 1920px×1080px，时长 60 秒。
　　　　　4. 输出 mp4 格式的影片。

参考文献

[1] 曹陆军. 影视画面编辑［M］. 广州：华南理工大学出版社，2017.

[2] 何芳. 电视画面编辑［M］. 石家庄：河北美术出版社，2017.

[3] 王同杰，王锋，沈嘉达. 影视画面编辑［M］. 北京：中国青年出版社，2019.

[4] 赵慧英，王杨. 视听语言［M］. 北京：北京大学出版社，2016.

[5] 薛元昕. 影视编辑技术（项目式）［M］. 北京：人民邮电出版社. 2010.

[6] ［美］Jon Krasner. 动态图形设计的应用与艺术［M］. 李若岩，陈小民，张安宇，译. 北京：人民邮电出版社. 2016.

[7] ［美］赫伯特·泽特尔. 实用媒体美学：图像 声音 运动［M］. 赵淼淼，译. 北京：北京广播学院出版社. 2003.

[8] ［美］迈克尔·拉毕格. 导演创作完全手册［M］. 唐培林，译. 北京：世界图书出版公司北京分公司. 2012.

[9] 李奇峰，孙鹏翔. 微电影大导演：微电影拍摄与制作从入门到精通［M］. 北京：机械工业出版社. 2017.

[10] ［法］让·米特里. 电影美学与心理学［M］. 崔君衍，译. 南京：江苏文艺出版社. 2012.

[11] ［美］约瑟夫·M. 博格斯，（美）丹尼斯·W. 皮特里. 看电影的艺术［M］. 张菁，郭侃俊，译. 北京：北京大学出版社，2010.